일본 아악의 이해

雅楽がわかる本

by 安倍季昌

Original Japanese title: Gagaku ga Wakaru Hon

Copyright © 1998 Suemasa Abe All rights reserved.

Original Japanese edition published by Tachibana Publishing, Inc.

가천대학교 아시아문화연구소
아시아 학술번역 총서
3

일본 아악의 이해

아베 스에마사 지음

박태규 · 박진수 · 임만호 옮김

역락

천년의 유서 깊은 악가(楽家)가 전하는
일본 아악(雅楽)의 세계

일본 아악의 이해

이 책을 펼치신 분들은 아마도 아악(雅楽)을 취미로 감상하거나 혹은 연주하고 계신 분들이 많을 것이라 생각합니다. 하지만 그러한 분들과 함께 어렴풋하게나마 아악에 관해 알고계신 분들은 물론, 전혀 아악에 관한 지식이 없는 분들도 꼭 읽어봐 주시면 좋겠습니다.

일본의 아악이라고 하면, "신도식(神道式) 결혼식에서 들어본 음악인가?"라거나 "신사나 불당 행사가 있을 때 특이한 소리를 내는 음악인가? 가끔 춤도 추는 것 같은데", "헤이세이(平成) 즉위식(御大禮)처럼 황족의 의식에 사용되는 특별한 음악인가?"라고 생각하는 것이 일반적입니다. 오늘날은 세계 각지의 다양한 음악이 넘쳐나고 있지만 전통적인 아악, 다시 말해 일본의 방악(邦楽)은 다소 생소한 것이 사실입니다. 아무쪼록 관심을 조금이라도 가져주신다면 아악에 종사하고 있는 저로서는 매우 감사한 일입니다.

아악은 동아시아 대륙에서 전래한 음악과 일본 고래(古來)의 독자적인 가무(歌舞)가 융합하여 성립된 것입니다. 천수백 년 간, 일본에서 양조발효(醸造發酵)된 문화입니다. 일본 고전예능의 원류임에도 불구하고 대중들에게는 많이 알려지지 않았습니다. 왜냐하면 전통적으로 귀족들의 놀이 및

황실, 신사, 사원의 제례를 중심으로 연주되어 온 까닭에 대중음악으로서 일반에 공개되지 않았기 때문입니다. 일반인을 대상으로 처음 연주회가 개최된 것은 메이지 시대(明治時代, 1868~1912) 이후였습니다.

게다가 메이지 이후부터 현재까지의 음악교육에도 문제가 있었습니다. 근대화 바람에 휘말려 서양음악 일변도로, 아악뿐만 아니라 일본의 전통음악을 전혀 돌아보지 않게 된 것입니다. 이렇게 되면 일본문화를 경시하게 됩니다. 최근 들어 간신히 일본의 전통예술이 교과서에 실리게 되었습니다만, 다시금 일본문화에 주목해 주시길 바랍니다.

아악 보급에 있어 또 하나의 족쇄가 되었던 것은 악기의 비싼 가격과 구매의 어려움이었습니다. 지금은 제작 기술이 발달하여 플라스틱으로 만든 연습용(보급용) 아악기(雅楽器)가 염가에 판매되고 있습니다. 이 플라스틱제 악기의 보급으로 말미암아 애호가와 연주 인구의 저변 확대가 이루어진 것은 아닐까 생각합니다.

일본의 고전예능인 노(能), 분라쿠(文楽), 가부키(歌舞伎) 등은 모두 종합예술로서 현재도 살아 숨 쉬고 있습니다. 아악도 여러 종류의 악기, 간겐(管絃), 부가쿠(舞楽), 가요(歌謡)가 있어 시각과 청각 모두를 즐길 수 있습니다.

현재는 궁내청 악사와 민간단체가 각지의 콘서트홀 등에서 공연을 하고 있어 접할 기회가 많아졌습니다. 가능한 한 양질의 연주를 감상해 주셨으면 좋겠습니다. 아악을 듣고 "뭔지 모르지만 어쨌든 기분이 아주 좋아졌다"라던가, "마음이 깨끗해지는 느낌이 들었다"라는 분들이 많이 계십니다. 음색 그 자체, 춤의 움직임 그 자체를 있는 그대로 감상해 주시면 충분합니다. 아악이 가진 우아함이나 신비함 등에 매료되어 매년 애호가

가 늘고 있습니다. 저희도 보다 다양한 곡을 연주할 수 있도록, 또한 관객
들에게 즐거움을 선사할 수 있도록 새로운 결의가 필요하다고 봅니다.

　이 책을 계기로 일본 아악에 대한 관심이 한층 높아질 수 있기를 바랍
니다.

<div align="right">아베 스에마사(安倍季昌)</div>

제3장. 악가에 태어나

제4장. 아악 1500년의 기록

일러두기

1. 본서에서는 인명, 지명, 악기명, 악곡명, 전통예능의 종류 등은 일본 원음으로 표기하였으나, 관직명이나 책이름, 궁중의 건물명 등은 독자의 가독성을 위해 한자음으로 표기하였다.
2. 본서에 실린 사진은 원저자 및 三田德明雅楽研究会의 미타 노리아키 대표가 제공해 준 것이다.

1장

일본 아악(雅楽)의 울림

고대로부터 전해온 유구한 울림

오사카(大阪) 시텐노지(四天王寺) 근처에는 레이진초(伶人町)라는 지명이 지금도 남아있습니다. '레이진(伶人)'이란 아악 연주자를 말합니다. 중국 고대 황제 시대에 영륜(伶倫)이라는 악관이 황제의 명으로 산에 들어가 봉황의 울음소리에 맞춰 대나무 피리로 음률(12율)을 만들었다는 전설이 있습니다. 레이진이란 바로 이 영륜의 이름에서 비롯된 것입니다. 레이진 초에는 쇼토쿠태자(聖德太子)가 아꼈던 도래인 하타노 가와카쓰(秦河勝)를 조상으로 하는 도기(東儀), 소노(薗), 하야시(林), 오카(岡) 등의 악가(楽家)[1]가 시텐노지의 레이진으로서 거주하고 있었습니다.

악가란 일본의 아악을 가업으로 하는 가문을 말하는데, 나라(奈良)에는 고후쿠지(興福寺), 가스가타이샤(春日大社) 등을 중심으로 한 우에(上), 시바(芝), 오쿠(奧), 구보(久保) 등의 악가가 있었으며 교토(京都)에는 어소(御所)를 중심으로 한 오노(多), 아베(安倍), 야마노이(山井), 도요하라(豊原) 등의

1 아악(雅楽)을 전문으로 연주하며 세습을 통해 전승하는 가문을 의미함. 이하 각주는 역자 주임.

악가가 있었습니다. 오사카(大阪), 나라, 교토를 합쳐 삼방악인(三方楽人)이라고 불렀습니다. 어느 악가나 천년 이상의 가계를 잇고 있으며 아악을 현재까지 전해오고 있습니다.(자세한 내용은 2장에 서술)

아악의 기원은 오랜 옛날, 기원전 천년 경 중국 주(周)나라 시대에 음의 기준인 '12율'이 완성된 이래, 수(隋) 문제(文帝) 때에 이란, 인도, 중앙아시아, 한반도 등에서 전래된 다양한 음악들을 정리·종합하기 시작하였으며, 당나라(唐) 때에는 아악의 핵심이라 할 수 있는 당악(唐楽)이 성립되었습니다. 그리고 이 당악이 6세기 중반에 일본으로 전래되기 시작합니다.

7세기, 쇼토쿠태자는 불교의 중흥을 위해 '삼보(三寶)의 공양에 외래악(外来楽)을 사용하자'며 외래악을 장려하였습니다. 견수사 및 견당사의 파견이 이루어지면서 중국문화의 유입이 성행하였고 아악 또한 크게 발전하여 갔습니다. 도다이지(東大寺)의 대불개안 공양회에서는 모든 악무가 모여 큰 부가쿠(舞楽) 법회가 열렸습니다. 이후 견당사가 폐지됨에 따라 당풍문화(唐風文化)에서 일본문화로의 이행이 이루어졌으며, 당시 귀족들은 스스로 아악을 연주하며 유희예능(遊芸)으로 즐겼습니다. 12세기 중반부터는 무사(武士) 계층의 권력이 강해지기 시작하였는데, 그에 따라 궁중 귀족들은 힘을 잃게 됩니다. 특히 오닌의 난(応仁の乱)[2]으로 인해 아악은 큰 타격을 입어 악인은 지방으로 뿔뿔이 흩어지게 됩니다. 얼마 지나 도요토미 히데요시(豊臣秀吉)가 천하를 통일하고 황실이 보호되자 오기마치 천황(正親町天皇), 고요제이천황(後陽成天皇)은 궁중 행사의 재건을 위해 삼방악인을 교토로 불러 삼방악소(楽所)를 설치하였습니다. 에도 시대(江戸時

2 오닌(応仁) 원년인 1467년부터 1478년까지 무려 11년 동안 계속된 내란.

代, 1603~1867)에는 도쿠가와씨(德川氏) 가문이 삼방악소를 보호하며 아악의 발전에 힘을 기울였습니다. 이후, 아악은 궁중은 물론 신사, 불교 의식에서 다시 활발하게 연주되기에 이릅니다. 오닌의 난으로 인해 전승이 단절되었던 곡들도 다수 복원되었습니다. 현재 전해지는 악곡의 기본은 에도시대에 확립된 것으로 생각됩니다. 메이지(明治) 이후 대부분의 악가는 도쿄(東京)로 옮겨가 궁내청(宮内庁) 악부(楽部)에 소속되어 실력 연마와 전승에 임하고 있습니다.

아악의 악곡은 크게 도가쿠(唐楽, 중국대륙에서 전래된 것, 당악)와 고마가쿠(高麗楽, 한반도에서 전래된 것, 고려악), 우타모노(謡物, 일본 특유의 가무)로 분류됩니다. 기악 연주인 간겐(管絃, 관현)은 90곡 이상, 춤을 동반한 부가쿠(舞楽)는 50곡 이상 전승되고 있습니다. 우타모노는 다시 가구라(神楽), 사이바라(催馬楽)[3], 로에이(朗詠)로 나뉘는데 40곡 이상이 전승되고 있습니다. 아악이 가장 융성했던 헤이안 시대(平安時代, 794~1185)에는 이 몇 배나 되는 곡이 존재하였습니다.

현재 모든 곡을 아악기(雅楽器)로 연주하고 또한 고대 가요를 부르고 춤을 출 수 있는 전문 악사는 궁내청 악부와 이세진구(伊勢神宮)의 악사뿐일 것입니다. 그러나 궁내청 악부의 정원은 전후(前後) 인원 감축으로 인해 제2차 세계대전 발발 전 50명에서 현재의 26명으로 줄었습니다. 본격적인 부가쿠 공연은 이 인원으로는 부족하기 때문에 편성에 무리가 생길 수밖에 없습니다. 또한 메이지 이전처럼 각 악기와 춤, 노래의 각 전문 분야별로 악인이 있는 쪽이 훨씬 더 효율적일 것입니다.

3 사이바라와 로에이는 제1장 「간겐 연주를 들어봅시다」 참조.

장래에는 연수제도를 통해 우수한 인재를 선발할 수 있는 새로운 조직이 필요할 것이라 생각됩니다. 훌륭한 아악을 전승해야만 하지 않을까 통감하고 있습니다.

아악의 음색

　　처음 일본 아악을 들으신 분들께 "서양음악처럼 음악이론이 있습니까?", "누가 지휘를 하나요?", "곡에 조금 빠르게, 조금 느리게가 있습니까?"라는 질문을 자주 받습니다. 여기에서는 간단하게 음의 구조를 이야기 해 보고자 합니다.

　　중국에서는 지금으로부터 3천년 정도 전부터 서양음악에서 말하는 1옥타브를 12개의 음으로 나눠 각각의 음명(音名)을 정했습니다. 그것을 12율(律)이라 합니다. 원지름 9푼(分), 길이 9치(寸)의 관을 불어 그 음을 표준음(=黃鐘)으로 정했습니다. 일본에서는 헤이안 시대(平安時代, 794~1185)에 주로 중국의 속악(俗樂, 일반 음악)의 조(調) 이름을 바탕으로 한 일본식 율명(律名)을 사용하게 되었습니다.

　　『도연초(徒然草)』에는 '율(律)'에 관한 이야기가 실려 있습니다. "덴노지(天王寺)의 레이진(伶人, 악인)은 율을 잘 맞춰서 다른 사람들보다 음이 좋다. 이것은 태자 당시의 율을 가지고 있기 때문이다. 이른바 육시당(六時堂) 앞의 종(鐘)이다. 이 소리는 오시키초(黃鐘調)의 음으로, 이것을 기준으로 나머지 음을 맞춘다. … 종소리의 음이 곧 오시키초인 것이다."라고 기록되어 있어 기본음을 종소리에 맞춰 사용하였음을 알 수 있습니다. 현재는

오시키초의 음을 430 헤르츠로 사용하고 있습니다.

일본 아악의 십이율(十二律)

이치코쓰(壹越) 단긴(斷金) 효조(平調) 쇼제쓰(勝絶) 시모무(下無) 소조(双調)
후쇼(鳧鐘) 오시키(黃鐘) 란케이(鸞鐘) 반시키(盤涉) 신센(神仙) 가미무(上無)

【아악의 음계(音階)】

중국에서는 1옥타브에 5음 또는 7음을 배치시켜 5성(五声), 7성(七声)이
라고 부르고 있습니다. 시작음에서 5도 위, 4도 아래, 5도 위, 4도 아래로
음의 순차를 정하고 있습니다. 궁(宮), 상(商), 각(角), 치(徵), 우(羽)를 5성이
라 하며 변궁(変宮)과 변치(変徵)를 더해 7성이라 합니다.

【여(呂)와 율(律)】

이것은 서양음악의 장조와 단조의 차이에 해당하는 것으로 볼 수 있
습니다. 여는 중국의 감각을 유지시킨 것, 율은 일본풍 감각을 더한 것으
로 헤이안 시대에 만들어졌습니다. 고서에 '율은 여성의 소리, 여는 남성
의 소리, 이는 음양, 문무, 천지, 상하와 같다'라고 밝히고 있습니다.

현재는 악곡 전반에 걸쳐 각종 음의 반음이 기교(技巧)나 표현음으로
사용되고 있어 여와 율을 명확히 구분하는 것은 어렵습니다.

【조자(調子)】

중국에는 복잡한 이론을 바탕으로 많은 조자가 있었습니다. 일본에서

는 선별 작업을 통해 6조자(六調子)로 정리하였습니다. 곡을 집중하여 잘 듣다보면 특징을 알 수 있습니다. 선인(先人)들의 조자(調子)에 관한 관념(觀念)을 적어보겠습니다.

이치코쓰초(壹越調)[4]

중앙(이치코쓰초에 해당하는 방위)으로서 사방팔방(四方八方)을 겸해 그 덕이 뛰어나므로 이치코쓰라 명명한다. 맹장지에 모래를 긁는 것처럼 소리가 세세하게 들리며 막힘이 없다.

효조(平調)[5]

금(金, 효조에 해당하는 원소)은 마음을 평온하게 한다고 하여 효조라 하였다. 봄바람에 버들가지 기대듯 이것을 분다.

소조(双調)[6]

각(角)은 곧 상(牙)이 되듯, 여러 초목지에서 나온다. 부드러우면서도 조용히, 형상 속에 사려(思慮)가 깃들 듯이 분다.

오시키초(黃鐘調)[7]

황(黃)은 화(火)의 색(色)으로서 붉은 빛이지만 붉은 것만을 표현하는

4 서양음악의 D에 가까움.
5 서양음악의 E에 가까움.
6 G에 가까움.
7 A에 가까움.

것은 아니다. 종(鐘)은 '술잔(さかつき)'이라고 읽는 만수(万水)의 근원으로, 술병에 맑은 술을 따라 붓는 것을 바라보듯이 분다. 마음을 기쁘게 하는 풍정이 있어 수음(水音)이라고 한다.

반시키초(盤渉調)[8]

반(盤)은 복잡하게 뒤얽힌다. 수(水)의 성질과 같은 마음가짐이다. 섭(渉)은 건너는 것이라 하여 음(陰)이며 가라앉아 조용해지는 까닭에 덕(德)이 있고 양심(涼心)도 조용해지는 면이 있어 더욱 더 차분한 마음으로 연주한다.[9]

이처럼 오행사상과 각각의 연주를 위한 마음가짐이 적혀있습니다. 모두 음(音)과 자연을 연결시키고 있습니다. 다이시키초(太食調)는 평조와 주음(主音)이 같기 때문에 동일한 것이라 생각해도 좋을 것입니다.

이치코쓰는 도, 효조·다이시키초(太食調)는 미, 소조는 솔, 오시키초는 라, 반시키초는 시(각 다장조의 음)를 주음으로 합니다. 육조자(六調子) 각각은 독특한 선율의 형태를 가지고 있어 그것에 따라 구별하는 것이 가장 알기 쉽습니다.

【조(序), 하(破), 규(急)】

한 곡 전체의 흐름을 세 부분으로 나눠 곡상(曲想)을 조, 하, 규라 표현

8 B에 가까움.

9 이상의 5개 외에 다이시키초(太食調)가 있다. 서양음악의 E에 가까움.

합니다. 이것은 서양음악에서 말하는 제1악장, 제2악장에 해당하는 것으로 생각하시면 됩니다.

　조는 가장 느긋한 진행으로 자유롭게 완급을 조절하며 선율을 연주합니다. 하는 느린 진행이지만 박자가 정해져 있어 한 소절을 8박으로 연주합니다. 규는 빠른 진행으로 박자는 한 소절을 4박으로 연주합니다. 조, 하, 규가 모두 전승되고 있는 곡은 드물어, 대곡(大曲) 외에는 〈고쇼라쿠(五常楽)〉 정도입니다.

【효시(拍子), 빠르기】

지유뵤시(自由拍子): 시간적으로 자유롭게 선율을 연주합니다. 이것을 　　　　　　　　　조부키(序吹)라고 합니다.

노베뵤시(延拍子): 한 소절을 느린 8박으로 연주합니다.

하야뵤시(早拍子): 한 소절을 빠른 4박으로 연주합니다.

후쿠고뵤시(複合拍子, 只拍子[10])

　하야타다뵤시(早只拍子): 2박과 4박의 혼합 박자

　노베타다뵤시(延只拍子): 4박과 8박의 혼합 박자

　야다라뵤시(夜多羅拍子): 2박과 3박의 혼합 박자

【소절(小節)】

몇 소절마다 다이코(太鼓)에 의해 구분됩니다. 요효시(四拍子), 무효시

10　'다다뵤시'라고 한다.

(六拍子), 야효시(八拍子), 다다뵤시(只拍子), 야다라뵤시 등입니다.

【연주 호흡】

일본의 아악에는 지휘자가 없습니다. 악보가 정량화되어있지 않기 때문에 필요하지 않았을 것입니다. 곡의 흐름에 따라 서로의 음을 듣고 맞춰가며 자신의 음을 확인하고 남에게 맞추는 것이 아닌, 그렇다고 해서 맞추지 않는 것도 아닌, 모든 것이 일정하지 않은 부유(浮游)의 상태에서 고도의 세련된 양식으로 연주합니다. 이른바, 호흡을 맞추는 것입니다. 다른 악기의 흐름을 모르면 좋은 연주가 될 수 없습니다.

아악에서 곡의 빠르기는 물리적 시간이 아닌, 인간이 지닌 호흡의 길이와 심리상태 등 자연계의 관념적인 시간을 말합니다. 자연의 법칙에 따라 완(緩)-급(急)-최고 급(最急)으로 진행됩니다. 이 사상은 노가쿠(能楽)의 『화전서(花伝書)』, 꽃꽂이(花道)의 『선전서(仙伝書)』 등으로 발전하였습니다.

아악에 사용하는 악기

일본의 아악은 서양의 오케스트라정도는 아니지만 다양한 악기로 연주되고 있습니다. 아악에만 사용되는 악기가 많으며, 일반적으로 친숙하지 않은 악기도 적지 않습니다. 관악기(吹物)는 쇼(笙), 히치리키(篳篥), 후에(笛), 현악기는 소(箏), 비와(琵琶), 와곤(和琴), 타악기는 다이코(太鼓), 쇼코(鉦鼓), 갓코(鞨鼓), 산노쓰즈미(三ノ鼓), 샤쿠뵤시(笏拍子)로 구성되어 있습니다.

악기들을 하나씩 소개해 보겠습니다.

‖ 관악기 ‖

【쇼(笙)】

이 악기는 중국 및 남아시아의 몇몇 나라에서만 보이는 독특한 악기입니다. 오래전 중국 은나라 시대(BC 1600년경~1406)의 고문서에는 갑골문자로 '和'라는 글자에 맞춰 표현하였습니다. 초기에는 매우 원시적인 구조였습니다. 중국의 춘추전국 시대(BC 770~221) 에 많이 개량된 듯하며 문헌에도 많이 등장합니다. 관이 13개 혹은 19개인 종류도 있지만, 일본에는 17개관의 쇼가 전해졌습니다. [11]

11 이하에 게재하는 사진은 본서의 저자인 아베 스에마사(安倍季昌) 악사장과 三田雅楽研究
 会의 미타 노리아키(三田德明) 대표로부터 제공 받은 것임을 밝혀 둔다.

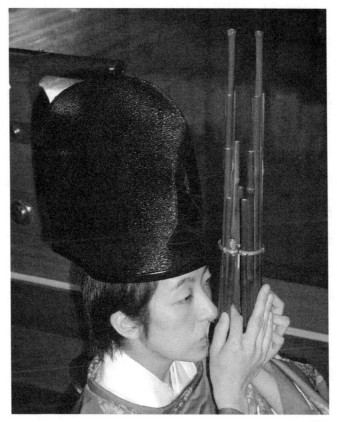

쇼(笙)

정창원(正倉院)에 보존되어 있는 '구레타케노쇼(吳竹笙, 오죽생)'는 외국으로부터 전래되어 유입된 것으로 유명합니다. 덧붙여서 악기의 외견 상 전설상의 동물 이름을 붙여 '호쇼(鳳笙, 봉생)'란 이름으로 불리기도 합니다.

이 악기는 간겐(管絃)과 부가쿠(舞樂), 우타모노(謠物)의 반주에 사용됩니다. 대개의 사람들은 이 악기의 독특한 음색을 들으면 아악을 연상할 것입니다. '마치 소리가 피어오르는 듯한 인상을 받았다. 그것은 흡사 나

무가 하늘을 향해 뻗는 것처럼 느껴지기도 한다.'라고, 지금은 작고하신 작곡가 다케미쓰 도루(武満徹) 선생님도 말씀하셨습니다.

쇼는 숨을 불어 넣어 연주하기 시작하면 곡이 끝날 때까지 도중에 끊기는 일 없이 계속 소리가 납니다. 이것은 마치 영원이나 무한을 암시해 인간의 생사와 연결되어 있는 것 같습니다. 여기서 쇼의 구조 설명으로 들어가 보겠습니다. 쇼의 구조는 '포(匏)'라고 하는 둥근 그릇 위에 17개의 죽관(竹管)이 꽂혀있습니다. 표에 숨을 불어넣어 꽂혀있는 죽관에 붙어있는 향동(響銅)[12]으로 된 황(簧, 리드)을 진동시켜서 소리를 내는 것입니다. 들숨 날숨에 관계없이 같은 음정을 내도록 만들어졌기 때문에 음을 계속해서 낼 수 있습니다. 황은 옛날에 향동제(響銅製)의 징(銅鑼)이나 접시를 사용하였습니다. 길이와 폭에 맞춰 제단한 후 더욱 얇게 잘라냅니다. 이것은 꽤 신경을 써야하는 일로 상당한 노력과 시간이 듭니다. 황(簧)이 완성되면 다음으로 청석(靑石)이라는 돌을 벼룻물에 녹여 황에 바르고 거기에 오모리(おもり)라고 부르는 납으로 된 추를(소량이지만) 미쓰로(蜜蝋)라 불리는 일본 전통방식의 접착제로 관에 붙입니다. 이것으로 음의 조율을 결정합니다. 매우 어려운 작업으로 숙련을 요합니다. 쇼를 연주하는 악사는 이 모든 과정을 다룰 수 있어야 제대로 된 악사라 할 수 있습니다. 쇼는 습기에 매우 취약한 악기로 아주 짧은 시간에도 공기 중의 습기를 흡수해 음을 내기가 어려워집니다. 연주할 때는 더운 여름에도 화로에서 말려 악기를 건조시켜야만 합니다. 그렇다고 해서 지나치게 건조시키면(스토브에서 건조시킨다던지) 악기 자체가 상하게 되므로 주의를 요합니다.

12 납과 주석의 합금.

24 일본 아악의 이해

전체 길이는 대략 45cm, 17개의 관 중에 2개는 리드가 없고 사용하지도 않습니다. 사용하지 않기 때문에 있어도 그만 없어도 그만이라고 생각하시는 분들이 계실지 모르지만, 이처럼 필요 없는 것에도 그 나름의 멋이 있어 오히려 좋다고 생각되지 않습니까? 황에서부터 관 안쪽의 병상(屛上)이라는 직사각형의 구멍까지가 실제 관의 길이입니다. 그렇기 때문에 작은 지공을 손가락으로 누르면 그 관만 울리도록 만들어져 있습니다.

간겐에서는 아이타케(合竹, 합죽)라고 하여 6개 또는 5개관이 동시에 소리를 냅니다. 즉 화음으로서 주선율에 따라 변화해 갑니다. 이것을 '데우쓰리(手移り, 손 옮기기)'라고 합니다. 데우쓰리는 쇼 연주 중 중요 부분의 대다수를 차지하고 있기 때문에 매우 어려운 기법이라 할 수 있습니다. 보통은 합죽이라 하여 여러 개의 관으로 음을 냅니다만 노래반주를 할 때에는 하나의 관으로 연주하는 경우도 있습니다. 또한 '기가에(気替え, 숨 고르기)'라고 하여 날숨과 들숨의 상호 강약과 데우쓰리가 하나로 된 기법도 있으므로 주의 깊게 들어봐 주시기 바랍니다.

악보에는 일본식 음명(和音)과 박자 표시만 있기 때문에 쇼를 처음 배우는 분들이 가장 먼저 해야 하는 것은, 주선율을 연주하는 히치리키(篳篥)와 똑같은 쇼가(唱歌)[13]를 일본식 음명으로 부르는 것입니다.

13 악기 수련을 위한 하나의 방편으로 일정한 규칙이나 리듬에 맞추어 입으로 낭창하는 것.

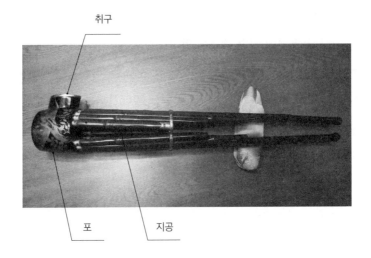

취구

포 지공

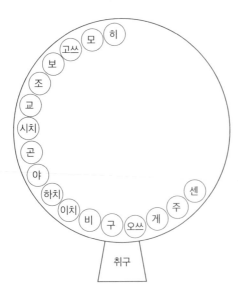

쇼의 17관의 명칭
센(天), 주(十), 게(下),
오쓰(乙), 구(工), 비(美),
이치(一), 하치(八), 야(也),
곤(言), 시치(七), 교(彳),
조(上), 보(凢), 고쓰(乞),
모(毛), 히(比)

【히치리키(篳篥)】

서역에서 만들어진 악기입니다. 특히 쿠처(龜滋, 구자)를 통해 중국으로 전해졌고, 6세기 전 고구려 악사에 의해 일본으로 전해졌습니다. 마쿠모(莫目, 막목)라는 악기가 히치리키와 같은 계열일 것이라는 의견도 있습니다. 전에 본 적도 들은 적도 없는 외래악기는 독특한 음색과 강렬한 음량으로 아마 당시 사람들을 놀라게 했을 것입니다. 히치리키의 부유하는 듯한 음색은 육감적이며 사람의 목소리같이 유구하고 끝없는 음을 들려줍니다. 도가쿠(唐楽), 고마가쿠(高麗楽), 노래의 반주 등 모든 연주에 사용됩니다.

약 18cm의 대나무 관에 앞면에 7개, 뒷면에 2개의 지공(指孔)이 있습니다. 지공이 있는 곳 외에는 자작나무 껍질이나 등나무를 가늘게 만든 줄로 감아놓습니다. 이는 일본의 기후로 인해 갈라지는 것을 예방하기 위한 것이라 생각합니다. 어쨌든 건조한 서역과는 달리 일본은 사계절의 변화는 물론 장마도 있습니다. 관의 재료인 대나무는 그을음(煤)을 충분히 입힐수록 좋은데, 이는 후에(笛)와 쇼도 마찬가지입니다. 관의 위쪽에 약 6cm의 갈대로 만든 리드를 넣어 연주합니다. 리드는 등나무로 만든 세메(責)로 열림 폭을 조정합니다. 사용하지 않을 때는 '시메(縮)'라는 노송나무로 만든 모자를 씌워둡니다.

히치리키를 세로로 들고, 왼손은 위, 오른손은 아래를 잡습니다. 왼손 엄지를 뒷면의 첫 번째 지공에, 검지를 앞면의 첫 번째 지공에 올린 후 차례로 다음 지공에 손가락을 올립니다. 다음으로 오른손 엄지를 뒷면의 두 번째 지공에, 검지를 위에서 다섯 번째 지공에 올린 후 차례로 다음 지공에 손가락을 올립니다. 음역은 1옥타브 사이 정도이나, 12율 외에도 자유

롭게 소리를 낼 수 있습니다. 일본어로는 '엔바이(塩梅)'라고 합니다만, 서양음악의 포르타멘토처럼 한 음에서 다른 음으로 옮아갈 때 아주 매끄럽게 연주할 수 있습니다. 지금까지 히치리키 연습은 먼저 선율을 쇼가(唱歌) 식으로 불러 입으로 리듬을 익힌 후에 히리치키로 연주하는 방식이었습니다. 현재는 가나보(仮名譜)라 하여 오른쪽에 박자, 중앙에는 쇼가(唱歌), 왼쪽에는 손위치가 적혀있는 것이 있어 초보자들이 매우 편리하게 배울 수 있습니다.

히치키리는 무엇보다도 리드가 중요하기 때문에 필자도 신경을 많이 쓰고 있습니다. 재료는 비와코(琵琶湖) 호수나 요도가와(淀川) 강의 갈대를 사용하는데 최근 수질이 나빠져 생각만큼 좋은 재료를 구하기가 힘들어졌습니다. 리드 또한 관과 마찬가지로 그을음을 입히면 튼튼해지고 좋은 음색이 나오는데, 지금은 화로가 있는 집이 거의 없습니다. 어떻게 하면 좋을지 고민하던 참에 다행히도 제가 아악 강의를 하고 있는 오타마이나리진자(於玉稲荷神社)의 신관 미타 노리아키(三田明徳)씨가 기후(岐阜) 시라카와고(白河郷)의 합장조(合掌造)[14] 집을 소개해 주었습니다. 그곳의 화로 위에 갈대를 놓아둘 수 있게 허락해 주셨는데, 2년에서 3년 정도 그을음을 입히면 좋은 재료가 됩니다.

14 일본어로는 '갓쇼즈쿠리'라고 한다. 지붕의 경사가 45~60도로 급격한 맞배지붕의 주택 양식을 말한다.

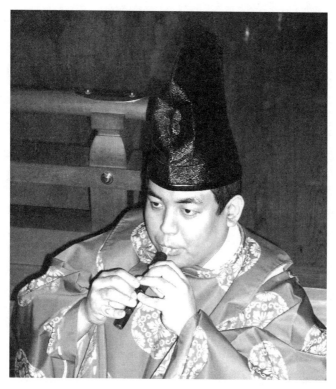

히치리키(篳篥)

【요코부에(橫笛)】

보통 류테키(龍笛)라고 합니다. 이것은 음역이 넓어 용의 울음소리에 비유된 것이라 생각합니다. 하늘과 땅을 연결하는 소리라 할 수 있습니다. 저와 같은 연주가는 주로 통칭인 '류테키'로 부르고 있습니다.

서역(터키 남동부를 포함)의 실크로드를 축으로 한 지역에서 사용되었으며, 일본에는 불교와 함께 전래되었습니다. 그 당시 전해진 것이 지금도 나라의 정창원에 보존되어 있습니다. 대나무에 지공을 낸 소박한 형태의

것입니다. 현재까지 지공은 개량된 바가 없으나 장식의 경우는 개량이 이루어져 등나무나 자작나무 껍질을 감게 되었습니다.

관의 길이는 약 40cm, 안지름 약 1.5cm이며 지공 7개와 취구(吹口)가 있습니다. 피아노와 같은 악기에서는 볼 수 없는 피리류(笛流)의 특징으로는 호흡의 강약을 이용해 한 지공으로 1옥타브의 음을 낼 수 있다는 것입니다. 일본에서는 피리 본래의 음 1옥타브 아래를 '후쿠라(和)', 1옥타브 위를 '세메(責)'라고 합니다. 악보에는 '후쿠라'와 '세메'의 표시가 없어 연습할 때 요코부에 선생님이 '후쿠라 음을 내세요', '여기는 세메입니다'와 같이 하나하나 지시해 주는 것을 외워야만 합니다. 연주에서는 주선율과 장식음으로, 성악(声楽)과 낭창의 반주로도 쓰입니다.

명칭을 설명해 보겠습니다. 취구에서 가까운 지공부터 '로쿠(六)', '주(中)', 샤쿠(夕), 조(ㅗ), 고(五), 간(干), 지(ㇰ)라고 하며, 통음(筒音)[15]을 구(口)라고 합니다. 오른쪽 가로로 들며 로쿠(六)는 왼손 검지, 주(中)는 중지, 샤쿠(夕)는 약지, 조(ㅗ)는 오른손 검지, 고(五)는 중지, 간(干)은 약지, 지(ㇰ)는 새끼손가락으로 누릅니다. 연주법의 특징으로는 '가케부키(かけ吹)'라는 장식음의 형식이 있으며 이외에도 '오루(折る)', '우고쿠(動く)', '유루(由る)' 등 세세한 형식이 있습니다. 악보는 히치리키(篳篥)와 같이, 우측엔 박자, 중앙에는 쇼가(唱歌), 좌측에는 손위치가 적혀있습니다.

15 통음이란 손가락으로 지공을 전부 눌렀을 때 나는 음을 말한다.

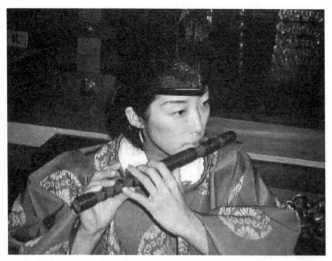

요코부에(橫笛)

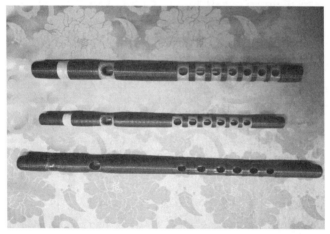

위부터 요코부에(橫笛)/고마부에(高麗笛)/가구라부에(神樂笛)

【고마부에(高麗笛)】

'狛笛'라고 쓰기도 합니다. 한반도에서 전래되었으며 고마가쿠(高麗樂)
에 사용합니다. 헤이안 시대에는 발해악(渤海樂)도 우악(右樂)에 속했기 때

문에 발해악에도 사용되었습니다. 또한 일본에서 만들어진 아즈마아소비(東遊)의 후조쿠우타(風俗歌)에도 사용되었습니다. 류테키에서 지(ン)의 지공이 하나 적은 6개의 지공으로 이루어져 있으나 그 외에는 전부 똑같습니다. 높고 날카로운 음색을 내기 때문에 부는 감이 좋습니다. 길이는 약 36cm, 안지름 약 1cm입니다. 연주법은 류테키(龍笛)와 같으나 세세한 기법이 많아 박자를 맞추기가 어렵습니다. 악보도 류테키와 같지만 같은 악보라 해도 내는 소리는 한음이 높습니다.

【가구라부에(神楽笛)】

이것은 오래전부터 사용되었으며 신화에도 등장합니다. '야마토부에(やまと笛)'라는 별명으로도 불립니다. 주로 이 악기는 궁중 제례음악의 하나인 미카구라(御神楽)에 사용됩니다. 헤이안 시대에 완성된 미카구라는 현재도 행해지고 있으며 주로 노래 반주에 사용되지만 드물게 독주곡도 있습니다.

취구를 빼고 지공은 6개입니다. 길이는 45cm, 안지름 약 1.7cm입니다. 저음이 울려 그윽한 느낌이 듭니다.

| 현악기 |

【가쿠비와(楽琵琶)】

서역에서 중국으로 전래된 후 후한 시대(AD25~220)에 아악(雅楽)에 편입되었습니다. 중국에서는 이것을 '비파'라고 불렀는데 여러 종류의 비파

중 4현의 곡경(曲頸)[16]이 일본에 전래되었습니다. 특히 견당사였던 후지와
라노 사다토시(藤原貞敏)가 당의 비파박사 염승무(簾承武)로부터 배워온 것
으로 유명합니다. 이때 가지고 돌아온 겐조(玄上), 세이잔(靑山)의 2가지 비
와는 지금도 명기(名器)로 전해지고 있습니다. 간겐과 우타모노(謠物)의 반
주에 사용됩니다. 영원한 시간 속에 순간을 새기는 듯한 느낌이 듭니다.

크기는 대강 길이 105cm, 폭 43cm, 두께 6cm입니다. 통의 재질은 모
과나무, 자단, 뽕나무를 사용하는데, 복판(腹板)에는 반드시 상수리나무(澤
栗)를 사용합니다. 부분별로는 녹경(鹿頸), 승현(乘絃), 복수(覆手)는 당목(唐
木). 해로미(海老尾)는 회양목 또는 백단. 전수(転手)는 모과나무 또는 벚나
무, 자단. 현을 고정하는 주(柱)는 편백나무를 사용합니다. 발면(撥面)과 약
대(落帶)는 가죽을, 현은 명주실을 꼬아 사용합니다.

16 곡경비파로 이른바 당비파라고도 한다.

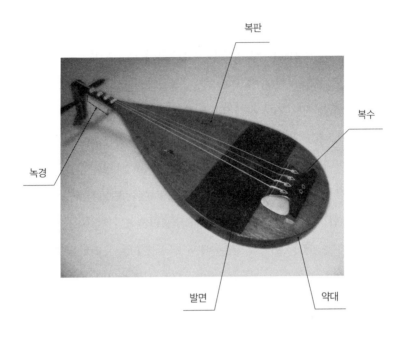

복판

복수

녹경

발면 약대

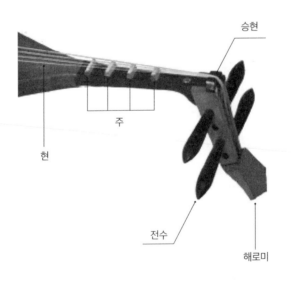

승현

주

현

전수

해로미

일본 아악의 이해

나라 시대의 비와가 정창원에 보존되어 있는데 몸통이 나전으로 장식되어 있거나 발면에 그림이 그려져 있는 등, 화려하게 멋을 낸 아름다운 형태를 띠고 있습니다.

　연주할 때는 편안하게 앉아 무릎 위에서 녹경을 왼손으로 잡고, 비와를 옆으로 뉘어 자세를 바로잡고, 오른손에 채를 쥡니다. 4개의 현으로 주로 아르페지오를 연주합니다. 비와의 주된 연주방법에는 '다타쿠(叩)'[17], '하즈스(弛)', '가키스카시(搔洗)'[18], '가에시바치(返撥)'[19], '가쿠바치(搔撥)'[20], '와리바치(割撥)'[21], '히토바치(一撥)' 등이 있습니다.

17　다타쿠와 하즈스는 왼쪽 손가락으로 행하는 기본 주법. 가쿠바치(搔撥)에서 켠 현에서 손을 떼어 그 여운을 울리게 하는 주법이 곧 하즈스이다. 그리고 하즈스를 행한 뒤 같은 손가락으로 두드리듯 눌러 그 여운을 울리게 하는 것이 다다쿠이다.

18　가쿠바치(搔撥)의 지정현 이외에 중간의 현을 눌러 연주하는 연주법.

19　발(撥)을 아래에서 위로 긁어 올리는 연주법.

20　표시된 주(柱)를 왼쪽 손가락으로 누르고 일현(一絃)부터 지정된 현까지 오른손 발(撥)로 타는 연주법.

21　가쿠바치를 둘로 나누듯이 탄주(彈奏)하는 연주법.

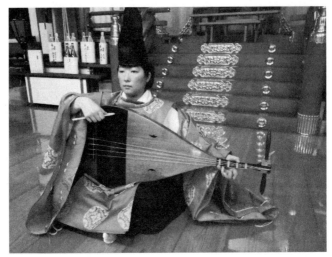

【가쿠소(楽箏)】

속칭 '고토(箏)'라고 불립니다. 일반적으로 알려진 이쿠타류(生田流)나 야마다류(山田流)는 '조쿠소(俗箏)'라고 불리는데, 원류는 아악의 소(箏)가 기본이라 할 수 있습니다.

일본 아악의 소는 '가쿠소'라 불리며 간겐 연주나 사이바라(催馬楽)의 반주에 사용되어 왔습니다. 조쿠소와 비교했을 때 현이 굵고 중후한 음색을 자아내며, 명확한 박자를 새겨 곡의 흐름을 간겐악기에 전달합니다.

소는 중국의 주나라 시대(BC 403~223년)에 만들어졌다고 하는데, 일본에는 나라 시대에 전래되었습니다. 도다이지(東大寺)의 헌물장(献物帳), 사이다이지(西大寺)의 자재장(資財帳)에 기록되어 있듯이, 수 혹은 당 시대에는 13현이었습니다. 헤이안 시대의 악기정리에 의해 고마가쿠에도 사용하게 된 것이 현재까지 이어지고 있습니다. 헤이안 말기에 후지와라노 모

로나가(藤原師長)가 쓴 소 악보인 『인지요록(仁智要錄)』은 오늘날의 소의 모태라 할 수 있습니다. 13개의 현이 전해오고 있는데, 인(仁), 지(知), 예(礼), 의(義), 신(信), 문(文), 부(武), 비(翡), 난(蘭), 상(商), 두(斗), 이(為), 건(巾)이라 나와 있어 이를 따서 이름을 붙인 것 같습니다.

명기(名器)에는 마쓰카제(松風, 後鳥羽天皇의 궁인인 宜秋門院의 御物), 구루마가에시(車返), 센본(千本, 楠木正成가 덴노지의 보고에 있는 천 그루의 목재 중 선별하여 만든 후 기부한 것), 지구레(時雨), 호소가와마루(細川丸), 신치(神智), 오니마루(鬼丸, 惟高親王의 소유였으나 후일 醍醐天皇의 소유가 됨), 시시가타(師子形, 별명은 師子丸, 文德天皇의 황자인 惟高親王 소유), 오라덴(大螺鈿, 村上天皇 소유) 등이 있습니다.

구조는 길이 180cm, 폭 25cm, 높이 8cm의 오동나무로 만들어진 장방형의 함에 13현을 붙여, 한 현마다 주(柱)가 현의 진동을 함에 전하게 되어 있습니다. 각 명칭은 소를 용에 비유하여 부르고 있습니다. '고토즈메(箏爪)'라 부르는 대나무로 만든 조각(대나무의 딱딱한 마디 부분이나 겉 껍질로 만든 것)을 오른손의 엄지, 검지, 중지 세 손가락에 끼워 연주합니다.

주된 연주법에는 고즈메(小爪)[22], 시즈가키(閑搔)[23], 하야가키(早搔)[24], 렌(連)[25], 무스브테(結ぶ手)[26] 등이 있습니다. 그리고 이외에도 스가가키(菅搔),

22 엄지를 바깥쪽으로 밀어 현을 타는 것.
23 손가락을 넓게 바깥쪽 현부터 안쪽 현 순으로 한 현씩 천천히 켜는 기법.
24 검지, 중지, 엄지의 순으로 한 현씩 켜는 것.
25 몸 쪽 현에서 바깥쪽으로 엄지를 밀어 현을 켠 후 마지막의 세 현을 하나씩 켜는 기법.
26 엄지와 검지, 중지를 이용해 현을 켜는 법.

가에시즈메(返爪)[27], 사와루(障), 니주렌(二重連)[28], 쓰무테(摘手), 와리렌(割連) 등이 있습니다. 노코리가쿠(残り楽)라는 소를 위한 연주법이 있는데 특히 이때 소의 주법을 많이 사용합니다.[29]

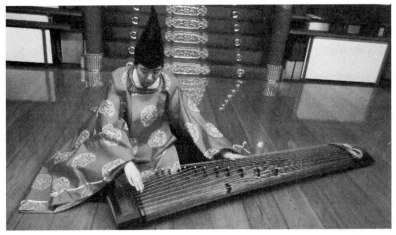

가쿠소(楽箏)

【와곤(和琴)】

일본 고유의 악기입니다. 토용(土俑)이나 유적을 통해 볼 때 와곤의 기원은 상고 시대라고 짐작됩니다. 신화에서는 활 6장을 나란히 세워서 현을 부딪치며 소리를 냈다고 기록되어 있습니다. 오늘날의 형태가 된 것은 후대의 일로 미카구라에 사용되었습니다. 일명 '야마토고토'라고 불립니

27 한 현을 확실하게 켜는 주법.

28 현을 바꾸어 가며 '렌'의 기법을 두 번 반복하는 것.

29 소의 연주법에 관해서는 홈페이지 アジア楽器図鑑(https://www.geidai.ac.jp) 참조.

일본 아악의 이해

다. 구메우타(久米歌), 오우타(大歌), 아즈마아소비(東遊)에도 사용됩니다. 예전에는 간겐에도 사용되었습니다. 명기로는 스즈가(鈴鹿), 가와기리(河霧), 야소세(八十瀬), 우다호시(宇多法師) 등이 유명합니다.

소와 마찬가지로 오동나무로 만들어졌습니다. 길이는 약 190cm, 가로 18cm, 두께 약 4cm입니다. 6개의 현이 있습니다. 주(柱)는 단풍나무의 가지를 사용합니다. '고토사키(琴軋)'라고 하는 별갑(鼈甲)으로 만든 작은 조각으로 현을 연주합니다. 특징으로는 현이 아시즈오(葦津緒)[30]라고 불리는 현보다 두꺼운 명주의 현으로, 시비(鵄尾)라고 하는 끝 부분에 간접적으로 묶여있는 것입니다.

각각의 명칭은 소(箏)와 마찬가지로 용에 비유하였습니다. 용각(龍角), 용수(龍手), 용지(龍趾), 용배(龍背) 등입니다.

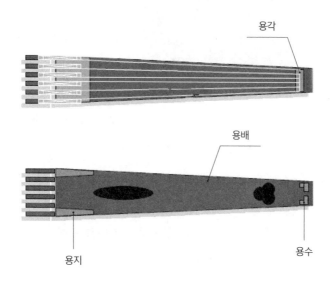

용각

용배

용지

용수

30 견사(絹絲)의 일종.

‖ 타악기 ‖

가쿠다이코(太鼓)

【가쿠타이코(樂太鼓)】

간겐과 일반적인 부가쿠에서 사용합니다. 목제(木製)의 원형 틀이 있는 받침대에 약 60cm의 다이코를 매달아 칩니다. 가죽 면은 동체에 못으로 고정되어 있습니다. 금속으로 된 불꽃모양의 장식에는 용과 봉황의 두 종류가 있습니다. 가죽 면에는 3마리의 당(唐)사자 그림이 그려져 있습니다. 채는 약 26cm입니다. 틀의 바깥쪽에 매달아 둡니다. 앉아서 연주합니다.

중국의 은 시대(BC 16~11세기)에 이미 사용되었다고 합니다. 갑골문자에서 '鼓'의 글자가 발견되었습니다. 옛날 황제 시대에 기백(岐伯)이라는 사람이 커다란 북을 만들었는데, 바다의 파도 소리를 닮아 남파(男波), 여파(女波) 또는 웅부(雄桴), 자부(雌桴)라는 용어가 생겨났다고 전해집니다. 일본 아악에서는 3종류의 다이코가 사용됩니다.

【오다이코(大太鼓)】[31]

매우 큰 북입니다. 야외에서 부가쿠를 공연할 때 사용합니다. 최근에는 큰 홀에서도 사용되고 있습니다. 박력 있는 음이 매력입니다. 좌무(左舞)에는 용과 태양을 나타내는 장식, 우무(右舞)에는 봉황과 달을 나타내는 장식의 두 가지가 있습니다. 두 가지 모두 주황색의 난간이 있는 고무대(高舞台)에 설치합니다. 가죽 면은 약 2미터로 16개의 지공으로 두꺼운 끈을 사용해서 동체를 양쪽으로 매달았습니다. 동체는 직경 약 130cm, 두께 약 90cm입니다. 북을 치는 채는 약 40cm로 2개를 좌우에 쥐는데, 왼손은 작게, 오른손은 크게 칩니다. 주로 곡 소절의 단락(마디)에 사용하며 크기가 매우 크기 때문에 서서 연주합니다. 오른손 채를 '오바치(雄桴, 웅부)', 왼손 채를 '메바치(雌桴, 자부)'라고 합니다. 쇼가에서는 오바치를 '도(百)', 메바치를 '즌(図)'이라고 노래합니다.

31 '다다이코'라고도 한다.

좌측의 오쇼코(大鉦鼓)와 우측의 오다이코(大太鼓)

【니나이다이코(荷太鼓)】[32]

행진하면서 연주하는 것을 '미치가쿠(道楽)'라고 합니다. 이때 어깨에 짊어지고 사용하는 것이 니나이다이코입니다. 쇼와천황(昭和天皇)의 장례식 당시에도 미치가쿠에서 사용되었습니다.

가죽 면은 80cm이며 10개의 구멍과 끈을 이용해 양측으로 매달은 것입니다. 동체의 직경은 약 60cm로 길이 약 2미터 40cm의 봉에 매달아 2명이 짊어집니다. 연주자는 약 30cm의 채로 칩니다.

32 일본어에서 '니나우(荷う)'란 '어깨에 짐을 짊어지다'라는 의미이다.

일본 아악의 이해

【쇼코(鉦鼓)/쓰리쇼코(釣鉦鼓)】

쓰리다이코(釣太鼓)와 한 쌍
으로 간겐과 보통의 부가쿠에 사
용됩니다. 직경 약 15cm의 청동
으로 만든 접시모양이며, 목제의
원형 틀에 매달아 사용합니다.
약 42cm의 채로 칩니다.

중국에서 동고(銅鼓)는 춘추
시대(BC 770~403년)에 사용되었다
는 기록이 남아있으나 '鉦鼓'라
는 이름은 기록된 바가 없어, 쇼
코는 일본에서 만들어진 것이 아
닐까 생각됩니다. 다이코 종류와
한 쌍을 이루고 있으며, 장식도
각각 동일하게 되어 있습니다.

쇼코(鉦鼓)

쇼가(唱歌)의 경우, 왼쪽 채를 칠 때는 '구(久)', 오른쪽 채를 칠 때는 '레
이(礼)'라는 구음을 냅니다. 동시에 칠 때는 '구레(久礼)'라고 같이 붙여서
노래합니다. 덧붙여서, 헤이세이 7년 1월에 국립극장에서 쇼가 중심의 아
악 연주가 있었는데 각 악기의 변화무쌍한 쇼가를 피로하였습니다.

【오쇼코(大鉦鼓)】

오다이코와 한 쌍으로 부가쿠에 사용됩니다. 직경 약 36cm의 접시모
양의 놋쇠를 달았으며, 길이 약 50cm의 채로 칩니다.

【니나이쇼코(荷鉦鼓)】

니나이다이코와 한 쌍으로 미치가쿠(道楽)에서 사용합니다. 직경 24cm의 접시모양의 놋쇠를 매달았으며 약 45cm의 채로 칩니다. 매다는 봉은 약 2미터 10cm로 2명이 짊어집니다.

【산노쓰즈미(三ノ鼓)】

고마가쿠에서 요고(腰鼓)의 한 종류로 오래전부터 사용되었습니다. 주법도 옛날에는 채를 2개 사용하였으나 현재는 하나만 사용하고 있습니다. 길이 45cm, 가운데가 잘록하게 되어있는 통에 직경 약 42cm의 가죽 면을 양쪽에서 끈으로 묶어 고정합니다. '시라베오(調緒)'라고 불리는 끈으로 중앙부를 감아 음의 조자를 고릅니다. 오른손으로 약 35cm의 채를 쥐고 칩니다. 왼손은 시라베오를 쥐고 악기를 고정합니다.

쇼가의 구음은 예전에는 '시(志)', '테이(帝)'로 불렀으나, 현재는 '덴', '덴'으로 바뀌었습니다.

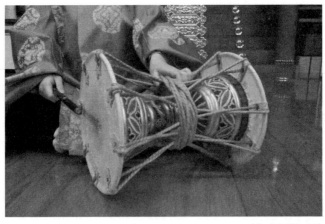

산노쓰즈미(三ノ鼓)

【이치노쓰즈미(壹ノ鼓)】

중국 황제 시대에 기백(岐伯)이 만들었다고 전합니다. 작은 북으로 목걸이처럼 길게 목에 걸고 연주를 합니다. 주로 미치가쿠에서 사용되고 있습니다.

가죽 면은 약 25cm, 통의 길이는 약 36cm, 구경 16cm입니다. 산노쓰즈미를 작게 만든 것 같은 것입니다. 약 30cm의 채로 칩니다. 쇼가는 '시(志)', '샤(射)'를 구음으로 사용합니다.

【갓코(羯鼓)】

서역에서 중국을 거쳐 일본으로 전해졌습니다. 일본에서는 고닌천황(光仁天皇) 재위 당시인 778년, 고생(鼓生) 종8위 하(從八位下) 미부노 우마야마로(壬生厩麻呂)가 치는 방법을 정하였습니다. 그 전까지는 자유분방하게 쳤을 것입니다. 이때 격식이 확립되어 현재까지 이어지고 있습니다.

이 타악기는 간겐과 좌방(左方)의 부가쿠(舞樂)에 사용됩니다. 길이 30cm의 통 양쪽에 직경 24cm의 철로 된 원형 틀에 붙인 가죽을 8개 구멍을 통해 가죽 끈으로 묶습니다. 이것을 '오시라베(大調)'라고 하며, 음의 조자를 고르기 위해 명주 끈으로 가죽 끈을 묶는 것을 '고시라베(小調)'라 합니다. 갓코의 면에는 호분이 하얗게 칠해져 있으며, 통에는 떡갈나무나 벚나무가 사용됩니다. 장식은 마키에(蒔繪)[33]로 되어있습니다.

연주는 26cm의 당목(唐木)으로 만든 채로 칩니다. 한번 치는 것을 '세이(正)', 연속으로 치는 것을 '라이(來)', 양손으로 번갈아가 치는 것을 '모로

33 일본 고유의 칠공예 기법으로 옻칠 위에 금이나 은가루를 뿌리고 무늬를 그려 넣은 것.

라이(諸來)'라고 합니다. 이 모로라이는 곡을 완전히 파악하지 않으면 흐름을 망칠 수 있기 때문에 베테랑만 담당합니다. 쇼가에서는 라이를 '도로(度呂)', 세이를 '세이(淸)' 모로라이를 '도로토로(度呂度呂)'라고 부릅니다.

갓코(羯鼓)

【샤쿠뵤시(笏拍子)】

성악에서 사용합니다. 노래하면서 정해진 곳에 1박을 칩니다. 길이는 세로로 약 36cm, 가로 약 5cm, 두께 약 1cm로 정확하게 홀(笏)을 반으로 나눈 모양의 2장이 곧 한 세트입니다. 하나씩 좌우로 들고 칩니다. 가구라우타(神楽歌)에서는 2명, 그 외는 1명이 연주합니다.

일본 아악의 이해

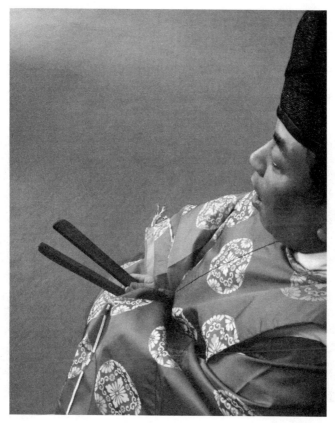

샤쿠뵤시(笏拍子)

이상이 일본 아악에 등장하는 악기입니다.

아악하면, 아무래도 쇼나 히치리키만의 세계인 것처럼 생각하기 쉽지만 많은 악기들로 연주되고 있습니다. 곡에 따라 편성이 바뀔 수 있으며 사용하는 악기가 미묘하게 다르기 때문에 여러분도 연주회에 가신다면 구분해서 들어보시기 바랍니다. 분명 아악의 세계가 더 넓어질 것입니다.

간겐(管絃) 연주를 들어봅시다

아악 연주회에서는 먼저 간겐이 연주됩니다. 무대 위는 사진과 같이 배치됩니다. 그 진행에 따라 서술해 보겠습니다.

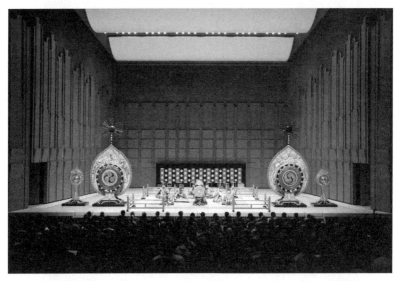

간겐(管絃) 연주

이상과 같은 무대 위의 배치가 이루어진 것은 메이지(明治) 이후의 일로 그 전까지는 신분 계급에 따라 결정했던 것 같습니다. 대체로 삼간(三間, 4미터) 사방(四方)에 16명의 연주자가 앉습니다.

연주는 곡의 조자를 고르기 위해 짧은 선율을 연주하는 것에서부터 시작하는데, 이것을 '네토리(音取)'라고 합니다. 먼저 쇼, 히치리키, 후에의 각 수석 연주자(音頭)가 연주하며 후에를 불 때 갓코가 들어갑니다. 후에가 끝나면 비와, 소가 들어가며 마치게 됩니다. 곡이 시작되고 후에 수석

일본 아악의 이해

연주자의 독주부터 타악기가 더해지는데 다이코(太鼓)의 제1박 또는 제2박부터 쇼, 히치리키, 후에의 세 관악 전원이 연주에 합세를 합니다. 그리고 다음에 수석 비와, 수석 소(箏), 제2 비와, 제2 소가 약간의 시간차를 두고 순차적으로 연주에 합세를 합니다. 곡이 안정된 부분에서 타악기는 '구와에뵤시(加拍子)'라 하여 자주 박을 치게 됩니다. 마지막 다이코로 세 관악의 수석 연주자와 양현의 수석이 곡의 마침을 알리는 '도메테(止手)'를 연주한 후, 마지막에 소의 음으로 연주를 마치게 됩니다. 이것을 듣고 여운을 즐긴 후에 박수를 쳐 주시기 바랍니다.

소(箏)의 연주가 흥미로운 곡에는 '노코리가쿠산벤(残楽三返)'[34]이라는 연주 형식이 편성되어 있습니다. 간단하게 설명하자면, 처음에는 한곡을 전원이 연주를 하지만, 두 번째 반복에서는 각 관의 수석 연주자와 모든 소, 수석 비와만이 연주를 하고, 세 번째 반복에서는 다시 히치리키와 모든 소, 수석 비와가 연주를 하되, 수석 비와는 도중에 연주에서 빠지는 형식으로 세 번째의 히치리키와 소의 주고받는 연주가 감상 포인트입니다. 원래는 소를 위한 연주법이었습니다.

34 '노코리가쿠산벤(残楽三返)'에서 '노코리'란 남다, '산베'이란 3번이라는 의미로 같은 선율을 3번 반복하는 사이에 점차 연주 악기가 줄어들면서 주요 악기의 독주 형식으로 바뀌는 연주법이다.

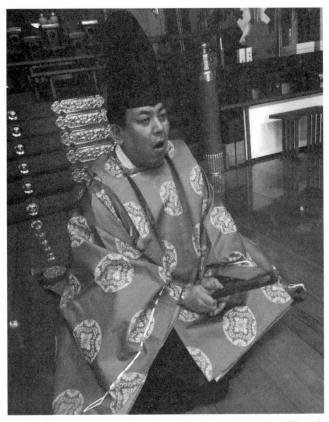

샤쿠뵤시(笏拍子)를 치며 노래하는 모습

　'사이바라(催馬樂)'는 지방의 민요를 일본 아악풍으로 편곡한 것입니다. 시작할 때 샤쿠뵤시(笏拍子)를 든 연주자가 곡의 첫 부분을 독창하고 합창 부분부터 전원이 함께 부릅니다. 쇼, 히치리키, 후에의 각 1인과 양현 전원이 반주를 합니다. '로에이'는 한시에 가락을 붙인 것으로 일구(一の句), 이구(二の句), 삼구(三の句)로 나뉘어져 있으며 각각 다른 연주자가 곡의 첫 부분을 독창한 후 합창 부분부터 전원 함께 부릅니다. 쇼, 히치리

　일본 아악의 이해

키, 후에의 각 1인이 반주합니다.

악곡의 유래

필자로부터 23대 전인 아베 스에우지(安倍季氏, 1273~1353)가 정리한 『필률초(篳篥抄)』의 보면(譜面)에 있는 곡을 조사해 보았습니다. 오늘날에는 사타초(沙陀調)의 곡은 이치코쓰초로, 고쓰시키초(乞食調)는 다이시키초로, 세이초(性調)는 효조(平調)로, 스이초(水調)는 오시키초로 정리되어 있습니다. 이하에서는 곡의 해설을 간단히 적어보겠습니다. 각각, 다양한 해설 중에서 저의 의견과 일치하는 것을 골랐습니다.

∥ 도가쿠(唐楽) ∥

【이치코쓰초(壹越調)】

〈오다이하진라쿠(皇帝破陣楽)〉
대곡(大曲). 견당사 아와타노 미치마로(粟田道麿)가 전해온 것입니다. 당태종이 만들었다고 알려져 있습니다.

〈도라덴(団乱旋)〉
대곡. 측천무후(則天武后)가 만든 것으로 알려져 있습니다.

〈슌노텐(春鶯囀)〉

대곡. 당 고종이 백명달(白明達)에게 작곡시킨 것으로 알려져 있습니다. 꾀꼬리의 울음소리를 모티브로 하였다고 합니다.

〈교쿠주코테이카(玉樹後庭花)〉

사람의 마음을 자연스레 온화하게 만드는 곡입니다. 진나라 후주(後主)가 지은 것으로 알려져 있습니다.

〈가덴(賀殿)〉

견당사인 후지와라노 사다토시(藤原貞敏)가 원래 비와곡(琵琶曲)으로 전한 것을, 일본에서 아악곡과 춤으로 만들었습니다. 수나라 때 '하운(河伝)'이라는 곡이 있었는데 양제(煬帝)가 운하를 완성했을 당시 지었다고 전합니다. 일본에서는 한자를 바꾸어 '賀殿'으로 하고 궁궐을 새로 지어 축하하는 등의 큰 경축 행사 때에 사용하게 되었습니다.

〈가료빈(迦陵頻)〉

천축 기원정사(祇園精舍)의 공양일에 극락세계에 있다고 전하는 가릉빈가(迦陵頻迦)라는 새가 날아온 모습을 형용한 것이라고 합니다.

〈가이바이라쿠(回盃楽)〉

당나라의 '회파곡(回破楽)'이라는 작품이라 알려져 있습니다.

〈곤주(胡飮酒)〉

서역국(胡国)의 사람이 술에 취해 춤추는 모습을 형용한 것입니다. 반려(班蠡)라는 사람이 만들었다고 합니다.

〈가쿄쿠시(河曲子)〉

어느 무희(舞姬)의 이름이라고 합니다.

〈호쿠테이라쿠(北庭楽)〉

우다천황(宇多天皇) 때, 불로문(不老門)의 북쪽 정원에서 작곡했다고 합니다. 그러나 한편으로는 결혼하는 날, 혼주의 집 북쪽에서 이 곡을 연주하였다고 하며, 또한 신부는 반드시 북쪽에 있었다고 하는 당나라의 풍속이 전합니다.

〈쇼오라쿠(詔応楽)〉

당나라 이원(梨園)의 법곡(法曲)입니다.

〈이치로로라쿠(壹弄楽)〉

당나라의 태상경 위도(韋稻)가 만들었습니다.

〈잇킨라쿠(一金楽)〉

무덕 년간(武德年間, 618~626)[35]에 만들어졌습니다.

35 중국 당나라 고조(高祖) 때의 연호.

〈쇼와라쿠(承和楽)〉

조와 년간(承和年間, 834~848)에 만들어져 연호가 곧 곡명이 되었습니다. 곡을 오도노 기요카미(大戸清上)[36], 춤을 미시마 무사시(三島武藏)가 만들었습니다.

〈가스이라쿠(河水楽)〉

기우제 때 이 곡을 연주하면 반드시 비가 내린다고 전해져 옵니다. 강물의 맑은 흐름을 곡으로 표현하였다고 합니다.

〈보사쓰(菩薩)〉

천축의 음악으로 바라문승정 보리(菩提)[37]와 불철(仏哲)이 전파하였습니다. 공양 음악으로 사용되었습니다.

〈슈코시(酒胡子)〉

식후 술을 권할 때, 익살스러운 모습의 인형을 흔들어 넘어뜨린 후 그 방향에 있는 사람에게 술을 마시게 했다고 합니다. 호인(胡人)의 형태를 띤 것이 많았다고 합니다. 여럿이 술을 즐기던 자리에서 연주하던 곡이라는 것을 알 수 있습니다.

36 헤이안 시대 초기의 악인(楽人)

37 Bodhisena(706~760). 남인도 사람으로 바라문 종족이었다고 알려져 있다. 일찍이 중국 오대산 문수보살의 영검을 듣고, 중국에 갔다가 요청을 받고 735년 10월 임읍국(林邑国) 승려 불철(仏哲), 당나라 도선(道璿)과 함께 일본으로 들어갔다. 760년 일본에서 55세로 입적하였다.

〈슈세이시(酒清司)〉

'마유토지메(眉止自女)'라는 노래와 어울린다고 합니다.

〈잇토쿄(壹団橋)〉

전승이 단절된 것을 후에(笛)의 명인(名人) 오가노 모토마사(大神基政)가
비와 악보를 바탕으로 복원하였습니다.

〈부토쿠라쿠(武德楽)〉

중국 한나라 고조가 지은 것으로, 무덕전(武德殿)에서 소오월회(小五月
会)[38] 때 연주하였습니다. '무(武)로써 난(乱)'을 평정한다는 사고가 담겨있
다고 합니다.

〈인슈라쿠(飮酒楽)〉

술자리에서 연주되던 곡입니다.

【사타초(沙陀調)】

〈료오(陵王)〉

북제의 난릉왕(蘭陵王) 장공(長恭)은 용모가 빼어나 무서운 가면을 쓰고
전투에 나가 대승을 거두었습니다. 〈료오〉는 그 모습을 춤으로 형용한 것
입니다. 미시마 유키오(三島由紀夫)도 같은 제목의 소설을 발표한 바 있습

38 각 신사에서 음력 5월 9일에 행해지는 제사의식.

니다.[39] 임읍의 승려 불철이 일본에 전했다고 합니다.

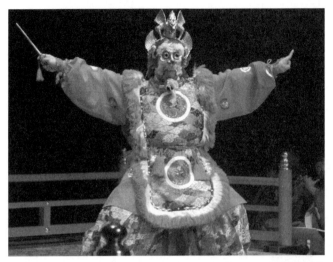

〈료오(陵王)〉

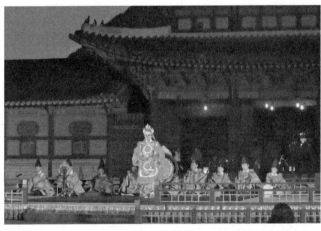

2016년 서울에서의 〈료오(陵王)〉 공연

39　『蘭陵王』. 미시마 유키오의 마지막 단편소설이다.

　　　　　　　　　　　　　　　일본 아악의 이해

〈신라료오(新羅陵王)〉

하(破) 곡은 전승이 단절되었습니다만, 규(急)는 부가쿠(舞楽) 〈바이로(陪臚)〉의 규(急)로 사용되고 있습니다. 최량주(最凉州)[40], 최량기(最凉伎)의 한 곡으로 생각됩니다. 중국의 현종황제가 상림원(上林苑)에서 쉴 때 연주했다고 합니다. 서안(西安)보다 서역(西域)의 음악입니다.

〈로소라쿠(弄槍楽)〉

채와 비슷한 것을 쥐고 칼을 차고 〈다이헤이라쿠(太平楽)〉처럼 춤추었다고 합니다. 아쉽게도 전승이 단절되고 말았습니다.

〈신가초(沁河鳥)〉

수의 양제가 만들었다고 합니다. 강을 좋아한 양제는 강을 파낼 때 이 음악을 연주했다고 합니다.

〈잇토쿠엔(壹德塩)〉

한왕(漢王) 즉위의 음악으로 양예천(陽例天)이 만든 것으로 알려져 있습니다.

〈안라쿠엔(安楽塩)〉

당 황제 시기에 음중(音重)이 만들었다고 합니다.

40 보통은 서량주(書凉州), 서량기라고 한다.

〈주텐라쿠(十天樂)〉

도다이지(東大寺)의 공양일에 천인(天人) 10명이 하늘에서 내려와 불전에 꽃을 바쳤다는 이야기에서 비롯된 곡이라고 합니다.

〈소바(曹波)〉

승파(僧破)라는 곡명이 당나라에 있습니다.

【효조(平調)】

〈산다이엔(三臺塩)〉

측천무후가 만든 곡으로 〈덴주라쿠(天寿樂)〉라고도 합니다.

〈오조(皇麞)〉

골짜기의 이름입니다. 장군 왕효걸(王孝傑)이 골짜기에서 전사하자 이를 애석해하며 이 곡을 만들었다고 합니다.

〈만자이라쿠(万歳樂)〉

중국 수나라의 양제가 만들었다고 합니다. 당나라에서는 현왕(賢王) 시기에 봉황이 날아와 현왕만세라며 울었다고 합니다.

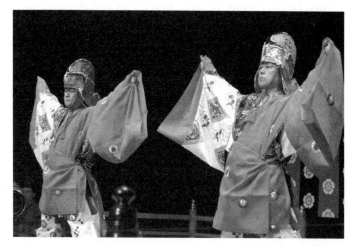

〈교운라쿠(慶雲楽)〉

당나라에서는 식사할 때에 연주하였습니다. 이 곡은 귀신을 70리 달아나게 한다고 하며 음식에 대한 번뇌를 없애줍니다. 달리 '료기라쿠(両鬼楽)'라고도 합니다. 일본에는 교운 년간(慶雲年間, 704~708)에 전해져 이름이 바뀌었습니다.

〈가이코쓰(廻忽)〉

대신(大臣) 귀양성(貴養成)이라는 사람이 부친의 사후 백일 간 무덤 앞에서 금(琴)을 연주했더니 아버지가 다시 살아나 무덤을 세 번 돌고 다시 죽었다고 합니다. 그래서 곡을 '가이코쓰(廻忽)'라고 이름 붙였습니다.

〈간슈(甘州)〉

현종황제가 만들었다고 합니다. 지명을 따서 이름을 지었습니다. 바다

에 대나무가 많이 자란 곳이 있어 배를 타고 그것을 가지러 갈때, 대숲에 독사 등이 있어 위험하였지만 이 곡을 연주하면 새 소리와 같아서 피해가 없었다는 이야기가 있습니다.

〈에텐라쿠(越殿楽)[41]〉

효조의 곡이 구로다부시(黑田節)[42]의 선율과 비슷합니다. 원래의 곡은 반시키초라 생각됩니다. 옛날 악보에는 효조의 〈에텐라쿠〉가 없습니다. 중국의 생(笙)의 오래된 악보가 있는데 거기에도 효조는 없습니다.

〈소후렌(想夫恋)〉

'想府連'으로 표기하기도 합니다. 진흙의 더러움에 물들지 않는 결백한 연꽃을 사랑한 진(晋)의 왕검(王儉)이라는 대신이 이 곡을 만들었습니다. 이 때부터 대신을 연부(蓮府)라고 부르게 되었다고 합니다.

〈고쇼라쿠(五常楽)〉

당나라 태종의 작으로, 사람의 도리로서 '인·의·예·지·신'을 '궁·상·각·치·우'의 5음에 실어 곡으로 만든 것입니다.

〈가토라쿠(畏頭楽)〉

이덕우(李德祐)가 만든 것으로 백년에 한번 몰려온다는 나방의 무리를

41 '越天楽'로 쓰기도 한다.
42 후쿠오카현(福岡県) 후쿠오카시(福岡市)의 민요.

일본 아악의 이해

향해 이곡을 연주하면 나방이 모두 죽었다고 합니다. 일본에서는 천황의 성인식 때 사용되었습니다.

〈요조(勇勝)〉

몬토쿠천황(文德天皇) 즉위 때에 후지와라노 쇼후(藤原正風)가 만들었다고 합니다.

〈에이류라쿠(永陵楽)〉

당나라 영융 년간(永隆年間, 680~681)[43]에 만들어진 것이라 생각합니다.

〈바이로(陪臚)〉

바라문 승정인 불철이 전했다고 알려진 천축의 곡입니다. 전쟁에 출정할 때 사용되었습니다.

〈슌요류(春楊柳)〉

유래는 알 수 없으나, 작자는 봄날의 버드나무 꽃이 눈처럼 흩날릴 때 만들었을 것이라 생각됩니다.

〈야한라쿠(夜半楽)〉

현종황제가 밤중에 거병하여 위황후(韋皇后)를 죽였을 때 만들어졌다고 알려져 있습니다.

43 당나라 고종(高宗)의 연호. 680~681년.

〈후난(扶南)〉

당나라에서는 부남악(扶南樂)이라고 하여, 베트남 지방의 이름이 사용
된 것으로 생각됩니다.

〈로쿤시(郎君子)〉

'老君子'라고 쓰기도 합니다. 당나라에서는 남자가 태어나면 이 곡을
연주했다고 합니다.

〈고로지(小娘子)〉

장안(長安)의 부호 아들인 강노자(康老子)라는 사람이 자주 연주를 한
까닭에 그의 이름이 곧 곡명이 되었다고 합니다.

〈게이토쿠(鷄德)〉

'慶德'라고 쓰기도 합니다. 한(漢)나라 때에 남방에 계두국(鷄頭国)이 있
었는데 그 곳을 공격하여 정벌할 당시 이 곡을 만들었다고 합니다.

〈린가(林歌)〉

고마가쿠의 〈린가〉가 당악으로 넘어온 것이라 생각합니다.

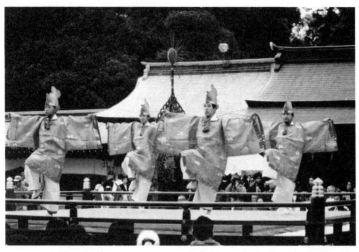

〈린가(林家)〉

【다이시키초(太食調)】

〈산주하진라쿠(散手破陣楽)〉

천축 아라국(阿羅国)의 것으로 적진을 무찌르는 모습을 춤으로 만든 것
이라 생각됩니다.

〈게이바이라쿠(傾盃楽)〉

현종황제가 만든 것으로 생일에 이 곡을 들으며 잔을 기울였다고 합
니다.

〈가오온(賀王恩)〉

태종이 만든 것으로 알려져 있습니다. 사가천황(嵯峨天皇) 때 오이시노

미네요시(大石峯良)[44]가 개작하였습니다.

〈다이헤이라쿠(太平楽)〉

항장(項莊)과 항백(項伯)의 칼싸움을 춤으로 만든 것으로 알려져 있습니다.

〈다규라쿠(打球楽)〉

황제(黃帝)가 만든 것이라 합니다. 다규(打球, 타구)는 말을 타고 '깃초(ぎっちょう)'라고 하는 채로 공을 치는 경기입니다. 폴로의 원형이라 할 수 있습니다.

〈덴진라쿠(天人楽)〉

와니베노 오타마로(和迩部大田麿)[45]가 만들었습니다. 도다이지(東大寺)의 공양일에 사용되었습니다.

〈소닌산다이(庶人三台)〉

스모절회(相撲節会)[46]에 사용되었습니다. 여무(女舞)가 있으며 기악(伎楽)적인 성격을 띠었던 것 같습니다.

44 헤이안 시대(平安時代) 중기의 아악가(雅楽家)로 히치리키(篳篥)의 명인으로 알려져 있다.
45 헤이안 시대 전기의 아악가로 후에(笛)의 명인이었다고 한다.
46 나라(奈良), 헤이안 시대에 있었던 궁중의 절기 행사 중 하나.

〈센유가(仙遊霞)〉

수나라 양제가 백명달(白明達)에게 만들게 하였습니다. 신선(神仙)을 공양하는데 사용되었습니다.

〈린코코타쓰(輪鼓褌脱)〉

잡예(雜藝) 중에 윤고(輪鼓)라는 것이 있습니다. 고다쓰(褌脱)란 혼탈(渾脱)로 동물 가죽을 입고 그 모습을 흉내내며 추는 춤이라고 합니다.

〈조게이시(長慶子)〉

미나모토노 히로마사(源博雅)가 만들었습니다. 부가쿠가 끝난 뒤 퇴장악(退場楽)으로 사용되고 있습니다.

〈가온타(感恩多)〉

이덕우(李德祐)가 만들었습니다. 축사나 혹은 기도 때 연주하면 바라는 것을 이룰 수 있다는 곡입니다.

【고쓰시키초(乞食調)】

〈진노하진라쿠(秦皇破陣楽)〉

중국의 태종이 만들었습니다. 무공으로 천하를 다스리고, 문덕으로 정치를 행한다는 생각을 담아 만들었다고 합니다.

〈겐조라쿠(還城楽)〉

서역에 뱀을 즐겨 먹는 사람이 있었습니다. 그가 어느 날 뱀을 발견하고 기뻐하는 모습을 춤으로 만든 것이라고 합니다. 그러나 다른 한편으로는 말의 정령이 성으로 돌아가는 도중에 뱀을 흩뜨리는 모습을 형용한 것이라고도 합니다.

〈호요라쿠(放鷹楽)〉

사냥 때 반드시 연주되던 곡입니다. 모자를 쓰고 왼손에는 매(鷹)를, 오른손에 나뭇가지를 들고 춤을 추었다고 합니다.

〈소호히(蘇芳菲)〉

5월 경마절회(競馬節会)[47]때 사용되었다고 합니다. 머리는 사자, 몸은 개와 같은 꾸밈으로 춤추었습니다. 기악적인 성격의 춤이었다고 생각합니다.

〈바토(抜頭)〉

천축악입니다. 임읍의 승려인 불철이 전한 것 중 하나입니다. 서역 사람이 아버지가 맹수에게 죽임을 당하자 산에 들어가 복수를 한 후 기쁘게 돌아오는 모습을 춤으로 만든 것입니다.

47 5월 5일 태평성대와 풍년을 기리기 위해 궁중의 무덕전(武德殿)에서 행해지던 절기 행사.

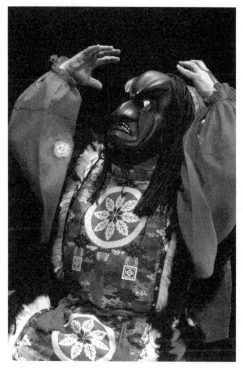

〈바토(拔頭)〉

【세이초(性調)】

〈오쇼군(王昭君)〉

한나라 원제(元帝)가 만든 것이라고 합니다. 흉노가 입조(入朝) 후 궁녀를 요구해 왕소군이 선택되었습니다. 왕소군이 울면서 고향을 떠났는데, 아름다운 그녀의 슬픔을 담은 곡입니다.

〈조메이조지(長命女兒)〉

미상

〈센킨조지(千金女兒)〉

아이를 낳는 곳에서 연주했다고 합니다.

〈안큐시(安弓子)〉

수나라 양제 시대의 곡입니다.

【소조(雙調)】

〈슌테이라쿠(春庭楽)〉

꽃이 피는 아름다움을 춤으로 표현한 것입니다. 견당사 일행 중 무생 (舞生) 구레노 마모치(久礼真茂)가 전했다고 합니다. 닌묘천황(仁明天皇) 때 다이시키초에서 소조로 바뀌었습니다. 춤은 와니베노 오타마로가 만들었 다고 전합니다.

〈류카엔(柳花苑)〉

청룡선인(青龍仙人)이 만들었다고 합니다. 원래는 장송용(葬送用)으로 만들었으나 사람이 살아나 돌아온 까닭에 경사스러운 일에 연주하게 되 었습니다.

〈와후라쿠(和風楽)〉

엔랴쿠지(延暦寺)[48]의 승려, 조조(淨蔵)[49]가 곡을 만들고 후나키 모치사다(船木望貞)가 춤을 만들었다고 전합니다.

【오시키초(黄鐘調)】

〈기슌라쿠(喜春楽)〉

다이안지(大安寺)[50]의 안소호시(安操法師)가 만들었다고 합니다. 입춘에 연주되었습니다.

〈세키하쓰토리카(赤白桃李花)〉

고조(古祖) 시대의 곡입니다. 복숭아꽃이 한창일 때, 주연이나 곡수연(曲水宴)에서 사용되었습니다.

〈조세이라쿠(長生楽)〉

조와 년간(承和年間, 834~848), 닌묘천황이 만들었습니다. 매화 연회에서 만들어졌습니다. 춤은 미나모토노 마코토(源信)[51]가 만들었습니다.

48 시가현(滋賀県)에 위치한 사찰로 헤이안 시대 초기, 일본 천태종의 창시자인 사이초(最澄, 76~822)에 의해 건립되었다.

49 헤이안 시대의 천태종 승려. 891~964년.

50 나라시(奈良市)에 위치한 절로 쇼토쿠태자(聖德太子)가 건립한 것으로 알려져 있다.

51 사가천황(嵯峨天皇)의 아들.

〈사이오라쿠(西王楽)〉

닌묘천황(仁明天皇)의 작입니다. 화연[52] 때에 만들어졌습니다. 춤은 이누가미노 고레나리(犬上是成)[53]가 지었습니다.

〈오텐라쿠(応天楽)〉

조와 대상회(大嘗会)[54]때, 오도노 기요카미(大戸清上)가 만들었다고 합니다. '응천문(応天門)'에서 이름을 따 온 것 같습니다.

〈세이조라쿠(清上楽)〉

'聖淨楽'으로 표기하기도 합니다. 현종황제가 신선(神仙)을 좋아해 하지장(賀知章)[55]에게 만들게 하였습니다.

〈안제이라쿠(安城楽)〉

'安城宮'으로 표기하기도 합니다. 당나라의 안세(安世)가 만들었다고 합니다.

〈간제이라쿠(感城楽)〉

문원대상(門元大常) 악공(楽工) 마준(馬順)이 만들었다고 합니다.

52 봄철 개화(開花) 시기에 맞추어 열리는 축하연.

53 헤이안 전기(前期)의 부가쿠사(舞楽師).

54 천황이 등극해 첫 수확을 바치는 제례를 처음으로 행할 때 열리는 연회.

55 중국 당나라 때의 시인 겸 서예가.

일본 아악의 이해

〈세이메이라쿠(聖明楽)〉

간제이라쿠와 마찬가지로 문원대상 악공 마준이 만들었으며 원래는 다이시키초였다고 합니다.

〈로텐라쿠(弄殿楽)〉

'다이텐라쿠(大天楽)'라고도 합니다.

〈가난후(河南浦)〉

조와 시대(承和時代, 834~848)의 대상회에서 오와리노 하마누시(尾張浜主)[56]가 만들었다고 합니다. 생선 요리를 신에게 바치는 곡이라고도 합니다.

〈요구라쿠(央宮楽)〉

태자의 책봉 의식에서 하야시노 마쿠라(林真倉)[57]가 천황의 명을 받들어 만들었다고 합니다.

〈샤쿠뱌쿠렌게라쿠(赤白蓮華楽)〉

오와리노 아키요시(尾張秋吉)가 만들었으며 고후쿠지(興福寺)의 연화회(蓮花会)[58]에서 사용되었다고 합니다.

56 나라 시대에서 헤이안 시대 초기에 걸친 귀족이면서 악인(楽人).
57 헤이안 시대 전기의 아악가.
58 연화를 바치는 법회.

〈가이세이라쿠(海青楽)〉

조와 년간(承和年間, 834~848), 닌묘천황의 신선원(神泉苑) 행행(行幸) 당시 주악(舟楽)으로서 오도노 기요카미가 만들었다고 합니다.

〈산긴다큐라쿠(散吟打球楽)〉

쇼묘(声明)[59]의 32상(三十二相)[60]에 대응하는 곡입니다. 당나라 고종이 만들었다고 합니다.

【스이초(水調)】

〈한료슈(泛龍舟)〉

수나라의 양제가 만들었다고 합니다. 당나라에서는 5월의 경마연회에서 반드시 연주하였다고 합니다.

〈주스이라쿠(拾翠楽)〉

조와(承和)의 대상회에서 오도노 기요카미가 지은 것이라고 합니다. 바다에서 배를 조종하는 모습을 곡으로 만들었다고 합니다.

〈주코라쿠(重光楽)〉

수나라 선제 시대의 곡이라고 합니다.

59 의례(儀礼)에 사용되는 불교음악의 하나로, 불전(仏典)에 리듬을 붙인 것이라 할 수 있다.
60 부처의 32종의 뛰어난 용모.

〈헤이반라쿠(平蛮楽)〉

원래는 효조였다고 합니다. 평만국(平蛮国)의 곡으로 당나라에서는 정월 3일, 사람들에게 떡을 나누어 줄 때 연주했다고 합니다. 전쟁 때에는 진지 안에서 연주했던 것 같습니다.

【반시키초(般渉調)】

〈소고코(蘇合香)〉

천축의 아육왕(阿育王)이 병에 걸렸을 때, 소합향이라는 풀을 약으로 사용하여 목숨을 건졌다고 합니다. 당시의 기쁨을 곡으로 표현한 것인데, 소합향 풀로 모자를 만들어 쓰고 육갈(育偈)이라는 사람이 춤을 만들었습니다.

〈만주라쿠(万秋楽)〉

불교음악입니다. 바라문 승정이 전했다고 합니다. 천상의 만추악(万秋楽)이라는 나무 아래에서 천중(天衆) 보살이 여래를 공양하기 위해 이 곡을 연주한 것에서 이름 붙여졌습니다.

〈슈후라쿠(秋風楽)〉

당나라 시절, 칠월칠석에 이 곡을 장생전(長生殿)에서 연주하였더니 서늘한 바람이 불어왔다고 합니다. 이 일로 인해 '秋風楽'이라는 곡명이 생겨나게 되었습니다.

〈조코라쿠(鳥向楽)〉

고닌천황(弘仁天皇)이 남지원(南池院)에 행차할 당시, 뱃놀이에 사용할 주악(舟楽)으로 만들어졌습니다. 좌우의 배에 10명 정도의 악인이 타고 이 곡을 연주했다고 합니다.

〈소메이라쿠(宗明楽)〉

토끼해에 이 곡을 사용했다고 합니다.

〈소마쿠샤(蘇莫者)〉

쇼토쿠태자가 산중을 지나다 말 위에서 샤쿠하치(尺八)를 불자 산신(山神)이 나타나 춤을 추었다고 합니다. 그 모습을 춤으로 표현한 것입니다.

〈겐키코다쓰(劍気褌脱)〉

잡예(雜藝) 때에 사용되었던 것 같습니다. 검을 사용한 기악(伎楽)이라 생각됩니다.

〈린다이(輪臺)〉

나라 이름으로 당나라의 덕준(德蹲)이 만들었다고 합니다. 현재의 칭하이성(青海省)인 것 같습니다.

〈세이가이하(青海波)〉

칭하이 호수의 모습을 곡으로 표현한 것이라 생각됩니다. 〈린다이〉와 〈세이가이하〉가 한 조를 이룹니다.

〈사이소로(採桑老)〉

당나라 시대의 곡입니다. 춤은 노인이 지팡이를 쥐고 천천히 추는 모습입니다.

〈하쿠추(白柱)〉

'柱'는 곧 '紵'을 의미하는 것으로 오(吳)나라의 무악(舞楽) 중에 '백저(白紵)'라는 작품이 있다고 합니다.

〈지쿠린라쿠(竹林楽)〉

당나라에서는 장례 때 연주되었습니다. 일본에서도 장례 때 사용됩니다.

〈센슈라쿠(千秋楽)〉

현종황제의 천추절(생일)에 연주되었다고 합니다. 일본에서는 불교행사의 마지막에 이 곡을 연주하였는데 이로인해 스모(相撲)나 연극(芝居) 등의 마지막 날을 '센슈라쿠'라고 부르게 되었습니다.

〈에텐라쿠(越天楽)〉

중국 생(笙)의 고악보에는 효조가 아닌 반시키초로 기록되어 있어 이 곡은 원래 반시키초였을 것으로 생각됩니다. 서역인 우전(于闐)[61]의 곡이라는 설도 있습니다.

61 고대 서역국 중 하나로 현재 중국 신강 위그루 자치구의 호탄이다.

〈간슈라쿠(感秋楽)〉

오도노 기요카미(大戸清上)가 만들었다고 합니다.

〈쇼슈라쿠(承秋楽)〉

마찬가지로 오도노 기요카미가 만들었다고 합니다.

〈유지조(遊字女)〉

수나라 양제가 만든 것입니다.

〈게이메이라쿠(雞鳴楽)〉

계명(啓明)이 만들었습니다. 닭의 울음소리를 곡으로 표현했다고 합니다.

〈조겐라쿠(長元楽)〉

조겐(長元, 1028~2037)의 대상회(大嘗会) 때, 미나모토노 나리마사(源済政)[62]가 만들었다고 합니다. 연호를 곡명으로 사용하였습니다.

62 헤이안 시대 중기의 귀족.

일본 아악의 이해

‖ 고마가쿠(高麗楽) ‖

【이치코쓰초/히치리키효조(壹越調 篳篥平調)】

〈신토리소(新鳥蘇)〉

대곡. 유래불명. 곡 전에 노조(納序)와 고탄(古弾)이라는 곡을 연주합니다.

〈고토리소(古鳥蘇)〉

대곡.

〈신소토쿠(進走禿)〉

대곡. 중앙아시아 사마르칸트 지역의 음악이라 생각됩니다. '속독(束毒)'과 발음이 비슷합니다.

〈다이소토쿠(退走禿)〉

대곡. '신소토쿠(進走禿)'에 맞추어 '退走禿'로 표기하거나 혹은 '進宿禿'에 맞추어 '退宿禿'로 표기하도 합니다.

〈오닌테이(皇仁庭)〉

백제의 왕인박사가 닌토쿠천황(仁德天皇)의 즉위 때 참석하여 축하하는 모습을 곡으로 표현한 것 같습니다.

〈고마보코(狛桙)〉

한반도에서 배를 타고 건너오는 모습을 춤으로 만든 것입니다. 5색의 삿대로 배를 젓습니다.

〈아야기리(阿夜岐理)〉

'綾切'로 표기하기도 합니다. 여자 가면을 쓰고 춤을 춥니다. 봇카이가쿠의 하나로 생각됩니다.

〈쓰시(都志)〉

'쓰루마이(鶴舞)'라고도 합니다. 불명.

〈기토쿠(貴德)〉

한나라 선제(宣帝) 때에 흉노의 일축왕(日逐王)이 항복해 귀덕후(貴德侯)가 된 것에서 유래한 곡으로 알려져 있습니다.

〈시키테(敷手)〉

'시키마이(重来舞)'라고도 합니다. 발해악의 하나로 발해에서 사신이 여러 번 왔기 때문에 이 곡을 만든 것 같습니다.

〈조보라쿠(長保楽)〉

하(破)를 '호소로쿠세리(保曽呂久世利)', 규(急)를 '가리야스(加利夜須)'라고 합니다. 조보 년간(長保年間, 999~1004)의 곡으로 연호를 곡명으로 사용하였습니다. 서역 소륵(疏勒)의 음악이라 생각됩니다.

〈핫센(八仙)〉

발해악으로 곤륜산(崑崙山)에서 선인이 내려온 모습을 학에 비유해 만든 것이라 생각됩니다.

〈간스이라쿠(甘酔楽)〉

불명. 춤이 있었습니다.

〈신마카(新靺鞨)〉

발해악으로 발해의 사신이 왔을 때의 모습을 춤으로 만들었습니다.

〈신카후(新河浦)〉

불명. 고조(顔序)의 규(急)로 사용되었다고 합니다.

〈고마류(狛龍)〉

경마절회 당시, 천황의 행차 때 사용되었습니다.

〈기칸(吉簡)〉

스모절회(相撲節会)에 사용되었습니다. '桔槹'이라 쓰기도 합니다. 산악(散楽)[63]의 하나입니다.

63 나라 시대에 대륙을 통해 전래된 잡예 중 하나.

〈고초(胡蝶)〉

우다천황 때에 동무(童舞)로서 나비의 모습을 춤으로 형용하였습니다.
후지와라노 다다후사(藤原忠房)[64]가 만든 것입니다.

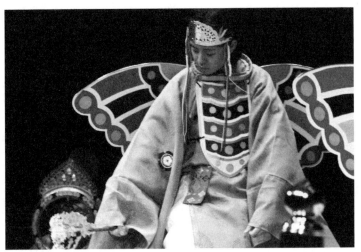

〈고초(胡蝶)〉

〈닌나라쿠(仁和楽)〉

닌나 년간(仁和年間, 885~889)에 데이유(貞雄)[65]라는 사람이 칙명을 받아
만들었습니다.

64 헤이안 전기의 귀족으로 시인이면서 부가쿠가(舞楽家)로도 알려져 있다.

65 당시의 악인(楽人)으로 보통은 구다라노 데이유(百済貞雄)라고 한다. 한반도의 백제계 악인
 의 후손으로 추측된다.

〈엔기라쿠(延喜楽)〉

다이고천황(醍醐天皇)의 엔기 년간(延喜年間, 901~903)에 만들어졌습니다. 축하연에서 빠짐없이 연주되는 곡입니다. 연호를 곡명으로 사용하였습니다.

〈한나리(埴破)〉

불명. 5색 구슬을 들고 춤춥니다.

〈나소리(納曾利)〉

'소류노마이(雙龍舞)'라고도 하며 암수의 용이 노는 모습을 춤으로 표현한 것입니다. 경쾌한 리듬으로 현재도 자주 공연되고 있습니다.

나소리(納曾利)

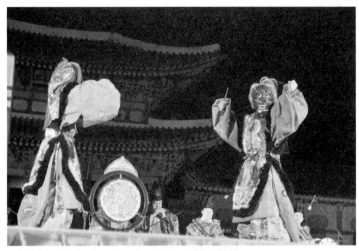

2016년 서울에서의 〈나소리(納曾利)〉 공연

〈고토쿠라쿠(胡德楽)〉

백제의 관(官)은 총 16품으로 '○○덕(德)'이라는 관명이 있었습니다. 따라서 '胡德'란 그 중 하나가 아닐까 생각합니다. 춤은 술을 마시는 동작을 나타내고 있으며 기악적인 요소가 남아있습니다.

【소조/히치리키오시키초(雙調 篳篥黃鐘調)】

〈소시마리(蘇志摩利)〉

스사노오노미코토(素戔嗚尊)[66]가 비 오는 날 청초(青草)로 엮은 사립(蓑

66 일본 신화에 나오는 폭풍의 신으로 태양신인 아마테라스오미카미(天照大御神)와 남매지간이다.

일본 아악의 이해

笠)을 쓰고 신라에 건너가 소시모리(曾尸茂利)[67]에 갔다는 고사를 바탕으로 합니다. 기우제 때 사용되었습니다.

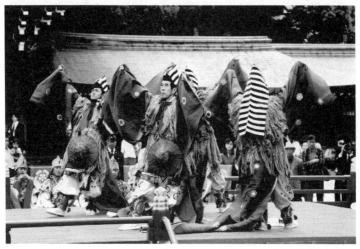

소시마리(蘇志摩利)

〈지큐(地久)〉

유래불명. 발해악입니다.

〈도텐라쿠(登天楽)〉

유래불명. 동무(童舞)로 만들어진 것 같으나 언제부터인가 성인들이 추게 되었습니다.

67 소시마리는 일설에 의하면 한국어의 '소의 머리'로 한자로 표기하면 우두(牛頭)라고 한다.

도텐라쿠(登天楽)

〈호힌(白濱)〉

지명이지 않을까 생각합니다.

【효조/히치리키시모무초(平調 篳篥下無調)】

〈린가(林歌)〉

'臨河'라고 쓰기도 합니다. 네마쓰리(子祭リ)[68]나 갑자(甲子)의 날에 연주됩니다. 쥐 문양이 들어간 의상을 입습니다. 천축의 죽림(竹林)의 풍경이라고도 합니다. 한반도 출신의 하춘(下春)이 만들었다고 합니다.

68 음력 10월이나 혹은 11월의 쥐의 날에 행해지는 대흑천(大黑天) 축제.

일본 아악의 이해

현재는 이상의 곡들이 전해오고 있으며, 도요하라씨(豊原氏) 가문의 쇼 악보와 야마노이씨(山井氏) 가문의 후에 악보를 기본으로 교토(京都) 풍의 아악 연주가 가능합니다. 매년 저자가 주최하는 아베로세이카이(安倍盧聲 숲)에서는 고전 작품을 복원해 공연하고자 노력하고 있습니다.

비곡(祕曲)

아악에는 악가 성립을 전후하여 비사(秘事), 비전(祕伝), 비곡(祕曲) 등 숨겨진 사항이 많이 있습니다. 이것은 각 가문의 기예가 확립된 후, 기예 와 가문을 중히 여겨 1인 전승 체계를 통해 가문의 전문 영역을 지키고자 하는 생각이 바탕에 깔려있기 때문일 것입니다.

『고금저문집(古今著聞集)』에는 이 비곡에 관한 이야기가 여럿 실려 있 습니다. 미나모토노 요시미쓰(源義光)[69]가 도요하라노 도키모토(豊原時元)[70] 에게 전수받은 쇼의 비곡(太食調入調)을 전란 중에 아시가라야마(足柄山)[71] 에서 도키모토의 아들인 도요하라노 도키아키(豊原時秋)에게 전수했다고 합니다. 그리고 모치미쓰(用光)[72]라는 악인이 해적에게 잡혀 마지막이라 생각하고 히치리키를 꺼내 비곡(小調子)을 연주하자 그 소리에 감동한 해 적이 그를 살려주었다는 이야기 등, 다양한 이야기가 기록되어 있습니다.

69 헤이안 시대 후기의 무장(武将).

70 헤이안 시대 후기의 아악가.

71 가나가와(神奈川)·시즈오카현(静岡県)의 경계에 위치한 산지.

72 헤이안 시대 중기의 아악가로 히치리키의 명인으로 알려져 있다.

그런데 이 '고초시(小調子)'[73]가 아베씨 가문에 전해오고 있습니다. 효조의 곡으로 조부키(序吹)로 연주합니다. 부친에게 전수받은 후 딱 한 번 연주한 적이 있습니다. 헤이안 시대에는 이 비곡을 연주할 때 가모다이묘진(加茂大明神)에 참배한 후 연주했다고 합니다. 히치리키의 명인인 후지와라노 아쓰카네(藤原敦兼)[74]가 요시노야마(吉野山)[75]에 참배하러 가는 도중에 비곡을 어느 신사에서 연주하였습니다. 그런데 돌아오는 길에 갑자기 몸 상태가 나빠져 죽고 말았습니다. 사람들은 가모다이묘진에 참배하지 않고 연주했기 때문에 벌을 받은 것이라 말하고 있습니다.

비곡은 악인이 상당한 수행을 거쳐 기예에 품격이 드러나며 스스로 깊은 뜻을 체득한 자만이 전수받을 수 있었습니다. 각 악기의 음색과 스스로를 일체화하며 개인으로서의 상념을 없애고 몸과 마음을 다해 자유롭게 그 곡을 연주하는 것입니다.

메이지 이후는 대다수의 곡이 공개되어 있습니다만, 일부 대상제(大嘗祭)와 이세환궁(伊勢遷宮)의 미카구라 중에 비곡이 남아 있습니다. 듣는 이는 신이기 때문에 관념적으로 음과 하나가 되어 무의식 중에 연주합니다. 물리적인 소리는 들리지 않습니다. 단지 호흡과 악기를 든 손의 움직임만으로 곡을 전달합니다. 지각적으로 신과 인간의 존재를 표현하는 것입니다.

73 아악의 전주곡으로 주로 히치리키(篳篥)와 고마부에(高麗笛)로 연주한다. 헤이안 시대의 비곡(祕曲)으로 알려져 있다.
74 헤이안 시대 후기의 귀족이면서 아악가.
75 나라 중앙부에 있는 산지(山地).

실존 인물을 바탕으로
아악 작품을 만든 선인(先人)들의 생각

역사상 실재했던 사람을 소재로 한 곡을 소개해 보겠습니다.

〈란료오(蘭陵王)〉

부가쿠에서 유명한 독무곡입니다.

지금으로부터 약 천 오백년 정도 전인 중국 남북조 시대, 북조의 북제(北齊, 550~577) 난릉현(蘭陵県)의 왕 고조(古祖)의 장자인 고징(高澄)의 셋째 아들입니다. 성은 고, 이름은 숙(肅)이며 자는 장공(長恭)이라 합니다. 재주와 무예가 뛰어나고 용모도 빼어난 미남이었습니다. 그는 전쟁 때마다 무서운 용 가면을 쓰고 나갔습니다. 특히 564년 북조와 벌인 망산(忙山) 전투 때에는 북조의 대군에 포위된 낙양(洛陽)을 오백 기병(騎兵)으로 과감하게 공격하여 포위망을 뚫고 성 안의 아군과 함께 북조를 무너뜨리는 공적을 세웠습니다. 병사들이 이를 비유하여 '난릉왕입진곡(蘭陵王入陣曲)'을 만들었습니다. 고장공에 관해서는 중국의 정사인 『북제서(北齊書)』(636년 완성)에도 기록되어 있습니다. 하지만 573년에 사촌 동생인 황제 고위(高緯)의 시기를 받아 독살되고 맙니다. 이 비극의 주인공에 대한 칭송이 사람들의 마음을 사로잡아 부가쿠(舞楽)로서 인기를 얻게 됩니다. 허베이성(河北省) 한단(邯鄲)의 남쪽, 쓰현(磁県) 류좌(劉荘) 마을의 북제황릉(北齊皇陵)에는 '난릉왕무왕고숙(蘭陵王武王高肅)'이라고 쓰인 비석이 있습니다.

〈오쇼군(王昭君)〉

중국 한나라 시대에 정략결혼을 위해 희생당한 주인공의 이름입니다. 그녀는 17세에 원제(元帝, BC48년)의 여관(女官)으로 일하다 흉노로 시집을 가게 되는데, 사람들은 그녀를 그리며 이 곡을 만들었다고 합니다. 전하는 바에 의하면 그녀는 매우 총명해 그녀의 역할로 말미암아 한나라와 흉노는 우호관계를 지속할 수 있었다고 합니다. 그래서 오늘날 그녀는 지적(知的) 영웅으로 평가되고 있습니다. 현재 몽골자치구 후허하오터에는 높이 33미터의 꽃으로 둘러싸인 그녀의 반원구의 무덤이 남아있습니다.

〈오닌테이(王仁庭)〉

백제의 왕인박사가 닌토쿠천황(仁德天皇, 439년?)의 즉위 당시 방일했던 모습을 춤으로 형용한 한 것입니다. 당시 백제악이 번성했던 것을 알 수 있습니다. 백제왕이 보낸 왕인박사는 일본에 귀화하여 한반도의 뛰어난 문화를 일본에 전파하였습니다. 오사카 후지사카(藤阪)에서 그의 무덤이 발견되었습니다.

부가쿠(舞楽)에 대하여

원래 부가쿠는 신불(神仏)에 봉납하는 것으로 신사의 마당에서 행해지는 경우가 많았습니다. 현재는 실내 홀에서 연행되는 경우가 많으나, 자연이나 신사 건물을 배경으로 한 야외 연주가 훨씬 우아합니다. 종래에는 연주자들이 좌우 양쪽으로 나뉘어 연주를 하였지만, 인원 관계상 함께 모

일본 아악의 이해

여 연주를 하는 경우가 많아졌습니다. 현재 전승되고 있는 곡을 열거해 보겠습니다.

도가쿠(唐楽)

〈슌노텐〉〈가덴〉〈가료빈〉〈곤주〉〈호쿠테이라쿠(北庭楽)〉〈쇼와라쿠〉
〈료오〉〈아마(安摩)〉〈니노마이〉〈만자이라쿠〉〈간슈〉〈고쇼라쿠〉〈가토라쿠〉〈바이로〉〈산주하진라쿠〉〈다이헤이라쿠〉〈다규라쿠〉〈겐조라쿠〉
〈바토〉〈슌테이라쿠〉〈기슌라쿠〉〈도리카(桃李花)〉〈요구라쿠〉〈소고코〉
〈만주라쿠〉〈소마쿠샤〉〈린다이〉〈세이가이하〉〈사이소로〉〈엔부(振鉾)〉
〈잇코(一鼓)〉〈잇쿄쿠(一曲)〉

고마가쿠(高麗楽)

〈신토리소〉〈고토리소〉〈신소토쿠〉〈다이소토쿠〉〈오닌테이〉〈고마보코〉〈아야기리〉〈기토쿠〉〈시키테〉〈조보라쿠〉〈핫센〉〈신마카〉〈고초〉
〈닌나라쿠〉〈엔기라쿠〉〈한나리〉〈나소리〉〈고토쿠라쿠〉〈소시마리〉〈지큐〉〈도텐라쿠〉〈호힌〉〈린가〉

크게 나눠보면 활발한 움직임의 주무(走舞)와 정적인 움직임의 평무(平舞)의 두 가지로 생각 해 볼 수 있습니다. 의상으로는 도가쿠가 붉은 계열, 고마가쿠가 녹색 계열의 색을 사용합니다. 특정한 춤에만 사용하는 특별의상과 모든 춤에 공통적으로 사용할 수 있는 보통의상이 있습니다. 가면을 쓰거나 무구를 사용하는 것도 있습니다.

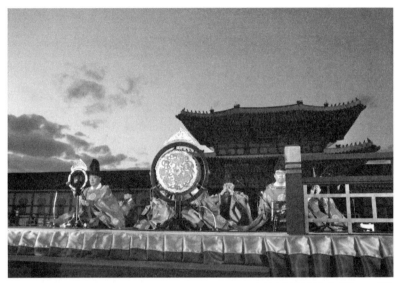

2016년 서울에서의 간겐(管絃) 연주

연주회에서는 가장 먼저 간겐 연주가 있은 다음 부가쿠가 시작됩니다. 부가쿠의 첫 번째 공연 작품은 〈엔부(振鉾)〉로, 창(鉾)을 든 무인(舞人)이 무대에 등장해 춤을 추며 무대를 정화합니다. 1절은 좌방(左方)의 무인이, 2절은 우방(右方)의 무인이, 3절은 아와세보코(合鉾)라 하여 좌우의 2인이 한자리에서 춤을 춥니다. 3절까지 공연하는 경우는 흔치 않습니다. 필자는 오사카(大阪) 악소(樂所) 연주회에서 오노 다다마로(多忠麿) 선생과 함께 공연한 것이 처음이었습니다.

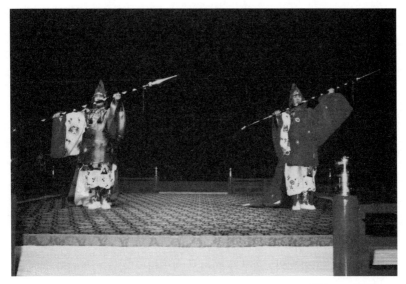

엔부(振鉾) 산세쓰(三節)

〈부가쿠의 진행〉

좌무(左舞/도가쿠)의 4인무부터 시작하는 경우가 많습니다. 먼저 부가쿠의 조자(調子)가 연주됩니다. 쇼 수석 연주자의 독주에 이어 나머지 쇼 연주자가 오메리부키(退吹)[76]를 연주하고 히치리키의 네토리(音取)[77]가 들어오며 합주부분부터 남은 연주자들이 오메리부키로 연주합니다. 쇼의 3구(句)[78], 히치리키의 1구(句)가 끝나면 후에의 네토리가 연주되며 갓코도 들어옵니다. 쇼가 이어서 연주하며 네토리가 마치면 바로 히치리키가 2구

76 선율을 한 명씩 조금씩 늘려 천천히 부는 것. 저자 주.

77 아악에서 각 악기의 음률을 맞추기 위해 간단한 곳을 연주하는 것.

78 아악에서 각 조자(調子)는 전체 3구(句)로 이루어져 있다.

(二句), 3구(三句)를, 후에가 본겐(品玄)[79]을 오메리부키로 연주합니다. 무인이 등장하여 중앙에서 즈루테(出手)[80]를 추면 전원 자리에 앉습니다. 이 때 삼관(三管)[81]의 수석 연주자는 도메테(止手)[82]를 연주합니다.

곡으로 들어가면 후에 수석 연주자의 독주 그리고 다이코의 제1박부터 모든 관악이 연주를 시작합니다. 느릿한 리듬에서 점점 빨라지며 곡의 마지막은 무원(舞員)의 움직임을 보면서 삼관 수석 연주자가 도메테(止手)를 연주합니다. 퇴장은 후에가 뉴조(入調)[83]를 연주하는 것과 시게부키(重吹)라 하여 앞에서 연주한 것을 반복하는 경우가 있습니다. 무인은 이루테(入手)를 추고 왼쪽으로 돌며 네 번째 무인부터 퇴장합니다.

우무(右舞/고마가쿠)의 4인무가 이어서 공연됩니다. 고마부에와 히치리키의 수석 연주자부터 시작합니다. 곡은 후에 독주부터 시작하여 다이코 제1박에서 히치리키 수석 연주자가 들어오며 다이코 제2박에서 모든 관악이 붙습니다. 무인이 등장하여 즈루테를 한 명씩 중앙에서 추고 자신의 자리에 섭니다. 4명이 모이면 시작을 알리는 타악기 소리에 춤을 춥니다. 음악은 춤이 전부 다 끝날 때까지 계속 연주됩니다. 산노쓰즈미의 신호로 양관의 수석 연주자가 중간에 도메테(止手)를 연주하며 마치게 됩니다. 이상이 대표적인 형태의 진행입니다. 1인무와 〈엔부〉, 〈잇코(壹鼓)〉, 〈잇쿄쿠

79 춤 공연 전에 연주되는 것으로 여러 명이 카논 형식으로 연주한다.

80 일종의 입장무(入場舞).

81 쇼, 히치리키, 류테키를 말함.

82 도메테란 서양음악의 코다(coda)에 해당하는 것으로, 연주자가 자유리듬을 여유롭게 연주한다.

83 후주곡(後奏曲)의 일종.

일본 아악의 이해

〈一曲〉, 〈나소리〉 등은 독자적 형식으로 춤을 춥니다. 부가쿠는 아악이 가진 우아함을 눈으로 즐길 수 있게 해줍니다. 독특한 표현 양식과 추상화된 절묘한 움직임은 그 근본에 인간의 경험이 명료하게 반영되어 있습니다. 무인의 동작은 신체가 움직일 수 있는 한정된 범위 안에서 미묘한 형태로 미의 대상이자 특수한 예술적 표현으로 완성된 것입니다. 또 음악과 춤 속에는 매우 매력적인 리듬의 통합이 더해지고 근사한 의상도 더해집니다. 아악은 전체적으로 느긋한 분위기입니다만, 그 순간순간의 아름다움을 즐겨주시면 좋겠습니다.

가구라(神楽) - 신과 하나가 되는 춤

최근에는 제례의식인 미카구라(御神楽)도 사람들의 관심이 높아져 외부에 공개되는 일이 있습니다. 이것에 관해 조금 이야기 해 보겠습니다. 가구라는 원래 '가미쿠라(カミクラ)'라고 읽는데 이것을 생략하여 '가구라'로 부르게 되었습니다.

◎ 상월(霜月) 항례(恒例)의 가구라

매년 음력 11월에 미카구라를 연행하는 것은 동지로부터 겨울이 가고 봄이 돌아오기를 기원하고(一陽來復) 또한 만물성취를 비는 제례이기 때문입니다. 정원에 화톳불을 피우는 것도 이 의식을 돕기 위해 준비된 것입니다.

니와비(庭燎)의 곡명

가구라에서 제일 처음 연주하는 곡을 니와비(庭火)[84]라 이름붙인 것은 후에(笛), 히치리키, 와곤, 노래(歌)를 담당하는 사람들이 화톳불 앞에서 연주하기 때문입니다.

【관악기 소리로 시작하는 가구라】

신제(神祭) 때 관악기 소리로 시작하는 것은 후에를 불어 천지의 기운을 섬기고 또한 그 소리를 악기에 담기 위함입니다. 율여(律呂)의 소리는 천지의 기운이 가득합니다. 천지의 기운 가운데 신명(神明)이 강림(降臨)하도록 연주하는 것입니다.

〈니와비〉 곡

이 곡은 2단으로 나누어 연주합니다. 왜냐하면 전단은 음률(陰律), 후단은 양율(陽律)의 소리를 상징하기 때문입니다.

〈요리아이(寄合)〉[85] 곡

후에, 히치리키의 합주곡입니다. 이것은 천지음양의 조화 및 신명(神明)에 의한 소원성취의 의미를 담고 있습니다.

84 '니와비'란 화롯불이나 모닥불을 의미함.
85 '요리아이'란 집회, 모임, 모여듦이란 의미이다.

〈아치메(阿知女)〉 노래

1995년 국립극장 공연에서 처음 공개된 가구라우타(神楽歌)의 일부에 포함된 곡입니다.

아치메의 가사는 '아, 치, 메, 오, 오, 오오(ア チ メ オ オ オオ)'라고 부릅니다. 아치메의 세 글자는 천(天), 지(地), 인(人)을 나타내고 있습니다. '아'는 입을 벌리는 소리로 하늘에 속하고, '메'는 입을 닫는 소리로 땅에 속하며 '치'는 혓소리로 '아'와 '메' 사이에 속하는 것으로 사람을 나타냅니다. 이것은 신제(神祭)로 하늘과 땅이 영원하듯 그 사이에 사람도 편안하게 사는 것을 빌며 기원하는 의식을 축하해 부르는 것입니다. '오, 오, 오, 오' 네 글자는 천·지·인을 축복하며 웃는 소리를 표현한 것입니다.

〈산도뵤시(三度拍子)〉

샤쿠뵤시(笏拍子)를 모토뵤시(本拍子)[86]와 스에뵤시(末拍子)[87]가 각각 세 번 치는 것입니다. 이것도 천·지·인의 조화 및 소원성취 의식을 표현한 것입니다.

〈몬자쿠네토리(問藉音取)〉

후에(笛)만으로 연주합니다. 신목(비쭈기나무) 앞에서 연주되며 흔히 '사

86 가구라에서 먼저 노래를 시작하는 편을 모토카타(本方)라고 하는데, 그 모토카타의 주창자(主唱者).

87 가구라에서 모토카타 보다 나중에 노래를 시작하는 편을 스에카타(末方)라고 하는데 그 스에카타의 주창자.

카키노네토리(榊の音取)'[88] 라고 부르고 있습니다. 몬자쿠(問籍, 문적)란 이름을 적는 의식으로 옛날의 가구라 법식에서 닌조(人長)가 앞으로 나가 연주자들의 이름을 적는 순서가 있었습니다. 지금은 '몬자쿠'라는 용어의 흔적만 남아, 후에를 부르는 것을 몬자쿠라고 합니다.

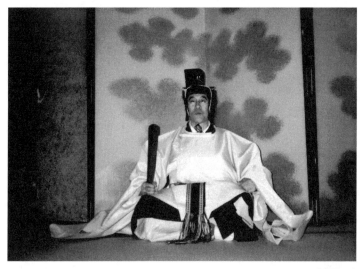

닌조(人長)

〈닌조마이(人長舞)〉에 대하여

원래 닌조(人長)의 역할을 맡은 악인은 진행과 함께 춤도 춥니다. 보통은 〈가라카미(韓神)〉와 〈소노코마(其駒)〉 2곡이지만 특별한 때(대상회 등)의

88 사카키(榊)란 비쭈기나무로 일본에서는 신목(神木)으로 사용되고 있다.

미카구라에서는 〈하야우타(早歌)〉가 하나 더 추가됩니다. 모든 춤은 비쭈기나뭇가지를 손에 들고 화톳불을 중심으로 장엄하게 춥니다.

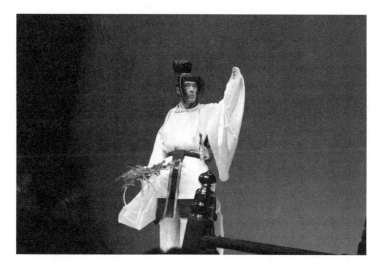

소노코마(其駒)

〈미카구라(御神楽)〉 진행에 대하여

이치조인(一條院)[89]의 어정목록(御定目錄)에 기록된 곡 순서대로 진행합니다. 〈니와비〉 곡을 통해 강신을, 〈고사이바리(小前張)〉나 〈조카(雜歌)〉[90]를 통해 신유(神遊)를, 〈호시(星)〉[91] 이하의 곡과 마지막 곡인 〈소노코마〉를 통해 송신(神送り), 즉 신을 배웅하는 것으로 구성되어 있습니다. 현재는 6시

89 헤이안 중기 이치조천황(一条天皇)의 궁중 밖 황거(皇居).
90 '조카'란 잡가라는 의미이다.
91 '호시'란 별이란 의미이다.

간 정도가 소요되지만 옛날에는 두 배 정도 걸렸다고 합니다. 저녁에 시작하여 다음날까지 진행되었습니다.

〈가구라도(神楽道)와 악도(楽道)〉

내시소(内待所)[92]의 미카구라에서 히치리키 연주는 오랫동안 아베씨가문이 담당해 왔습니다. 뚜렷하게 가구라의 전승과 간겐부가쿠(管絃舞楽)의 전승을 구분하고 있어, 가구라도는 다른 가문에는 전하지 않았던 것 같습니다.

【닌조(人長)의 성씨】

미카구라 때, 가구라마이(神楽舞)를 추고 또한 진행자로서 신과 일체되어 의식을 행하는 사람을 닌조라고 합니다. 기록 상, 닌조를 담당했던 가문을 적어보면 다음과 같습니다.

종6위 상(從六位上) 行色薬院史 海運船雄

가미쓰케노씨(上毛野氏)	900년대
기노씨(紀氏)	상동
오와리씨(尾張氏)	상동
시모노씨(下野氏)	상동
나카토미씨(中臣氏)	상동

92 헤이안 시대 삼종의 신기(神器) 중 하나인 신경(神鏡)을 보관하던 곳. 일본어로는 '나이시 도코로'나 혹은 '가시코도코로(賢所)'라고도 함.

일본 아악의 이해

고씨(高氏)	1000년대
만타씨(茨田氏)	1000년대
하타씨(秦氏)	1100년대
오노씨(多氏)	1300년대
아베씨(安倍氏)	1400년대

아악에 사용하는 의상

당나라 시대에는 연주자와 무원의 의상에 일정한 규율이 있었던 것 같습니다. 각 시대의 특색을 드러낸 의상은 두부(頭部), 상의부, 하의부, 신발부(履部), 기타로 나누어져 아름다움을 연출하였습니다.

정창원에는 오래된 악기가 상당수 보존되어 있으나, 의상의 경우는 손상이 심하고 또한 각 부위의 일부만 남아있는 경우도 있어 당시의 모습을 명확히 알 수는 없습니다. 호류지(法隆寺)에도 가면의 경우는 가마쿠라(鎌倉) 시대의 것이 남아있으나 의상은 에도 시대의 것이 남아있습니다. 가스가타이샤(春日大社)도 역시 마찬가지라고 할 수 있습니다. 현재 의상은 기본적으로 에도 시대에 완성된 것을 계승하고 있습니다. 닛코(日光) 도쇼구(東照宮), 린노지(輪王寺) 등에는 도쿠가와씨(德川氏) 가문에서 전승하던 악곡의 의상을 새로 만든 것이 보존되어 있습니다. 각지의 유서 깊은 신사와 절에 있는 의상도 경우에 따라 조금씩 다르긴 하지만, 오랜 역사 속에서 다소 차이가 생기는 것은 당연한 일이라 생각합니다. 이하에서는 메이지 이후 궁내청 악부에서 사용하고 있는 의상을 바탕으로 살펴보도록 하

겠습니다.

간겐을 공연할 때에는 에도 시대 당시, 악인은 속대(束帶)[93]를 착용하였는데 이것은 전상인(殿上人)[94]과 함께 연주하기 때문인 것 같습니다. 메이지 때는 제례에 아욱 문양의 히타타레(直垂)[95]를 착용하였으나, 1928년부터는 흰색 조에(淨衣)[96]로 바뀌었고, 연주회에서는 황록색 또는 옥충색(玉虫色)[97]의 히타타레를 착용하게 되었습니다.

부가쿠를 공연할 때에는 크게 세 가지 의상을 사용하는데, 첫째, 일본 고유의 가무 의상, 둘째, 도가쿠 의상, 셋째, 고마가쿠 의상입니다.

【도가쿠와 고마가쿠 의상】

• 보통의상(常裝束)

평무의상(平舞裝束), 가사네의상(襲裝束) 이라고도 합니다. 조갑(鳥甲)[98], 속바지(大口)[99], 겉바지(表袴)[100], 포 안쪽에 입는 옷(下襲)[101], 포(袍)[102], 금대(金

93 　관을 쓰고 띠를 맨다는 뜻으로 예복을 의미함.
94 　4품·5품 이상 및 6품의 장인(藏人)으로서 정전에 오르는 것이 허락된 당상관.
95 　상하 일자형의 남성용 의복으로 허리에 끈을 묶어 고정한다.
96 　신사나 사찰의 제례에 사용하던 이른바 정결한 것으로 무늬가 없는 희색 의상이다.
97 　보는 각도에 따라 녹색이나 자줏빛으로 변하는 빛깔.
98 　일본어로는 '도리가부토'라고 한다.
99 　'오구치'라고 하며, 겉 바지 안쪽에 착용한다.
100 　'우에노하카마'라고 한다.
101 　일본어로는 '시타가사네'라고 한다.
102 　일본어로는 '호'라고 한다.

帶/좌무), 은대(銀帶/우무), 발감게(踏懸)[103], 견사 신발(絲鞋)[104]

도가쿠(좌무)는 붉은 계열, 고마가쿠(右方)는 초록 계열로 구별되어 있습니다. 많은 춤에 사용되고 있습니다.

• 만회의상(蛮絵装束)

옛 조정의 위부(衛府) 의상에서 비롯된 것으로, 좌무의 경우는 좌위부(左衛府)의 사자를, 우무의 경우는 우위부(右衛府)의 곰을 본떠 만든 둥근 문양이 포(袍)에 자수되어 있습니다. 하지만 현재는 좌우 모두 사자 문양을 사용하고 있습니다. '만(蛮)'은 글자의 뜻과는 관계없이 훈을 빌려서 표기한 것으로 '盤' 즉 무늬를 의미하는 것입니다.

오이카케(緌)[105], 관(冠), 겐에이(卷纓)[106], 포, 붉은색 속옷(赤單)[107], 붉은 속바지(赤大口), 포 안쪽에 입는 옷, 겉 바지, 금대(金帶), 은대(銀帶), 견사 신발.

도가쿠는 황색 계열, 고마가쿠는 청색 계열을 사용하고 있습니다.

보통의상이든 만회의상이든 어느 쪽을 사용해도 무방한 작품과, 의상을 구별하여 사용해야만 하는 작품이 나누어져 있습니다.

• 특별의상(別装束)

각각의 곡에 맞는 독자적인 의상입니다. 형태, 색, 무늬가 다르게 되어

103 일본어로는 '후가케'라고 한다.

104 '시카이'라고 한다.

105 예복에 쓰는 관에 붙여서 얼굴 좌우의 귀 부분을 장식하는 장식품.

106 뒤쪽에 깁을 둥글게 말아 장식한 관.

107 일노어로는 '아카히토에'라고 한다.

있습니다.

각각의 대표적인 작품은 다음과 같습니다.

보통의상: 좌무 〈만자이라쿠〉　　　 우무 〈엔기라쿠〉

만회의상: 좌무 〈슌테이카(春延花)〉　　 우무 〈호힌〉

특별의상: 좌무 〈료오〉　　　　　　　 우무 〈나소리〉

	〈만자이라쿠〉	〈엔기라쿠〉
보통의상[108]		
	〈료오〉	〈나소리〉
특별의상		

108　본 표의 그림은 『舞楽図』의 것으로 오늘날의 의상과는 일부 차이가 있을 수 있다.

• 부가쿠 가면

현재까지도 오래된 가면이 남아있는 신사와 절이 전국적으로 적지 않습니다. 1인무, 2인무, 4인무, 6인무의 다양한 종류의 가면이 있어 각 곡목의 독자적인 특징을 지니고 있으며, 가면의 형상도 두드러진 변화는 없었던 것 같습니다. 좌무는 1인무만이 가면을 착용하는 반면 우무의 경우는 1인, 2인, 4인, 6인무에도 가면을 사용하는 곡이 있습니다.

특별의상에는 각각 특별한 소품이 사용되므로 다양한 춤을 견학한다면 도움이 되리라 생각합니다.

【일본 고래의 악곡 의상】

• 미카구라(御神楽)의 닌조(人長)

겐에이, 관, 오이카케, 포, 속바지, 하의 속옷(裾)[109], 겉 바지, 히토에(單)[110], 포 안쪽에 입는 옷, 한피(半臂)[111], 석대(石帶), 다레히라오(垂平緒)[112], 대검(太刀), 홀(笏), 히오우기(檜扇)[113], 첩지(帖紙)[114]

미카구라(御神楽)의 노래 담당은[115] 의관 차림(衣冠單)[116]

109 '교'라고 한다.

110 '히토에'란 속옷을 의미한다.

111 포와 포 안에 입는 속옷 사이에 입는 짧은 의상.

112 허리에 묶어 아래쪽으로 길게 늘어뜨리는 천.

113 노송나무로 만든 부채.

114 예복을 입을 때 품에 넣어두는 종이.

115 일본어로는 우타카타(歌方)라고 한다.

116 하카마, 히토에, 포를 입고 관을 쓴 후 손에 접이식 부채를 든 차림.

• 아즈마아소비(東遊)

관, 겐에이, 오이카케, 삽두화(挿頭花), 포, 한피, 포 안쪽에 입는 옷, 붉은색 속옷, 겉 바지, 붉은 속바지, 하의 속옷, 석대, 와스레오(忘緒)[117], 고히모(小紐)[118], 대검(太刀), 다레히라오

단, 노래 담당은 대검을 차지 않음. 또 겉 바지도 무늬가 없는 흰색.

• 구메마이(久米舞)

끈이 달린 관, 포는 붉은색, 목이 긴 신발, 그 외는 아즈마아소비와 같으나 삽두화는 꽂지 않음. 대검(太刀)도 다른 종류.

노래 담당은 의관 차림.

• 야마토마이(倭舞)

관, 스이에이(垂纓)[119], 호, 붉은 색 속옷, 겉 바지, 히오우기, 첩지, 홀,

포는 제1, 제2 무자(舞子)는 적색, 제3, 제4 무자는 녹색

노래 담당은 을종(乙種) 조에(淨衣)[120], 흰색 가라기누(狩衣)[121], 입조모자(立鳥帽子)[122]

117 허리에 묶는 끈에 걸어 늘어뜨리는 의장용 끈.

118 허리에 묶는 가는 끈.

119 뒤쪽에 깁을 길게 늘어뜨린 관.

120 신사나 법회 등, 종교적인 행사에 관계된 사람이 입는 정결한 의복으로 보통은 문양이 없는 백색의 평상복 형태를 취한다.

121 '가리기누'란 원래 헤이안 시대의 평상복으로, 일자형의 긴 옷을 앞에서 여미고 허리는 끈으로 묶어 고정한다.

122 모자 높이가 높으면서도 접히지 않도록 만든 관.

• 후조쿠마이(風俗舞)

아즈마아소비와 같음. 포의 문양이 다름.

노래 담당은 의관차림.

• 고세치노마이(五節舞)

흔히 말하는 여성의 정장 차림(十二單).[123]

노래 담당은 의관 차림.

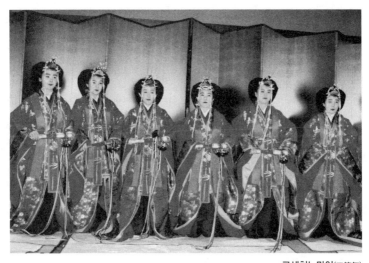

고세치노마이(五節舞)

123 일본어로는 '주니히토에'라고 한다. 일본의 전통 의상으로 원래는 여관(女官)들의 정복이
 었다. '주니'가 12를 의미해 12겹으로 옷을 껴입는 것처럼 보이지만 실제로는 12겹이 아
 니라 여러 겹 정도이다.

이상의 의상들은 헤이안 중기 이후 견당사가 폐지됨에 따라 중국 제도의 모방이 아닌 일본 독자적인 예복이나 의관의 대표적 의상이 되었습니다.

아악의 세계관

아악은 인간의 감정을 직접적으로 표현하지 않습니다. 아악을 듣고 감정을 떠올리는 사람은 많지만 감정에 대응하여 기쁨이나 슬픔을 만들어 내는 것은 아닙니다. 희로애락의 정서로부터 한층 더 순수한 음악적 고양을 느끼게 하는 것이라 생각합니다. 영원이나 무한의 생명을 암시하는 형이상학적 쇼(笙)의 지속음(持続音), 이것은 인간이 가진 보편적 에너지를 멜리스마(melisma, 歌)로 바꿔 부유(浮游)합니다. 류테키는 하늘과 땅을 연결하는 듯한 소리를 냅니다. 세력을 넓히듯 멀리 퍼지는 비와(琵琶), 소(箏)의 울림, 이것은 상대적인 시간을 형성합니다. 모든 것이 이질적이어서 비현실적인 매력이 흘러넘치는 음향의 세계라 할 수 있습니다. 이처럼 아악은 음악이나 춤에 우주 삼라만상의 다양한 의미를 담고 있으며, 모든 것을 합쳐 우주의 질서를 재현하고 있는 것이라 생각합니다. 자연계와 인간계의 모든 현상을, 중국 고래의 음양오행설과 인도 전래의 대승불교사상에 맞추어 성립시킨 것입니다. 우주 질서를 거스르지 않고 자연과 순응하는 삶의 방식은 동양 사상의 뛰어난 점입니다. 이것은 자연을 정복하여 문화를 만들어 온 유럽 사상과는 다른 점입니다. 근래에 들어 겨우 자연의 소중함을 깨닫고 있는 것 같습니다. 향후 우주론을 담은 음악으로서 아악도

애호가들이 늘어날 것을 기대하고 있습니다.

아악의 중심을 이루는 도가쿠, 즉 중국의 음악에 대해서는 오래된 악서(樂書)를 통해 풍부한 사상을 읽어낼 수가 있습니다. 기원전 1세기 이전에 쓰인 『악기(樂記)』와 『함지악론(咸池樂論)』입니다. 두 권 모두 중국 예술에 매우 많은 영향을 끼쳤습니다. 『악기』는 유교철학과 연관 지어 질서 속에서 음악의 본질을 기술하고 있습니다. 『함지악론』은 도교철학과 연관 지어 음악을 개인의 심적 정화(淨化)로 보고 있습니다. 양쪽 모두 참된 예술은 인간의 마음의 순수한 감동을 표현한 정신 예술이라 보고 또 천지의 도를 근원으로 한 음악 그 자체를 대자연, 우주의 표현으로 보며 인간은 이 질서에 의해 자신의 근원(根源)의 길로 돌아와 마음의 안락함을 얻는 것이라 생각하고 있습니다.

1세기 중엽, 서역에서 불교가 중국에 전래되었습니다. 3세기에는 사회에 침투되어 불교미술도 성행하게 되었습니다. 사원 건축, 불상, 벽화, 그리고 부가쿠도 의식에 수반되는 연주 음악으로 전개되기 시작합니다. 당대에는 정토교(淨土敎)의 발달로 인해 불교와 아악이 한층 더 밀접한 관계를 맺게 됩니다. 당나라에서 불교를 배운 승려 구카이(空海)는 『성자실상의(聲字実相義)』에서 다음과 같이 말하였습니다.

「우리들은 석가 사후에 태어났기 때문에 아쉽게도 직접 석가의 설법을 들을 수는 없다. 하지만 지극히 가까운 소리는 들을 수 있다. 이 세상의 모든 만물이 소리를 내며 혼연일체가 되었을 때, 그것은 석가의 목소리에 가장 가까운 소리가 될 것이다. 즉 만물의 조화가 만들어 낸 우주 진리를 인격화한 것이 부처이며, 수많은 소리의 집합은 우주를 구성하는 부분으

로 더욱 진리에 다가갈 수 있게 된다.」

　구카이를 시초로 하는 불교 가문들은 불교사상과 중국 고래의 음양오
행설인 자연철학을 받아들여 장대한 불교학을 성립하였으며, 새로운 불
교음악사상이 전개되었습니다. 9세기 안넨(安然)의 『실담장(悉曇蔵)』이나
12세기 신겐(真源)의 『순차왕생강식(循次往生講式)』에 음악관이 나타나 있
습니다. 악인(楽人)도 신불(神仏) 공양으로서 연주를 할 뿐만 아니라 이를
통해 성불을 할 수 있다고 믿었습니다. 또한 아악은 인간을 초월한 불가
사의한 힘을 가지고 있어 신불(神仏)에 효과를 낼 수 있었습니다.

　헤이안 시대의 불교적 음악관을 전한 『관현음의(管絃音儀)』(1185년)라는
책이 있습니다. 료킨(凉金)이라는 승려의 저술입니다. 「관현은 만물의 시
조라. 천지를 사죽(絲竹) 사이에 담고, 음양을 여율 속에서 화합시킨다」라
는 문장으로 시작하는 『관현음의』는 중국 오행사상, 『석선바라밀차제법
문(釈禅波羅次第法問)』[124], 『지관보행전홍결(止観輔行伝弘決)』[125], 『백호통(白虎
通)』[126] 등을 인용하고 또 정리하였습니다.

　오음(五音)이 자연계와 하나 되어 장대한 음악관이 성립되어 갑니다.
또한 부가쿠를 공연하는 무대를 중심으로 우주 질서를 표현해 갑니다. 무

124　중국 천태종의 개조인 지자대사(智者大師, 538-597)가 강의한 것을 제자 법신(法慎)이 태건
　　　(太建) 3년(571) 와관사(瓦官寺)에서 기록하고 관정(灌頂, 561~632)이 다시 수정한 책. 줄여서
　　　『선바라밀』이라고도 한다.

125　지자대사가 제자들에게 강설한 것을 관정이 기록한 『마하지관』의 주석서로 지은이는 담
　　　연으로 알려져 있다.

126　중국 후한(後漢)의 반고(班固)가 편찬한 경서(經書)로, 장제(章帝)가 백호관(白虎観)에 학자들
　　　을 모으고 오경(五經)의 해석 차이를 논한 내용을 정리하였다.

대는 정방형으로 동서남북을 명확하게 나타내고 있으며 무대 바닥의 초록은 대지를 표현하고 있습니다. 하늘은 밖에서 움직이므로 무한한 360도의 원형으로 되어 있습니다. 이러한 공간 속에서 유구한 시간의 표현인 부가쿠가 전개됩니다. 좌무와 우무의 한 조를 '히토쓰가이(一番)'라고 부르는데, 이것은 밤낮 혹은 1년 등 시간적 의미를 표현하기도 합니다.

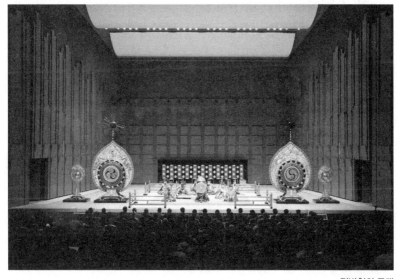

정방형의 무대

이처럼 웅대한 우주관에서 비롯된 방위와 질서, 운행하는 천체의 시간 등 자연 순응적 형식을 춤과 음악으로 표현하는 것이 아악의 묘미라고 생각합니다. 국립극장의 기도 도시로(木戸敏郎) 씨가 이 사상에 바탕을 둔 쇼묘(声明)와 아악의 부가쿠 법회를 재연해 큰 반향을 불러 일으켰습니다.

귀족들이 스스로 연주에 열중하게 되면서 종교적인 교양음악뿐만 아니라 하나의 예도(芸道)로서 인식되기 시작하였습니다. 악도(楽道)를 통해

스스로를 높이고자 하는 사고가 새롭게 형성된 것입니다. 비전이나 가전
(家伝) 등 폐쇄적인 면도 있었지만, 마침내 '악(楽)'을 즐기는 방향으로 발
전해 가게 된 것입니다.

멋진 이름의 명기(名器)

연주자는 음색이 좋고 울림이 좋은, 모습과 형태가 좋아 품격 있는 악
기를 애용하며 멋진 이름을 붙여 즐기곤 하였습니다. 이것이 명기로 이름
이 남게 된 이유입니다.

이하 각 악기의 명기를 나열해 보겠습니다. 물론, 현존하는지는 알 수
없습니다. 에도 시대(江戸時代, 1603~1868)의 기록에 남아있는 일부입니다.
이름과 소유자 등 관계있는 인명(人名)을 적어보았습니다.

【히치리키(篳篥)】

가와고마루(皮篭丸)
엔기 시대(延喜, 901~923)에 당나라의 헌상품(献上品)을 담은 상자(皮篭)[127]
의 다리 부분으로 히치리키를 만들자 좋은 소리가 났기 때문에 이 이름을
붙였다고 합니다.

127 이른바 '가와고(皮篭)'라고 하여 대나무나 혹은 등나무 등으로 엮은 뒤, 위에 가죽을 붙인
 상자를 말한다.

가이조쿠마루(海賊丸)

아악윤(雅樂允)[128] 와니베노 모치미쓰(和迩部用光)가 아악료(雅樂寮)[129]의 사람들과 함께 우사하치만구(宇佐八幡宮)에 참배하러 갔을 때 해적을 만나 생사의 갈림길에 놓이게 되었습니다. 그는 세상과의 작별을 고하며 고초시(小調子)를 연주하였는데 그 곡에 감명을 받은 해적이 그들의 마음을 알고 우사(宇佐)까지 데려다 주었다고 합니다. 그로 인해 당시의 악기를 가이조쿠마루(海賊丸)[130]라 명명하게 되었습니다.

나미가에시(波返)

관청의 소유물이었으나 만지(万治, 1658~1661)의 화재로 소실되고 말았습니다.

후데마루(筆丸)

대납언(大納言)[131] 사다요시 경(定能卿)[132]의 보물입니다. 당필(唐筆)의 대(軸)로 만들었기 때문에 이 이름을 붙였습니다.

128 아악료(雅楽寮)의 제3등관으로 대윤(大允)과 소윤(少允)이 있다.

129 701년 치부성(治部省) 산하에 설치된 일본 최초의 악무기관.

130 '가이조쿠'란 해적을 의미한다.

131 고대 율령제 관직의 하나로, 좌우 대신 다음의 직위. 대신과 함께 정무(政務)를 관장하였다.

132 후지와라노 사다요시(藤原定能)로, 헤이안 시대 후기에서 가마쿠라 시대(鎌倉時代, 1185~1333) 전기에 활약한 고위 관료. 이름 뒤에 붙은 '경(卿)'은 헤이안 시대(平安時代)부터 에도 시대(江戸時代)까지의 율령제 하에 있던 관직(官職)으로 성(省)의 장관에 해당하는 직위이다.

아지로마루(網代丸)

고마노 미쓰노리(狛光則, 1069~1136)[133]의 보물입니다.

고구르마(小車)

아와(阿波)의 무사(侍) 미나모토노 시게요시아손(源重喜朝臣)부터 대대로 비밀리에 소장해 왔던 것입니다. 그러나 1864년 헌상하여 후지와라노 사다키요(藤原定静)의 소유가 되었습니다.

유키요(雪夜)

호류지(法隆寺)의 보물로 이모코노다이진(妹子大臣)[134]이 들여온 것이라고 합니다.

오스즈키(大薄)/ 고스즈키(小薄)

두 악기 모두 아베씨 가문의 명기입니다.

고무라사키(濃紫)

헤이안 말기에 스에우지(季氏)가 우대신(右大臣) 가잔인 이에사다 경(花山院家定卿)[135]에게 하사받은 것으로, 보라색 비단에 쌓여있어 이 이름을 붙였다고 합니다.

133 헤이안 시대 말기에 활약한 한반도계 성씨의 악인(楽人)으로 좌무의 명인으로 알려져 있다.

134 아스카 시대(飛鳥時代, 538-701)의 관인. 『일본서기(日本書紀)』에 의하면 스이코천황(推古天皇) 당시인 607년 견수사 일행으로 중국을 다녀왔다고 한다.

135 가마쿠라 시대의 고위 관료.

가키네(垣根)

일명 '미즈오토(水音)'로, 아베씨 가문의 명기로 내려오고 있습니다.

요바이마루(楊梅丸)

아베씨 가문의 명기입니다.

히구레(日暮)

'고요제이인초쿠메이(後陽成院勅銘)'라고도 합니다. 우즈마사노(도기) 가네마사(太泰(東儀)兼佐)의 보물이었으나, 근대 센다이(仙臺) 중장(中將) 나리무네(斉宗)[136]의 명기가 되었습니다.

스미요시(住吉)

우즈마사노(도기) 가네마사(太泰(東儀)兼佐)의 보물이었으나, 근대 아베씨 가문의 명기가 되었습니다.

시라나미(白浪)

고마노 지카토시(狛近俊)의 보물이었으나, 근대 이마데가와 긴노리(今出川公規)의 명기가 되었습니다.

시모요(霜夜)

고마노 미쓰토시(狛光逸)의 보물이었으나, 근대 이마데가와 긴노리의

136　다테 무네나리(伊達斉宗)로 센다이번(仙台藩)의 10대 번주(藩主).

명기가 되었습니다.

이히쓰(井櫃)

우즈마사노(도기) 가네마사(太泰(東儀)兼佐)의 보물이었으나, 근대 아베씨 가문의 명기가 되었습니다.

나루토(鳴戸)

가네야스(兼康)의 명기입니다.

모미지마루(紅葉丸)

고마쓰 나이후(小松內府)[137]의 보물에서 아베씨 가문의 명기가 되었습니다.

히구라시(蜩)

쇼렌인(靑連院)[138]의 보물입니다. 히코네(彦根) 중장(中將) 나오아키(直亮)[139]에서 삼조전(三條殿)[140]으로, 그리고 다시 우대신(右大臣)에게로 전해졌습니다.

137 헤이안 말기의 무장.

138 헤이안 시대 말기에 건립된 천태종 사원으로 오늘날의 교토(京都)에 위치.

139 이이 나오아키(井伊直亮)로 히코네번(彦根藩)의 14대 번주.

140 무로마치 막부 초기의 장군(将軍) 어소(御所).

슛겐마루(出現丸)

쓰키노와노마카도(月輪帝)의 소유입니다.

오비마루(帯丸)

기비쓰구(吉備津宮)의 신관(神官) 후지이 노부유키(藤井信之)가 전한 악기입니다. 분세이(文政, 1818~1831) 년간에 아베씨 가문의 보물이 되었습니다.

스마마루(須磨丸)

스마데라(須磨寺)[141]가 소장하고 있다고 합니다. 가네쓰구(兼次)가 전한 악기로 아베씨 가문에서 근대에 히코네(彦根) 중장(中将) 나오아키(直亮)에게 전해졌습니다.

아카시(明石)

도타산(刀田山) 가쿠린지(鶴林寺)[142]의 명기입니다.

신센자이(新千歳)

아베씨 가문에 전하는 명기였으나, 근대 미오야샤(御祖社)에 봉납되었습니다.

141 헤이안 시대에 건립된 사찰로 오늘날의 고베시(神戸市)에 위치.

142 헤이안 시대에 건립된 사찰로 오늘날의 효고현(兵庫県) 가코가와시(加古川市)에 위치.

다이로(台盧)

아베씨 가문의 명기였으나, 근대 히코네 중장 나오아키에게 물려주었습니다.

다키나미(瀧浪)

린노지노미야(輪王寺宮)[143] 슈초홋친왕(守澄法親王, 1634~1680)[144]의 보물이었으나, 근대에 아야노코지 도시카타 (綾小路俊賢) 경의 명기가 되었습니다.

스즈무시(鈴虫)

혼노지(本能寺)[145]의 보물입니다.

시라타케(白竹)

아베씨 가문 전래의 명기입니다.

바이카(梅花)

대납언(大納言) 나가아쓰(永敦)의 보물에서 근대 아베씨 가문의 명기가 되었습니다.

143 슈초홋친왕의 칭호.

144 린노지(輪王寺)의 초대 지주.

145 무로마치 시대에 건립된 사찰로 현재의 교토시(京都市)에 위치.

일본 아악의 이해

신요바이(新楊梅)

아베씨 가문에서 근대 나오아키의 명기가 되었습니다.

무사시노(武蔵野)

스에토(季任)가 이즈미노쿠니(和泉国) 조주지(成就寺)[146]에서 얻은 것으로, 엔난인몬세키(円満院門跡)가 이름을 붙였습니다. 후일 아와(阿波)의 미나모토노 시게키(源重喜)의 보물이 되었습니다.

히비키마루(響丸)

나니와가인(浪花佳人) 미나모토노 유키나오(源幸直)의 명기입니다.

【쇼(笙)】

오키사키에(大蟎気絵)

누대의 보물로 호리카와인(掘河院)[147]의 악기입니다.

고사키에(小蛔気絵)

니조씨(二條氏) 가문의 명기입니다.

146 천태종 사원.
147 호리카와천황(堀河天皇, 1079~1107)

이나카에지(否不替)

당나라 사람에게 구입하였다고 전합니다.

마지에마로(交丸)

도요하라노 도키모토(豊原時元, 1058 - 1123)[148]의 보물로, 일본과 당의 대
나무를 사용하였다고 전합니다.

신마지에마로(新交丸)

중원(中院) 마사사다(雅定)[149]의 명기입니다.

깃피(橘皮)

조와천황(承和天皇)의 명기입니다.

홋케지(法華寺)

사다스에(定季)[150] 삼위(三位)의 명기입니다.

운와(雲和)

간고지(元興寺)[151]의 명기입니다.

148 헤이안 시대 후기의 아악가.
149 미나모토노 마사사다(源雅定). 헤이안 시대 후기의 고위 관료 및 시인. '中院入道右大臣'
 이라 불림.
150 후지와라노 사다스에(藤原定季). 헤이안 시대 말기의 고위 관료.
151 나라 시대(奈良時代, 710~794)에 건립된 사찰.

기쿠마루(菊丸)

대납언(大納言) 다카스에(隆季)[152]의 명기입니다.

하치마루(蜂丸)

후치마루(不置丸)

도요하라노 미쓰모토(豊原光元)[153]의 명기입니다.

시타고시(下腰)

도요하라노 미쓰모토의 명기입니다.

시라카바(白樺)

시라카와인(白河院)의 명기입니다.

닷치몬(達智門)

미나모토노 요시이에(源義家)[154]의 명기입니다.

덴랴쿠(天曆)

무라카미천황의 명기입니다.

152 후지와라노 다카스에(藤原隆季). 헤이안 시대 후기의 고위 관료.

153 헤이안 시대 말기의 아악가.

154 헤이안 시대 후기의 무장.

【요코부에】

하후타쓰(葉二)

후지와라노 미치나가(藤原道長)[155]의 명기입니다.

아오타케(青竹)

나리히라(業平)의 명기입니다.

가테이(柯亭)

당의 채읍(蔡邕)이 만들었다고 전합니다.

오스이류(大水龍)

무라카미천황(村上天皇)의 명기입니다.

고스이류(小水龍)

무라카미천황의 요코부에입니다.

- 이상을 '천하 5적(五笛)'라고 부릅니다.

자니가시(蛇逃)

기요하라노 스케타네(清原助種)[156]의 명기입니다.

155 헤이안 시대 중기의 고위 관료.
156 헤이안 시대 후기의 아악가.

일본 아악의 이해

시게요마루(重代丸)

좌대신 긴요시(公能)의 명기입니다.

세미오레(蟬折)

도바인(鳥羽院)[157]의 명기입니다.

오아나(大穴)

나가요시(長慶)[158]의 명기입니다.

시다레마루(助支丸)

고마노 미쓰타카(狛光高)[159]의 명기입니다.

도라마루(虎丸)

미나모토노 도시요리(源俊頼)[160]의 명기입니다.

고시마루(腰丸)

오가노 무네카타(大神宗賢)[161]의 명기입니다.

157 도바천황(鳥羽天皇, 1103~1156).

158 미요시 나가요시(三好長慶)로 중세의 무장.

159 헤이안 시대 중기의 아악가.

160 헤이안 시대의 귀족, 시인.

161 헤이안 시대 말기의 아악가.

고라덴(小螺鈿)

이치조인(一條院)[162]의 명기입니다.

【후토부에(太笛)】

고오로기(蜚)

아리스카와 전(有栖川殿)[163]의 명기입니다.

【고마부에(高麗笛)】

가와라오토시(瓦落)

요메이천황(用明天皇)의 명기입니다.

교미즈(京不見)

덴노지(天王寺)의 명기입니다.

우구이스마루(鴬丸)

미나모토노 요시쓰네(源義経), 오가노 가게모토(大神景元)[164], 나오아키
(直亮)의 보물입니다.

162 이치조천황.
163 일본어로는 '도노(殿)'라고 하며 ~님, ~씨, ~귀하 등의 의미를 나타낸다.
164 가마쿠라 시대 말기의 귀족, 악인(楽人).

요시노야마(吉野山)

고다이고천황(後醍醐天皇)의 명기입니다.

【소(箏)】

아키카제(秋風)

다이고천황(醍醐天皇)의 명기입니다.

오라덴(大螺鈿)

무라카미천황의 명기입니다.

시시마루(師子丸)

후지와라노 사네요리(藤原實賴)의 명기입니다.

오니마루(鬼丸)

다이고천황의 명기입니다.

센본(千本)

덴노지의 명기입니다.

사자나미(佐々波)

조잣코지(常寂光寺)

아사카제(朝風)

고마쓰(小松) 중납언(中納言) 시게모리(重盛)[165]의 명기입니다.

【비와(琵琶)】

센킨(千金)

도바법황(鳥羽法皇)의 명기입니다.

겐이(玄爲)

고후카쿠사인(後深草院)[166]의 명기입니다.

센도(仙童)

고후쿠지(興福寺)[167]의 명기입니다.

오토리(大鳥)

준토쿠천황(順徳天皇)의 명기입니다.

도라(虎)

사토 다다노부(佐藤忠信)[168]의 명기입니다.

165 다이라노 시게모리(平重盛). 헤이안 말기의 무장.

166 고후카쿠사천황(後深草天皇).

167 669년 나라에 건립된 사찰.

168 헤이안 시대 말기의 무장.

주니지(十二時)

【와곤(和琴)】

가와기리(河霧)
조토몬인(上東門院)의 명기입니다.

우다호시(宇多法師)
간표법황(寬平法皇)의 명기입니다.

스즈가(鈴鹿)
황실의 명기입니다.

　이상으로 몇몇 명기를 적어보았으나 이외에도 많이 있습니다. 여러 명기들의 이름에 관한 유래도 있지만 생략하였습니다.

2장

아악 즐기기

아악을 전승해온 악가

악가(樂家)는 악인(樂人)을 배출한 가문을 말합니다. 그리고 이들 악가의 모임을 악소(樂所)라고 하는데, 악소의 계통은 크게 셋으로 나뉩니다. 첫째, 오우치(大內, 京都)[1] 악소, 둘째, 난토(南都, 奈良) 악소, 셋째, 덴노지(天王寺, 大阪) 악소입니다. 이들 악소들은 각각의 세력이 있으며 가업도 다릅니다.

【교토 악가(京都方樂家)】

교토의 악가는 이와시미즈하치만샤(石淸水八幡社)에 속하며 교토의 신사 및 사찰의 의례를 담당하여 왔습니다. 궁중의식에 참여하는 것은 물론 부가쿠 공연 시, 난토(南都), 덴노지(天王寺)의 악인들과 함께 음악을 연주합니다.

1 오우치란 황거(皇居)를 의미한다.

〈아베씨(安倍氏) 가문〉

히치리키(篳篥)를 가업으로 하며 옛날에는 야마토아베아손(和安部朝臣)으로 『지하가전(地下家伝)』의 「제10 악인」 교토 부분에 기록되어 있습니다.

「고쇼천황(孝昭天皇)의 자(子), 아메타라시히코쿠니오시히토노미코토(天足彦国押人命)[2]의 후손, 야마토아베아손(和安部朝臣), 형부경(刑部卿) 아쓰카네아손(敦兼朝臣)의 남(男), 히치리키(篳篥) 다이후(大夫)[3] 본가의 한 유파」[4]

'安部'에서 '安倍'로 바꾼 시기는 확실하지 않습니다. 아베 스에마사(安倍季政)가 악조(楽祖)로서 본 가문의 근본입니다. 필자는 아베가의 29대 손으로 아들인 스에후미(季文)와 함께 전승을 이어가고 있습니다.

〈도요하라씨(豊原氏) 가문〉

쇼(笙)를 가업으로 하며, 덴무천황(天武天皇)의 아들 오쓰노황자(大津皇子)의 혈통을 이어받는 가문입니다. 도요하라노 기미쓰라(豊原公連)가 중흥(中興)의 시조로 알려져 있는데, 현재는 분노(豊)로 성이 바뀌어 분노 히데아키(豊英秋) 씨와 분노 다케아키(豊剛秋) 씨가 전승을 이어가고 있습니다.

2 『일본서기(日本書紀)』, 『고사기(古事記)』에 나오는 일본의 황족.

3 제사의식에 예능으로 봉사하는 사람을 총칭하는 말.

4 [원문]孝昭天皇御子, 天足彦国押入命後胤, 和安部朝臣, 刑部卿敦兼朝臣男, 篳篥大夫
 實家一流

〈오가씨(大神氏) 가문〉

후에(笛)를 전문으로 하고 있습니다. 오가노 모토마사(大神基政, 1079~1138)때부터 성을 야마노이(山井)로 바꾸었으나 유감스럽게도 전후 전승이 끊기고 말았습니다.

〈오노씨(多氏) 가문〉

가구라(神楽)와 우무(右舞)를 가업으로 합니다. 『고사기(古書記)』를 편찬한 오노 야스마로(太安麻呂)도 일족의 한 사람입니다. 오노 지제마로(多自然麿)를 중흥의 시조로 하며 현재는 오노 다다아키(多忠輝) 씨가 전승을 이어가고 있습니다.

【난토 악가(南都楽家)】

나라(奈良)의 신사 및 사찰의 의식을 담당할 뿐만 아니라 (春日大社 소속), 궁중 악무 중 좌무(左舞)를 담당하고 있습니다.

전후 전승이 단절된 악가가 많아 현재 난토 쪽에서 활약하고 있는 것은 우에씨(上氏) 가문의 우에 지카마사(上近正) 씨, 우에 아키히코(明彦) 씨, 우에 겐지(研司) 씨의 3명과 시바씨(芝氏) 가문의 시바 다카스케(芝孝祐) 씨의 한 명, 합해 4명[5]으로 적적한 상황입니다.

5 원 저서에는 시바 스케야스(芝祐靖) 씨를 포함해 현재 활동하고 있는 악인이 5명으로 서술되어 있으나, 2019년 시바 스케야스 씨가 작고한 까닭에 번역서에는 4명으로 기재하였다.

〈우에씨(上氏) 가문〉

고마노 미쓰타카(狛光高, 959~1048년)를 시조로 하며 춤과 후에(笛)를 가업으로 하는 악가입니다. 근위부(近衛府)에 속했습니다.

〈쓰지씨(辻氏) 가문〉

고마노 다카스에(狛高季)를 시조로 하며 좌무와 쇼를 가업으로 하고 있습니다.

〈히가시씨(東氏) 가문〉

고마노 시게카쓰(狛重葛, 1344~1392)를 시조로 하며 좌무와 쇼를 가업으로 하고 있습니다.

〈오쿠씨(奧氏) 가문〉

고마노 다다카쓰(狛忠葛, 1436~?)를 시조로 하며 좌무와 쇼를 가업으로 하고 있습니다.

〈구보씨(窪氏) 가문〉

고마노 지카사다(狛近定, 1409~1484)를 시조로 하며 좌무와 히치리키를 가업으로 하고 있습니다.

〈구보씨(久保氏) 가문〉

구보 지카토키(窪近時, ?~1601)를 시조로 하며 좌무와 히치리키를 가업으로 하고 있습니다.

〈시바씨 가문〉

후지와라노 모로이에(藤原師家, 1183~?)를 시조로 하며 모로이에의 아들 지카우지(近氏) 때부터 좌무와 후에를 가업으로 하고 있습니다.

【시텐노지 악가(四天王寺楽家)】

옛날 쇼토쿠태자 때까지 거슬러 올라가 하타노 가와카쓰(秦河勝)를 시조로 합니다. 원래는 시텐노지의 부가쿠에 종사하였으나, 고요제이천황 대에 관위를 하사받아 교토·나라의 악인과 함께 연주하게 되었습니다. 현재, 도기씨 가문의 도기 히로시(東儀博), 후미타카(文隆), 도시하루(俊美), 요시오(良夫), 가네히코(兼彦), 마사루(勝), 스에이치로(季一郎), 히로아키(博昭), 마사스에(雅季), 히데키(秀樹), 스에나가(季祥) 씨 외에 소노씨(薗氏) 가문의 소노 히로시게(薗廣茂), 히로하루(廣晴), 다카히로(隆博) 씨, 하야시씨(林氏) 가문의 하야시 고이치(林廣一) 씨 등이 활약하고 있습니다.

〈도기씨(東儀氏) 가문〉

하타노 가네우지(秦兼氏, 1300년대)를 시조로 하며 히치리키, 후에, 춤을 가업으로 합니다.

〈아베성(安倍姓) 도기씨 가문〉

궁중 가구라의 히치리키 연주는 원래 아베씨 가문이 맡고 있었으나 아베 스에후사(安倍季房)가 이를 연주할 수 없게 되자 분로쿠(文祿, 1593~1596)

년간에 스에카네(季兼, 1564~1614)[6]가 궁중 가구라의 히치리키를 연주하기 위해 아베씨(安倍氏)에 준하는 아베성(安倍姓)을 사용하게 된 이래, 히치리키를 가업으로 하고 있습니다.

〈소노씨(薗氏) 가문〉

하타노 히로토(秦廣遠, 1543~1616)를 시조로 하며 춤과 쇼를 가업으로 하고 있습니다.

〈하야시씨(林氏) 가문〉

하타노 히로마사(秦広政, 1528~1610)를 시조로 하며 쇼와 우무를 가업으로 합니다.

〈오카씨(岡氏) 가문〉

하타노 마사쓰구(秦昌次, 1500년대)를 시조로 하며 쇼와 우무를 가업으로 하고 있습니다.

현재, 후계자 문제가 심각합니다. 메이지 초기까지는 합쳐서 15가문이 있었으나 1950년대에는 9가문, 현재는 6가문으로 줄어들었습니다. 옛날, 남북조의 혼란기에는 각각의 가문에서 남(吉野)과 북(京都)으로 형제가 나뉘어 둘 중 한 쪽의 전승이 단절되더라도 남은 한 쪽이 반드시 이어간다는 각오로 목숨을 건 일도 있었습니다. 전통을 이어가는 것에 대한 막중

6 원래는 도기 가네유키(東儀兼行).

한 책임을 느끼고 있습니다.

아악을 연주하는 악사(楽師)

궁내청 악사의 활동은 궁중 행사에서의 연주를 중심으로 합니다. 기억하고 계신 분도 많을 것이라 생각합니다만, 쇼와천황(昭和天皇) 붕어 때의 황실장례, 이어서 헤이세이(平成) 즉위식(御大禮), 국빈을 초대할 때의 연주 등이 그것입니다. 또한 봄과 가을, 일반 공개 연주회, 극장에서의 공연, 지방공연, 영상촬영 등 폭 넓은 연주활동을 펼치고 있습니다.

물론 가장 중요한 것은 전승해온 정통 아악을 다음 세대에 물려주는 것으로, 악사 수련생인 악생(楽生)에게 1:1 교습을 진행하고 있습니다. 악생은 악가 출신이거나 혹은 악가에 양자로 입적해 신분이 확실한 사람, 그리고 궁내청 직원 및 악사로부터 소개받은 사람 등이, 규정된 실기시험에 합격해야만 될 수 있습니다.(伊勢神宮의 악사도 비슷한 규정이 있습니다.)

악사는 궁내청 소속이기 때문에 전원 국가공무원(총리부 기술직)입니다. 현재 궁내청 악부의 정원은 26명으로 정해져 있습니다. 따라서 일반 기업처럼 정기적인 채용은 하지 않습니다. 은퇴나 사망 등의 경우 결원을 보충할 뿐입니다.

전전(戦前) 궁내성 악사의 정원이 50명, 아악료 당시의 정원이 120명이었던 것과 비교하면 현재의 규모가 얼마나 작은지 알 수 있습니다. 현재의 정원은 패전 직후의 행정개혁에 따른 것입니다. 급여 및 보수는 국가공무원 규정에 따릅니다. 사회적 평가는 천년 넘게 이어져온 전통을 지

켜온 것으로 쇼와(昭和) 30년에 '중요무형문화재' 단체지정을 받았습니다. 악부 전원이 보유자가 된 것입니다.

궁내청 악부 내에서 악사의 직위는 악장(楽長), 악장보(楽長補), 악사(楽師), 악생(楽生)으로 나눠지는데, 이것은 다이쇼 시대(大正時代, 1912~1926)의 악장(楽長), 1등 레이진(一等伶人)[7], 2등 레이진(二等伶人), 3등 레이진(三等伶人) 등을 바꾼 것입니다. '직위'라고는 하나 연주할 때는 모두가 한 사람의 연주자로서 임하기 때문에 직위와는 상관없이 항상 정진해야만 합니다.

이 외에도 신사와 사찰의 제례에서만 연주하는 악사들이 있습니다. 이 경우는 대체로 유지(有志)가 모여 모임을 만들고 신사와 절의 봉납 연주 내지는 연주회로서 일반인들에게 공개하는, 일종의 취미의 연장선상에 있는 준 프로의 연주자들입니다. 이세진구(伊勢神宮)도 제례를 중심으로 하고 있지만 봄가을에는 일반 공개 연주회를 열고 있습니다.

또한 민간의 여러 단체가 있어, 큰 곳은 극장을 빌려 정기적으로 연주회를 개최하고 있습니다. 그렇기 때문에 관심을 가져보면 봄가을 시즌에는 특히 신사와 사찰의 제례도 많고 각 단체의 연주회도 있어 아악을 접할 기회를 얻을 수 있을 것입니다. 대규모의 인원에 훌륭한 연주를 하는 단체도 늘고 있는 상황이기 때문에 궁내청의 전문 악사들 또한 더욱 분발해야 할 것으로 생각합니다.

7 '레이진'이란 악사를 의미한다.

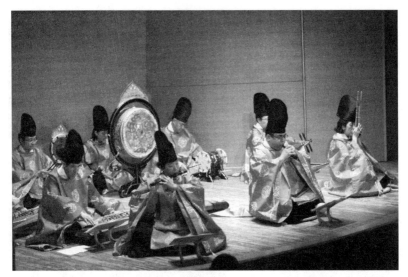

민간 단체 雅楽瑞鳳会의 관현연주

아악 애호가

연예인이나 혹은 음악가에게 있을 법한 팬클럽은 없지만 선대, 선선대에서부터 이어져온 아악 애호가들이 있습니다. 아악이라는, 시대성도 없고 이목도 끌지 못하는 예술을 진심으로 아끼고 좋아하며 보살펴주고 있는 것입니다. 또한 팬들이 갖고 있는 아악 관련 고고문헌(考古文献)과 자료, 정보는 우리 전문가들이 연구하는 데 있어서 매우 소중한 자산이나 다름이 없습니다. 앞으로도 팬들을 위해, 아악을 위해 최선을 다해야 한다고 생각합니다.

아악계의 전문 연주자들은 대중의 의견이나 혹은 인기, 실적 등과는 무관하게 '악가(楽家)'라고 하는 제도적 틀을 바탕으로 '아악의 계승'을 위

2장 아악 즐기기

137

해 존속해왔습니다. 그렇기 때문에 악사의 지명도는 거의 없는 것으로 봐도 무방합니다. 마찬가지로 동호회 또한 신사나 사찰의 제사를 담당하는 특정 씨족의 자손이나 단가(檀家)[8]가 중심인 경우도 있습니다. 하지만 최근에는 신사나 사찰의 제례의식과는 전혀 상관없는 애호가 그룹이 많이 생겨나고 있습니다.

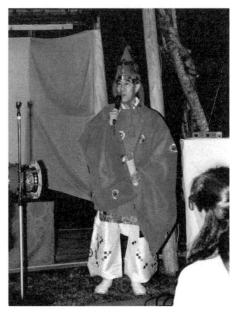

일반인을 위한 아악 공연에서의 필자

아악의 악사들은 지금까지 대외적으로 활발한 활동을 펼쳐왔다고는 말 할 수 없습니다. 본인의 세대를 포함하여 선배들은 주어진 틀 안에서 악가를 지키는 것이 최선이었습니다. 앞으로 아악을 융성하게 하는 것은 다음 세대의 연주가들에게 맡겨진 임무라 생각합니다. 머지않아 팬클럽 등이 생길 것이라 저는 확신하고 있습니다. 아악이 많은 분들의 관심을 받게 되면서 대극장임에도 불구하고 바로 매진이 되는 경우도 있습니다. 유명한 극장의 경우는 일 년전부터 예약을 해야만 합니다.

8 특정한 사찰에 속하여 시주를 하며 절의 재정을 돕는 집.

일본 아악의 이해

주최자가 따로 있어 무대 연주만 하는 경우는 편하지만, 직접 공연을 주최해 자신의 무대를 꾸미는 경우는 매우 힘이 듭니다. 포스터, 광고전단, 티켓, 프로그램 등, 모든 것을 기획하고 제작해야만 합니다. 비용면에서도 인쇄, 광고비, 극장 대관료, 무대 설치비가 필요합니다. 오페라 등과는 달리 연출료나 각본비는 들지 않습니다. 악장의 지휘에 따라 규범 있는 연주와 춤을 준비하고, 고정된 무대설정 양식에 따라 공연하면 되기 때문입니다.

무대 제작은 삼간사방(三間四方)의 고무대(高舞台)를 만든 후, 무원이 춤을 추는 중앙에는 녹색의 천을 덮습니다. 무대의 전체 사방은 주홍색 난간으로 장식을 하는데 중앙의 녹색 부분과 주홍의 난간 사이에는 흰색 천을 깝니다. 무원(舞員)이 지나는 곳에는 돗자리를 깝니다. 오다이코(大太鼓), 오쇼코(大鉦鼓)를 사용할 때는 객석에서 보았을 때 무대가 가려지지 않도록 배치를 합니다. 부가쿠 공연 때 연주자들이 앉는 연주석, 각 타악기의 받침대와 악기를 두는 단, 쇼(笙)를 건조시키기 위한 화로를 두는 곳의 위치를 정합니다. 오늘날에는 소방법이 까다로워져 숯불 사용이 불가능한 극장이 늘어나고 있습니다. 그때는 전열기 형태의 화로를 사용하고 있습니다.

대기실(樂屋)은 개개인의 개인실보다는 커다란 방이 더 좋습니다. 비와, 쇼의 조현실, 무원의 탈의실, 악사들의 탈의실이 있으면 충분합니다. 해외 공연장에서는 개인실이 좁아 불편했던 기억이 있습니다.

마지막으로 음향, 조명, 막의 개폐 타이밍을 극장측과 조율하면 준비가 다 된 것입니다. 리허설을 하면서 정해갑니다. 시간적 여유를 갖고 본공연을 맞고 싶지만 이래저래 시간이 빨리 지나갑니다.

현재는 아악에 관심을 가진 분들이나 연주를 즐기는 분들이 이전보다 많아졌습니다. 하지만 아직까지도 모르는 분들이 훨씬 더 많습니다. 애호가들이 늘어남에 따라 연주단체도 많아지고 있습니다. 가족이 함께 즐기는 것은 매우 좋은 일이라 생각하지만, 일반인들 앞에서의 연주는 상당히 숙련된 후에 하는 것이 좋습니다. 처음 견학하시는 분이 '아악은 음정이 엉망이네'라던가 '춤이 마치 체조 같네'라는 등 나쁜 인상을 줄 수 있기 때문입니다.

일본의 아악은 도가쿠 하나만 보더라도 짧은 곡부터 한 시간정도의 곡, 연주하는 방법이나 리듬이 다른 곡 등 폭이 넓고 깊이도 깊습니다. 아악을 조금 접하거나 약간 새로운 것을 해 보고는 '이것이 아악입니다'라고 말하는 분들도 있으나, 일반인들이 더욱 관심을 가지고 아악의 본질을 확실히 판별하여 평가해주시길 바라고 있습니다. 물론 뛰어난 아악을 연주하는 단체도 있습니다.

모든 것이 안이하게 흘러가는 오늘날의 풍조 속에서 전통의 존엄을 추구하고 보다 올바른 아악을 전승할 수 있도록 노력하는 것이 필요하다고 생각합니다. 올바른 전승 없이는 창조 또한 있을 수 없습니다.

일본 아악의 이해

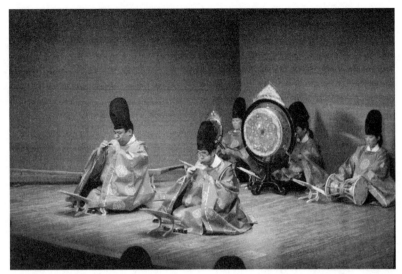

安倍季昌와 三田德明의 히치리키 연주

아악의 음색을 즐겨봅시다

악곡의 종류가 많기 때문에 연주회에서는 극히 일부만 들을 수 있습니다. 시중에 CD가 많이 나와 있는데, 그 중 몇몇을 적어보겠습니다. 쇼(笙), 히치리키(篳篥), 후에(笛)에 흥미가 있는 분들은 제가 감수한 비디오가 있습니다. 참고하시기 바랍니다.

「비디오로 배우는 아악 에텐라쿠」 무사시노(武藏野) 악기 발매
Tel. 03-5902-7281

역사를 알 수 있는 비디오도 있습니다. 니혼빅터(日本ビクター)와 헤이

본샤(平凡社)가 공동으로 제작한 자료로, 일본의 역사와 예술의 제2권이 『고대 불교의 장엄(古代仏教の荘厳)』(VTMV-82 ¥12000)인데, 여기에 아악이 포함되어 있습니다.

『일본 고전예능 대계(日本古典藝能大系)』(VTMV-101 VTMV-124 니혼빅터) 중에도 아악의 역사 등 좋은 자료가 들어있습니다.

LP 레코드도 많이 나와 있어 레코드 시장에서 쉽게 보실 수 있습니다. 예전에는 SP였습니다. 필자는 개인적으로 전기(電気) 작업을 거치지 않은 옛날의 SP소리를 가장 좋아합니다. 바로 옆에서 연주하는 것 같은 박력이 있습니다.

아악 CD 일람

- 콜롬비아(コロンビア)

「아악의 세계(雅楽の世界)」 상하 4장 구성 COCF-6194-7 ¥9600
구메우타, 아즈마아소비 등, 폭 넓게 수록되어 있어 처음 접하시는 분들에게 특히 권합니다.

「부가쿠의 세계(舞楽の世界)」 2장 구성 COCF-1088-9 ¥5000
〈만자이라쿠〉, 〈엔기라쿠〉 등 대표적인 부가쿠를 경험할 수 있습니다.

「고대 가요의 세계(古代歌謠の世界)」 4장 구성 COCF-1211-4 ¥10000

일본 아악의 이해

가구라우타, 사이바라, 로에이 등 가요를 전부 들을 수 있습니다.

「야마토조정의 비가(大和朝廷の秘歌)」COCF-12210 ¥3000

「고대 스모절회(古代相撲節会)」COCF-10734 ¥3000

「축하연(祝典の宴)」COCF-10733 ¥3000

「아악의 희곡(雅楽の稀曲)」COCF-7058 ¥3000

「겐지이야기의 음악(源氏物語の音楽」COCF-7890 ¥3000

「전상인의 비곡(殿上人の秘曲)」COCF-10467 ¥3000

「아악(雅楽)」28CF-2487 ¥2800

「슌노텐 전곡(春鶯囀一具)」COCF-14166 ¥3059

– 덴온(デンオン)

「일본의 경축 아악(日本の祝 雅楽)」30CF-2026 ¥3000

「아악(雅楽)」330CF-1318 ¥3000

「아악 부가쿠 법회(雅楽舞楽法会)」32C33-7877 ¥3200

「아악 에텐라쿠 산초(雅楽越天楽三調)」38C33-7274 ¥3800

– 빅터(ビクター)

「아악(雅楽)」VDR-1021 ¥3200

「방악 명곡선 아악(邦楽名曲選 雅楽)」VDR-25157 ¥1348

「〈슈테이가〉 전곡 다케미쓰 도루(秋庭歌一具 武満徹)」VDC-1192 ¥3008

신곡이지만 제가 좋아하는 곡입니다. 꼭 들어보시면 좋겠습니다.

– 긴구(キング)

「일본의 전통음악 아악(日本の伝統音楽 雅楽)」KICH-2001 ￥2800

연주는 궁내청 악부와 도쿄 악소 악사들의 것도 있습니다.

아악 서적

아악에 관한 것은 오래된 문헌에 다양하게 기록되어 있습니다. 참고로
알려드리니 한번 찾아보는 것도 즐거울 것이라 생각합니다.

『일본서기(日本書紀)』「신대권(神代卷)」

『일본후기(日本後記)』

『삼대실록(三代實錄)』

『몬토쿠천황실록(文德天皇實錄)』

『강담초(江談抄)』

『고사담(古事談)』

『공사근원(公事根源)』

『십개초(拾芥抄)』

『미나모토노 시타고 왜명초(源順⁹倭名鈔)』

『속세계(続世継)』

9 헤이안 시대 중기의 귀족이면서 학자.

『금비록(禁秘鈔)』

『겐지이야기(源氏物語)』

『침초자(枕草子)』

『우쓰보이야기(宇津保物語)』

『도연초(徒然草)』

『오처경(吾妻鏡)』

『증경(增鏡)』

『태평기(太平記)』

『성쇄기(盛衰記)』

『협의초(挾衣草)』

『아로합전이야기(鴉鷺[10]合戰物語)』

『십훈초(十訓抄)』

『저문집(著聞集)』

『대경(大鏡)』

그 외에도 더 있을 것이라 생각합니다.(밑줄친 것은 많이 나와 있는 책)

아악 전문 서적으로는 고마노 지카자네(狛近真)의 『교훈초(敎訓抄)』 (1233)와 도요하라노 무네아키(豊原統秋)의 『체원초(體源抄)』(1512), 아베 스에히사(安倍季尚)의 『악가록(楽家錄)』(1690)이 3대 악서로 귀중한 자료입니다.

아악을 깊이 연구하고 싶은 분은 현재 입수된 『고사유원(古事類苑)』의 「부가쿠부(舞楽部) 1, 2」(吉川弘文館 간행)를 추천합니다. 3대 악서도 들어있

10 갈가마귀와 해오라기라는 의미로 흑과 백을 나타냄.

으며 매우 체계화된 좋은 책입니다. 사진으로 아악 전체를 담고 있는 것은 오노 다다마로(多忠麿)의 『아악 디자인 왕조의상의 미의식(雅楽のデザイン王朝装束の美意識)』(小学館 간행)이 있는데 알기 쉽게 되어 있습니다.

아악을 배우려면

아악을 감상한 후 '나도 악기를 연주해 볼까? 춤이나 노래를 해보고 싶다.'라고 생각하는 것은 매우 자연스러운 감정입니다. 피아노 등은 그러한 희망에 대한 수용 태세가 매우 충실한 악기라고 할 수 있습니다.

예를 들면, 연주회를 통해 감동을 받고 '피아노를 배워볼까'라는 생각이 들어 피아노 교실이나 문화센터 등에 다니기 시작하는 것은 흔히 있는 일입니다. 그런 사람들을 위해 '초보자 과정'이나 연장자를 대상으로 한 '시니어가 할 수 있는 피아노', '50세에 시작하는 피아노' 등의 프로그램이 만들어집니다. 그래서 피아노는 시작하기 매우 쉬운 악기 중 하나라 할 수 있습니다. 또한 다케무라 겐이치(竹村健一)[11]씨나 비트 다케시(ビートたけし)[12] 씨가 40대에 시작한 피아노를 TV에서 연주하는 것도 좋은 자극이 되었습니다.

아악은 어떨까요. 생각이 나서 백화점에 가보았지만 '악기가 없다', '취급하지 않습니다'라는 이야기를 듣는 형편입니다. 감상만으로 만족하며

11 1930~2019. 일본의 저널리스트, 정치평론가.
12 1947~현재. 일본의 희극배우 겸 영화 감독.

'그래, 됐어'라고 자신을 합리화하는 것이 현 상황입니다.

어떤 음악이나 악기든 연주하는 사람의 수로 그것의 유행 정도를 가늠할 수 있습니다. 저를 비롯하여 연주가들에게는 특히 아악의 보급이 지상의 과제라 할 수 있습니다. 현시대와 함께 서양음악 편중의 폐해가 전문가들로부터 지적됨에 따라 아악에 대한 재검토가 이루어져, 그것을 배울 수 있는 교실 또한

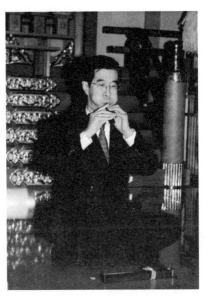

히치리키를 연주하는 필자

생겨나고 있습니다. 현재는 소수의 모임부터 수십 명의 단체까지 다양하게 활동하고 있습니다. 오래전부터 신사나 사찰과 관계된 곳, 메이지 이후에 생겨난 신사와 절, 그리고 새로운 종교 단체 등은 대부분 제례에 아악을 사용하고 있으며 일반 대중에게 공개하는 곳도 있습니다. (먼저 가까운 신사나 절에 문의해 보면 좋을 것입니다.)

이어서 연주 초보과정을 운영하고 있는 몇몇 곳을 나열해 보겠습니다.[13]

13 일본 원서가 출판된 이후, 각 단체들의 활동 및 정보에 변동이 있어 현재의 정보로 수정, 보완하였음을 밝혀둔다.

지역	단체명	활동 내용	비고
北陸	新潟楽所	니이가타를 중심으로 근처 다른 현에도 있으며 일반에게 공개하고 있어 누구든지 참가할 수 있습니다.	〒950-11 西蒲原郡黒埼町黒鳥5002-1 威徳寺 TEL : 025-377-2860 FAX : 025-377-1919 Email : gagaku@niigatagakuso.org URL: http://www.niigatagakuso.org
東京 (関東)	氷川雅楽会	무사시이치노미야(武蔵一宮) 히카와진자(氷川神社)의 신관들을 중심으로 제사 및 봄가을에는 꽃축제와 관월(観月) 연주회를 공개하고 있습니다.	〒330 埼玉県大宮市高鼻町1-407 氷川神社 TEL : 048-641-0137 URL: http://musashiichinomiya-hikawa. or.jp/
	雅楽天神会	아악 보급을 위한 가와구치시(川口市) 교육위원회의 청원에 의해 결성된 단체입니다. 매년 여러 번 연주회를 개최합니다.	〒334 埼玉県川口市赤井 1-15-14 URL: gagakutenjinkai.wixsite.com/
	於玉稲荷神社雅楽会	'제사에는 정통 아악을'이라는 염원을 담아 연구, 연찬(研鑽)하는 곳입니다.	〒124-0024 東京都葛飾区新小岩 4-21-6 TEL : 03-3655-8110 FAX : 03-3655-0057
	三田徳明雅楽研究会·雅楽瑞鳳会	일본 아악의 문헌연구는 물론, 고악보의 독해와 분석, 실연을 주도하고 있는 곳입니다. 또한 일본 아악의 모태라 할 수 있는 한국과 중국을 비롯한 아시아 제국과의 아악 교류에 힘쓰고 있습니다.	〒133-0033 東京都江戸川区 本一色 2-2-16 TEL : 03-3655-8502 FAX : 03-3655-8502 Email : info@gagaku.asia URL:http://gagaku.asia

일본 아악의 이해

	京都楽所	교토(京都) 아악의 전승을 목표로 아베씨 가문과 삼대에 걸친 교류를 이어오고 있습니다. 신사에 제사 등으로 봉사하고 있는 단체입니다.	京都市 東山區大和大路四条南
大阪 (関西)	大阪楽所	전통문화의 계승과 정통 아악 전승을 주목표로 하는 애호가들이 모인 단체입니다. 1980년대에 결성되어 연주회를 정기적으로 개최하고 있는 최상위의 단체라 할 수 있습니다.	〒536-0023 大阪市城東区東中浜9-9-24-501 TEL : 06-6214-8260 URL: http://www.osakagakuso.com/
博多 (九州)	筑紫楽所	홍려관(鴻臚館)이 있던 옛날부터 외래문화의 상륙지로 다양한 문화가 들어온 하카타(博多)에 1989년, 일본 최대 규모와 설비를 갖춘 아악 불당이 완성되었습니다. 이 불당을 거점으로 매년 2회 공연과 부가쿠 법요를 진행하고 있습니다. 쇼교지(正行寺) 아악부를 중심으로 신관과 학생, 회사원까지 다양한 악부원들로 구성되어 연습에 매진하고 있습니다.	〒818-0812 福岡県春日市平田台4丁目60 正行寺 春日山雅楽御堂 Email : info@chikushi-gakuso.jp URL: http://www.chikushi-gakuso.jp/

　어느 단체든 초보자에게도 친절하고 성심껏 지도해주니 이번 기회에 한 번 배워보면 어떨까요. 견학은 수시로 접수받고 있습니다. 악기, 회비 등 자세한 것은 관련 단체에 부담 없이 문의해 보시기 바랍니다. 마지막으로 필자가 주재하고 있는 단체를 소개하겠습니다.

【아베로세이카이(安倍廬聲会)】

이것은 본인이 주최하고 있는 연구, 친목, 연주단체입니다. 지도하고 있는 각 그룹의 정예를 중심으로 편성한 모임입니다. 회원 각각의 개성과 음악성을 표현하고 서로를 존중하면서 아악을 연주하는 것을 기본으로 하고 있습니다. 『메이지찬정보(明治撰定譜)』로 인해 사장되어 버린 고전의 재연과 복원에 힘쓰고 있습니다. 매년 1회 연주회를 개최합니다.

일반인들의 히치리키(篳篥) 강습

일본 아악의 이해

3장

악가에 태어나

악가에 태어나 아악의 길로

부친은 개인 교습을 하는 분이 아니었습니다. 그런데 어찌 된 일인지 열심인 분이 계셔서 제가 어릴 때 집 2층에서 히치리키와 소(箏)의 교습을 받곤 하셨습니다. 그 소리를 듣고는 있었지만 자신이 이 길로 들어설 것이라고는 생각하지 못했습니다.

본인은 3남 2녀 중 차남으로, 마음껏 놀러 다녔습니다. 개구쟁이로 학교 선생님에게 자주 꾸지람을 듣곤 하였습니다. 그러나 인생은 알 수 없는 것으로, 형이 아닌 제가 아악을 전승하게 되었습니다. 초등학교 6학년 때, 부친으로부터 뒤를 이어 아악을 하라는 말씀을 들었습니다. 당시 아버지는 궁내청 악부의 악장으로서 후계자를 걱정하고 계셨던 것 같습니다. 좋고 싫고도 없이, 아무 것도 모른 채 '네'라고 답할 뿐이었습니다.

일단 시험이 있어 〈기미가요(君ヶ代)〉를 불렀던 기억이 선명합니다. 이후 작문과 신체검사를 받고 합격하였습니다. 예전에는 지금처럼 까다롭지 않았습니다. 1956년 4월부터 악생이 되어 주 1회 악부에서 교습을 받았습니다. 도덴(都電)으로 갈아타고 히라카와몬(平川門)에서 나무다리를 건너 황거(皇居) 안으로 들어갑니다. 당시는 일반에 공개되지 않아 아직 자

연 그대로의 풀이 무성한 곳도 남아있었습니다.

다다미 4장 정도의 방에서 선생님과 책상을 두고 마주 앉아 1:1 교습이 시작됩니다. 교재도 없이, 악보도 보지 않고 무조건 선생님이 부르는 쇼가(唱歌)를 똑같이 부를 수 있을 때까지 셀 수 없을 만큼 많이 반복하며 몸으로 익힙니다. 히치리키와 가구라우타의 기본 곡으로 〈에텐라쿠〉와 〈센자이(千歲)〉를 배운 기억이 있습니다. 춤도 움직임의 기본으로서 아즈마아소비의 동작을 배웠습니다. 중학교 3년간은 예과(予科)로서 기본적인 교습이지만, 졸업 후 다음 단계인 본과는 7년 제도로 아악 전반에 대해 본격적인 수행을 이어갑니다. 7년제 음악대학이라 생각하면 됩니다. 1년은 3학기로 시험도 있습니다. 일반 교과는 보통의 일반 학교에서 배워야하고, 악부 또한 매일 출석을 해야 했기 때문에 개인적으로는 아침부터 밤까지 수업을 받았습니다. 여름방학 등도 있어 매우 좋은 환경에서 수련을 하였습니다. 마지막으로 졸업시험이 있어 합격하면 악사가 됩니다. 겨우 '아악이란 무엇인가'라는 것을 알게 되는 정도입니다. 실은 이때부터의 수련이 어려운 것으로 자신을 엄격하게 단련해야만 합니다.

첫 무대

필자가 처음으로 무대에 오른 것은 악부에 들어간 해인 중학교 1학년 때였습니다. 전후, 일본이 간신히 발전하기 시작한 시기였습니다.

국빈으로 에티오피아의 하일레 셀라시에 황제가 일본을 방문하였습니다. 1956년 11월 19일에 하네다(羽田) 공항에 도착하여 20일에 황거(皇

居)에서 만찬회가 열렸습니다. 쇼와천황(昭和天皇)을 비롯해 황족과 하토야마 이치로(鳩山一郎) 총리대신, 고사카 젠타로(小坂善太郎) 외무대신 및 각 관료들이 모여 지금의 궁내청사 홀에서 부가쿠를 관람하였습니다. 개인적으로는 봄에 막 악생이 된 신출내기로, 저보다는 당시 악장을 맡고 있던 부친이 더 큰 걱정을 하셨습니다. 당시 〈고초(胡蝶)〉라는 악곡을 연행하였는데, 동무(童舞)로 귀엽게 아이들이 추는 곡입니다. 지금의 중학생처럼 키도 크지 않았고, 가발에 얼굴에는 화장을 하고 춤을 추었던 기억이 납니다. 화장은 도기 마사타로(東儀和太郎) 선생님의 사모님이 해주셨습니다. 춤은 꽤 오래전부터 도기 마사타로 선생님과 부친으로부터 배우고 있었습니다. 도기 스에이치로(東儀季一郎) 씨, 우에 아키히코(上明彦) 씨, 분노 히데아키(豊英秋) 씨와 필자의 4명이 공연을 하였습니다. 지금도 그리운 추억입니다.

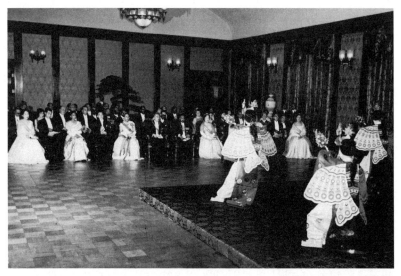

필자의 〈고초(胡蝶)〉 공연 모습

당일에는 소노 히로시게(薗広茂) 선생님이 〈소마쿠샤(蘇莫者)〉를 추었고 이어서 필자를 포함한 4인이 〈고초〉를 추었습니다. 선배들의 걱정에 아랑곳하지 않고 '무심(無心)'으로 춤을 춘 결과 무사히 마칠 수 있었습니다. 아마 부친께서도 긴장을 많이 하셨을 것이라 생각합니다. 벌써 40년도 전의 일이라 생각하니 세월이 참 빠르게 지나간다는 생각이 듭니다.

해외 공연의 추억

지금은 어렵지 않게 해외에 나갈 수 있지만, 예전에는 그렇지 않았습니다. 그렇기 때문에 더욱이 출장은 즐거움이 되었습니다. 하지만 준비가 까다로웠습니다. 무대장치, 의상, 거치대 등은 무겁기 때문에 배편을 이용하였습니다. 세관 등은 시간이 많이 걸리기 때문에 반년 쯤 전부터 준비를 합니다. 악기나 가면 등은 항공편을 이용합니다. 분실하면 큰일이기 때문에 필요한 것을 전부 표로 만들어 컨테이너에 번호를 붙이고 어떤 컨테이너에 무엇이 들었는지 확인할 수 있도록 합니다. 여러 번의 확인을 거친 후 보내야만 하기 때문에 책임자는 아마 잠자는 중에도 컨테이너가 생각날 정도였을 것입니다.

유럽이나 미국에서는 하물을 대기실까지 옮겨주지만 무대 조립 등은 공연단이 직접해야만 합니다. 홀의 대기실이나 무대가 넓으면 다행이지만 좁고 계단이 많은 곳은 힘이 듭니다. 공연은 보통 저녁 8시쯤에 시작합니다. 장소에 따라 더 늦는 경우도 있습니다. 관객들은 집으로 돌아가 저녁식사를 마친 후 다시 외출을 하는 경우입니다. 공연시간은 2시간 정도

일본 아악의 이해

입니다. 공연 후 리셉션이 있을 때는 호텔에 밤늦게 돌아가게 됩니다. 며칠간 같은 장소에 있는 경우는 편하지만 공연 당일 짐을 정리하고 다음날 다시 이동을 하게 되면 지치기도 합니다. 공연 중간에 잠시 시간을 내 견학을 하거나 식사를 하는 것이 해외 공연의 즐거움이었습니다.

한 번 매우 곤란한 적이 있었습니다. 1983년 유럽공연 당시, 아직 동서가 벽으로 갈라져 있던 베를린에서 금대(金帶)가 없어져 큰 소동이 벌어졌습니다. 공연을 마치고 정리해 보니 하나가 부족해, 재차 확인을 해 보았지만 발견하지 못했습니다. 다음날 뒤셀도르프로 이동한 후, 다시 찾아보았지만 역시 찾을 수가 없었습니다. 대기실이 비어있던 시간에 누군가 들고 간 것 같았습니다. 역시 방심은 금물입니다.

둔황(敦煌)에서 소리 없는 연주를 듣다

두 번째 중국여행에서 동경하던 둔황에 가게 되었습니다. 몇 년 전인가 NHK의 실크로드라는 방송을 보고 한번 가보고 싶다는 생각을 하였습니다. 지금은 돌아가신 오노 다다마로(多忠麿) 선생님 측 일행 5명과 함께 가게 되었는데, 저를 처음으로 중국에 데려가 주신 분들이었습니다. 1990년 8월 베이징에 도착해 란저우(蘭州)를 지나 프로펠러기를 타고 이동해 8월 5일 고대하던 둔황에 도착하였습니다. 시내에서 13Km 떨어진 사막 비행장이었습니다. 원래는 둔황호텔에 묵고 싶었으나 사정이 여의치 않아 맞은편 스다오(絲道)호텔에 머물게 되었습니다. 스다오호텔은 규모가 작은 편으로 방 열쇠도 프론트에 하나밖에 없었습니다. 그래서 외출 후에는

매번 문을 열어달라고 부탁해야만 하는 번거로움이 있었습니다.

점심을 먹고 시내 구경을 나갔습니다. 길거리에서는 수박 등, 과일을 쌓아놓고 팔고 있었습니다. 당나귀가 끄는 수레에 몸을 실은 사람도 있었습니다. 한가로운 시간이 흐르는 느낌이었습니다. 야광컵(夜光杯) 공장, 박물관, 자유시장, 특산품점, 회교사원 등을 둘러보았습니다. 도중에 모래바람이 불어 목과 입을 손수건으로 감싸고 급히 호텔로 돌아왔습니다.

밤에는 저녁 9시까지도 날이 저물지를 않았습니다. 중국은 전역이 베이징 시간에 맞춰져 있기 때문입니다. 다음날, 둔황 막고굴에 갔습니다. 시내를 벗어나면 바로 사막이기 때문에 아스팔트로 된 길이 딱 한 줄 있었습니다. 30분 가까이 달리자 녹지가 보이고 암산을 따라 막고굴의 모습이 보이기 시작했습니다. 다촨허(大泉河)를 따라 약 1600m에 걸친 절벽에 500개 가까운 설굴이 만들어 졌으며, 석굴 속에는 불상과 벽화가 남아있었습니다. 300년대부터 수행 중인 승려에 의해 10세기에 걸쳐 만들어진 것이라고 합니다. 그런데 강에는 물이 없었습니다. 다리를 건너 조금 걷자 사진으로 봤던 북대불전(北大仏殿)이 눈에 들어왔습니다. 막고굴에 왔다는 감격에 온 몸의 전율을 느꼈습니다. 나무로 된 다락문 앞에 도착하자, 여기가 바로 입구였습니다. 카메라나 소지품을 가지고 들어갈 수 없기 때문에 접수처에 모든 것을 맡기고 가야만 합니다. 회중전등을 빌려 드디어 석굴로 향합니다. 현재는 각 석굴에 문이 설치되어 있어 외부와 차단되어 있습니다.

암흑 속에 회중전등을 비춰 찾아낸 불상, 필자는 '우와 멋있다'라는 한 마디 말 외에 아무 말도 할 수가 없었습니다. 연대별로 변하는 얼굴 생김새, 그림의 표현법 등 훌륭하다는 말 뿐이었습니다. 부처를 중심으로 한

일본 아악의 이해

벽화에는 일본의 아악에 쓰이는 악기를 가진 천인(天人)들이 많이 그려져 있었습니다. 쇼(笙), 히치리키, 후에는 물론 소, 비와, 헨쇼(編鐘), 헨케이(編磬), 고토, 쇼(簫), 다테구고(竪箜篌), 시쓰(瑟), 샤쿠하치(尺八), 겐칸(阮咸), 타악기류, 우(竽) 등 고대의 악기를 가지고 활기차게 연주하고 있는 듯이 보였습니다. 무심코 발을 멈추고 소리 없는 연주를 들었습니다. 다양한 악기가 현재 일본에서 연주되고 있음을, 아악이란 실로 유구한 역사를 지닌 음악이라는 생각을 다시 한 번 하게 되었습니다. 감격에 겨워 몇 개의 석굴을 보고난 후 호텔로 돌아왔습니다. 잠결에도 천인의 모습이 생각났습니다.

베이징(北京)에서 아악과 만나다

1996년 6월, 오랜만에 베이징에 갈 기회가 생겼습니다. 지쿠시(筑紫) 악소 분들과 현지에서 합류한 후, 베이징 중앙음악학원의 호지후(胡志厚) 선생을 만나 히치리키 리드의 재료 등에 관해 이야기하는 것이 목적이었습니다.

비행장에서 시내로 이동하는 동안 고속도로는 물론 거대한 베이징 시역(西驛), 수많은 자동차 등 엄청난 변화에 놀라서 눈이 휘둥그레졌습니다. 시내에서 약 90km 떨어진 곳에 위치한 스두(十渡)라는 풍광이 뛰어난 곳에 다녀오면서 팡산(房山)의 윈쥐스(雲居寺)에 들렀습니다. 이 절은 불교 역사상 매우 중요한 유적으로, 돌에 경전을 새겨 보존하는 작업을 장장 수나라 대부터 명나라 말기까지 해왔습니다.

큰 사찰이었지만 1942년 일본군의 공습으로 북쪽 탑을 제외하고는 파괴되고 말았습니다. 실은 이 탑이 음악 자료로서 중요한 것이었습니다. 이 탑은 요나라(1115~1234) 때에 세워진 것으로 높이 30m의 팔각형 석탑 주위에는 무인(舞人)과 악인(樂人)의 모습이 조각되어 있습니다. 자료가 많지 않은 요나라 당시의 음악을 잘 보여주는 것입니다. 가까이 다가가서 보니 일본의 아악에 쓰이는 악기도 많이 보입니다. 요나라 당시는 음악이 성행했던 시기로 다양한 종류의 연주가 들려오는 것 같았습니다.

시내 지하철 차오양먼(朝陽門) 역 근처에 즈화쓰(智化寺)라는, 명나라 건축의 틀을 모아놓은 것으로 유명한 절이 있습니다. 현재는 일부만 공개되고 있습니다. 중요한 것은 1447년에 궁중음악을 옮겨 온 후 28대에 걸쳐 이것을 전승, 보존해 오고 있다는 것입니다. 자료실에는 악기를 들고 연주하는 승려들의 모습을 본뜬 인형이 전시되어 있었습니다. 지금도 제례 때는 음악을 연주한다고 합니다. 기념으로 저희도 한 곡 연주해 보았습니다.

천황의 즉위식에서 스키(主基) 춤을 추다

1990년에는 천황의 즉위식이 있었습니다. 그래서 황위계승에 관한 서적이 많이 출판되어 흥미를 지닌 독자들에게 인기를 끌었습니다. 본인도 지인에게 여러 모로 질문을 받아 다시금 기억을 살려 보았습니다. 당시의 대례식은 62년만으로, 이전 쇼와천황의 즉위식을 전례로 삼았습니다.

당시 필자는 연주자로서 늘 해오던 것처럼, 한결같은 아악을 연주하기로 다짐하였습니다. 그러나 즉위식에 수반되는 행사 중, 대상제의 유키

일본 아악의 이해

전(悠紀殿)과 스키전(主基殿) 의식에서 부를 곡 및 그 후 풍명전(豊明殿)에서 진행되는 대연향 의식에서 출 후조쿠마이(風俗舞)를 새롭게 만들어야만 했습니다. 유키(悠紀), 스키(主基)는 동(東)과 서(西) 여러 지방의 대표로서 대상제에 봉납하는 벼를 올리는 지역을 지칭하는 말입니다. 이번에도 옛날 그대로 궁중 3전 중 하나인 신전의 앞마당에서 거북이의 등딱지를 불에 구워 그 균열에 따라 판단하는 거북점을 통해 지역을 결정하였습니다. 유키전은 아키타현(秋田県), 스키전은 오이타현(大分県)이 선정되었습니다.

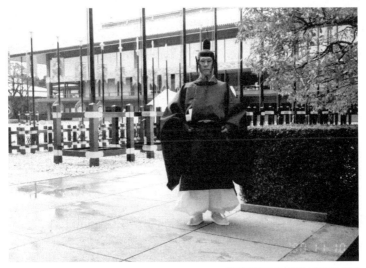

헤이세이(平成) 즉위식 당시의 필자

필자는 스키(大分) 쪽을 맡게 되어 선배 악사 두 명과 함께 새로운 곡과 춤을 만들기 위해 현지로 출발하였습니다. 6월 중순, 이상 기온으로 인해 1주일 정도 30도를 넘는 더운 날씨가 계속되어 고생했던 기억이 납니다. 오이타 관광협회의 T씨가 동행하며 안내해 준 덕분에 도움을 많이 받았

습니다. 오이타현의 주요 지역을 돌며 민요와 향토 춤을 보고 자료로 사용하였습니다. 쓰루사키오도리(鶴崎おどり), 쓰에오도리(杖おどり), 구사지오도리(草地おどり), 히메시마본오도리(姫島盆おどり) 등 여러 춤을 견학해 참고로 하였습니다. 생각나는 것은 히메시마(姫島)에서 갓 만든 카레를 주셨는데 정말 맛있었던 것과, 우사진구(宇佐神宮)를 방문했을 때 궁사(宮司)의 부인이 필자의 초등학교 동창으로 바로 옆 조였던 이야기로 신이 났던 것입니다.

도쿄에 돌아와 가인(歌人)이 읊은 이 지역의 노래 4수를 바탕으로 곡과 춤을 완성해 갔습니다. 선배들이 멋진 곡과 춤을 만든 덕분에 저는 무인(舞人)으로 대연향 의식에 참여할 수 있었습니다.

이세(伊勢) 신의 천궁(遷宮)[1]

20년에 한번 있는 이세진구(伊勢神宮)의 천궁은 1993년에 거행되었습니다. 61회째입니다. 오래전 나라 시대부터 시작되었습니다. 일본 민족의 원점을 생각할 수 있는 귀중한 제전(祭典)이라 생각합니다. 본 의식에 참여 하는 것은 악인(樂人)에게는 큰 명예로, 부친도 1953년 제59회 천궁 당시 히치리키를 연주하였습니다.

천궁을 마친 다음날에 여러 의식이 행해지는데, 그날 밤에는 천궁된

1 천궁(遷宮)이란 어전(御殿)이나 혹은 신불(神仏)을 다른 곳으로 옮기는 것으로, 이세의 경우는 덴무천황(天武天皇)의 명(命)을 바탕으로 20년에 1번씩 정기적으로 천궁을 이행하고 있다.

신을 위로하기 위해 미카구라(御神楽)를 연행합니다.

저는 가장 명예로운 닌조(人長, 의식 진행과 神楽舞를 추는 역할)라는 큰 역을 맡았는데, 부친이 계셨더라면 매우 기뻐하셨을 것입니다. 20년에 한 번이다보니 전에 경험한 사람들도 잊어버린 부분이 많았습니다. 기록을 바탕으로 춤사위를 익혀둡니다. 부친은 물론 앞서 닌조를 맡았던 도기 신타로(東儀信太郎) 선생님께 미리 전수를 받아 춤을 출 수 있었습니다.

10월 3일, 하필이면 큰 비가 내려 저녁 무렵 신악전(神楽殿)에서 옷을 갈아입고, 빗속에 재주(斎主), 대궁사(大宮司), 칙사(勅使)와 함께 큰 갓을 쓰고 횃불 등에 의지해 내궁으로 향하였습니다. 사장전(四丈殿)에서 미카구라가 진행되었는데, 황공하게도 필자 혼자 어둠 속에서 정전(正殿) 가까이 나아가 대궁사로부터 신목²을 받았습니다. 이 때만큼 신을 강하게 느껴본 적이 없었습니다. 저녁 7시부터 시작해 새벽 1시 반쯤 모든 의식을 마쳤습니다. 닌조는 계속해서 자리를 지켜야만하기 때문에 매우 긴장되고 지치기도 하였습니다.

10월 6일은 날씨가 좋아 외궁에서 저녁에 똑같이 미카구라가 진행되었습니다. 두 번째는 약간 마음이 편해졌습니다.

2 신성한 나무로 여겨지는 비쭈기나무(榊)이다.

히코네(彦根) 번주(藩主) 이이 나오아키(井伊直亮)와
아베가(安倍家)

1996년 가을에 히코네조(彦根城) 박물관에서 '일본 악기' 특별전시회가 열린다는 친구의 소식을 듣고 서둘러 관람하러 갔습니다.

예상했던 바와 같이 전시품은 70~80%가 아악에 사용되는 악기였기 때문에 눈이 매우 즐거웠습니다. 히코네번의 제12대 당주(当主) 이이 나오아키(1794~1850)는 일본 전통문화에 지대한 관심을 갖고 있었습니다. 특히 아악은 어릴 때 접한 후 평생 동안 지속해 왔을 뿐만 아니라, 히치리키로는 대곡도 연주할 만큼 솜씨가 좋았다고 합니다. 가신(家臣)을 비롯해 흥미를 지닌 측근 시종들에게도 아악을 지도하고 연습을 시켜 자주 관현을 즐겼던 것 같습니다.

그런데 나오아키는 악기 수집에도 힘을 기울여 악기 전반에 걸쳐 헤이안, 가마쿠라, 에도의 각 시대별 명기를 포함해 엄청난 수를 보유하고 있었습니다. 가장 감격했던 것은 본가 직계인 아베 스에쓰구(安倍季隨, 1777~1854)가 제작한 리드가 전시되어 있던 것입니다. 특별히 가까이서 볼 수 있는 기회를 얻었는데 좋은 재질에 감탄하였습니다. 그러나 아쉽게도 직접 불어볼 수는 없었습니다. 또 아베 스에하루(安倍季良, 1775~1857)가 만든 음율 도판이나 대곡 전수장(伝授状)도 있었습니다.

즉시 집으로 돌아와 이이 나오아키 가문과 본가와의 관계에 관해 살펴보았습니다. 그리고 두 가문이 밀접한 관계에 있었음을 확인할 수 있었습니다. 아베 스에야스(安倍季康, 1732~1802) 당시, 1791년 10월 25일에 11대 번주 이이 나오나카(井伊直中)가 나카시마 도칸(中嶋道感)이라는 사람의 중

개로 스에야스에게 히치리키를 배우기 시작했던 것입니다. 그 후 1792년 10월에는 스에야스의 아들 스에하루(季良)가 히코네로 갔습니다. 나오나카(直中)와 그의 아들 나오아키(直亮)에게 스에하루가 히치리키를 가르쳤습니다. 그러면 이쯤에서 스에하루의 만년 기록을 적어보겠습니다.

1824년 9월 22일부터 10월 11일까지 히코네의 성 안에 머물면서 지도하였습니다. 27일에는 대곡 〈소고코(蘇合香)〉를 전수하였습니다. 덧붙여서 당시의 전수장이 박물관에 전시되어 있었습니다. 29일은 이이씨 가문에서 고하야마루(小早丸)라는 배를 내주어 (비와호수에 있는) 지쿠부시마(竹生島) 등을 견학하였습니다. 도중에 폭풍을 만나 어려움을 겪었지만 어떻게든 무사히 히코네로 돌아왔다고 합니다.

10월 1일은 다가샤(多賀社)에 참배하고 11일에 교토로 돌아왔습니다.

1845년 4월 13일부터 5월 2일까지 히코네에 내려가 매일 성에 들러 교습을 하였습니다.

1846년 10월 2일부터 21일까지 히코네에 스에스케(季資, 1813~1868)도 함께 내려갔습니다. 스에스케는 비와의 명인이었기 때문에 아마 비와도 지도했던 것 같습니다.

19일에는 〈간슈(甘州)〉, 〈기슌라쿠(喜春楽)〉의 다다뵤시(只拍子)를 전수했습니다.

1849년 7월 6일, 이이씨 가문에서 아베 스에하루에게 나오아키의 자필문서와 함께 금 100냥을 보내왔습니다. 히치리키의 명기인 스마마루(須磨丸)와 히치리키 비보(秘譜) 등의 사본을 구입하기 위한 사례금이었습니다.

1850년 나오아키가 세상을 떴습니다. 법명 천덕원우림중곽장막룡곽

성대거사(天德院羽林中廓將莫龍廓性大居士)라는 긴 이름입니다. 각별한 제자였기 때문에 공파(供葩)[3] 20매와 아미타경(阿弥陀經) 1권을 새로 옮겨 써서 가신인 야마모토 이치가쿠(山本一学) 라는 사람에게 보냈습니다.

이상과 같이 아베가는 물론 다른 악인이나 혹은 아악 공가(公家)와의 교류가 많아 명기도 많이 모을 수 있었던 것 같습니다. 나오아키가 수집한 일부를 소개해보겠습니다.

악기	악기명	비고
후토부에(太笛)	센자이(千歳)	오가노 가게미쓰(太神景光)[4] 소유
고마부에(高麗笛)	우구이스마루(鶯丸)	요시쓰네(義經)에서 오가노 가게미쓰(大神景光) 소유로
류테키(龍笛)	하마쓰토(浜津止)	다이라노 나오요시(平直好)
히치리키(篳篥)	세미(蟬)	혼쇼렌인구(本青蓮院宮)의 명기(名器)
	스마마루(須磨丸)	아베가
	다이로(台盧)	아베가
	신요바이(新楊梅)	아베가

3 연꽃을 본뜬 종이.

4 가마쿠라 시대(鎌倉時代, 1185-1333) 후기에서 남북조 시대(南北朝時代, 1336-1392)에 걸친 귀족, 악인.

	고가라스마루(小烏丸)	라이손(賴尊)[5] 제작, 우즈마사 히로히데(太秦廣秀)의 보물
쇼(笙)	가초(花鳥)	교엔(行円)[6] 제작
	교오(暁鴬)	로쿠헨(緑辺) 제작
	슈쿠호(宿鳳)	라이손(賴尊) 제작
	가이도마루(海堂丸)	가쿠닌(覚仁) 제작
	시시마루(獅子丸)	모리타카(盛尊) 제작

특히 쇼는 전시된 대부분이 명인들이 제작한 것들로 인상적이었습니다. 실제로 각 악기에 숨을 불어 넣어 소리를 내보고 싶은 충동에 사로잡혀 담당자에게 부탁을 해보았으나 불가하였습니다. 정말 아쉬웠습니다. 어쨌든 아악 명기를 한데 모으는 것은 본 박물관이 아니고서는 불가능 할 것입니다. 나오아키가 매우 가깝게 느껴진 한 때였습니다.

아베가 악두(楽頭) 한담(閑談)

악두(楽頭)[7]를 맡은 아베씨 가문과 그 신사 및 절(江戸). 연중행사에서

5 남북조 시대 후지산(富士山)의 수행자.

6 헤이안 시대 중기의 승려.

7 수석을 의미함.

연주나 미카구라 봉사를 했던 신사와 절을 찾아보았습니다.

‖ 사부(社部) ‖

이와시미즈하치만(石清水八幡)

가모료샤(賀茂両社)

마쓰오샤(松尾社)

이나리샤(稲荷社)

가스가샤(春日社)

히요시샤(日吉社)

우메노미야샤(梅宮社)

기온샤(祇園社)

기후네샤(貴布弥社)

‖ 제사부(諸社部)[8] ‖

기비샤(吉備社)-빗추(備中) 소재

우부하치만샤(産宮八幡社)-지쿠젠(筑前) 소재

와카미야하치만구(若宮八幡宮)-고쇼(五篠) 소재

하타에다하치만구(幡枝八幡宮)

게히샤(気比社)-에치젠(越前) 소재

8 '諸社'란 관사(官社)에 반해 부현사(府県社), 향사(郷社), 촌사(村社) 등을 총칭하는 말.

이마미야샤(今宮社)

시모고료샤(下御霊社)

후지노모리샤(藤森社)

이마히에샤(新日吉社)

나가오카텐만구(長岡天満宮)

이즈모지사이노카미노야시로(出雲路幸神社)

마쓰오다이곤겐(松尾大權現)-사쓰마(薩摩) 소재

도쇼구(東照宮)-오와리(尾張) 소재

도쇼구(東照宮)-비젠(備前) 소재

‖ **진수부**鎮守部[9] ‖

핫신덴(八神殿, 伯家)[10]

요메이가(陽明家)

묘온도(妙音堂, 伏見宮)[11]

닌나지노미야(仁和寺宮)

가산노인케(花山院家)[12]

9 ‘鎮守’란 그 고장과 절, 씨족 등을 진호하는 신 내지는 그 신을 모신 사당을 의미하는 말.

10 율령제에서 신지관(神祇官)의 장관을 세습한 가문으로 헤이안 말기의 시라카와가(白川家)
 를 지칭한다.

11 황족의 일가.

12 헤이안 시대 관료 집안.

이마데가와가(今出川家)[13]

아스카이가(飛鳥井家)[14]

히로하시가(廣橋家)

다카쓰지가(高辻家)

세이메이레이샤(晴明靈社, 土御門家)[15]

레이코덴(靈光殿)

‖ 사원부(寺院部) ‖

【천태종】

엔랴쿠지(延曆寺)

교산(魚山)

가시와바라산료(柏原山陵)

가도교간지(華堂行願社)

야마시나비샤몬도(山科毘沙門堂)

신뇨도(真如堂)

사이쿄지(西教寺)-오우미사카모토(近江坂本) 소재

세이라이지(西來寺)-이세쓰(伊勢津) 소재

13 에도 시대의 관료 집안.

14 가마쿠라 시대 전기부터의 관료 집안.

15 쓰치미가토가(土御門家)는 가마쿠라 시대 초기부터의 관료 집안이다.

【진언종(真言宗)】

도지(東寺)

닌나지(仁和寺)

진고지(神護寺)

이시야마데라(石山寺)

다이세쇼군고코쿠지(大聖勝軍護国寺)

소쿠조주인(即成就院)

【선종】

묘신지(妙心寺)

【정토종】

고묘지(光明寺)

젠린지(禪林寺)

조와인(浄和院)

엔주지(延寿寺)

호온지(報恩寺)

아미다지(阿弥陀寺)

혼가쿠지(本覚寺)

엔푸쿠지(圓福寺)

호덴지(法伝寺)-도바(鳥羽) 소재

에슌인(永春院)-이즈미사카이(和泉堺) 소재

조주지(成就寺)-이즈미사카이 소재

지온인(知恩院) 말사[16] 36개 절-오사카 핫초메 데라마치(八丁目寺町)

지온인(知恩院末) 말사 6개 절-이즈미사카이 소재

햐쿠만벤치온지(百万遍知恩寺) 말사 6개 절- 이즈미사카이 소재

아미다지(阿弥陀寺)-이세(伊勢) 소재

【잇코종(一向宗)】[17]

붓코지(仏光寺)

오조지(奥正寺)

센주지(専修寺)-이세 소재

우메가미지(植髪寺)-아와타(粟田) 소재

【니치렌종(日蓮宗)】[18]

류혼지(立本寺)

혼만지(本満寺)

초묘지(頂妙寺)

묘렌지(妙蓮寺)

혼류지(本隆寺)

혼초지(本澄寺, 上牧)

묘코쿠지(妙国寺)-이즈미사카이 소재

16 말사란 본사(本寺)의 관리를 받는 작은 절이나 혹은 본사에서 갈라져 나온 절을 의미함.

17 가마쿠라 시대 정토종 승려인 잇코(一向)에 의해 시작된 불교 종파의 하나.

18 가마쿠라 시대 중기의 승려 니치렌(日蓮)에 의해 시작된 일본 불교 종파의 하나.

고사이지(広済寺)-오사카 혼만지(大阪本満寺) 말사

부쓰겐지(仏眼寺)-이세 소재

‖ 기타 ‖

후시미 전(伏見殿)

이마데가와 전(今出川殿)

가쓰라고쇼(桂御所)

기념원전(祈念院殿)

이치조(一条) 좌대신(左大臣)

산조(三條) 우대신(右大臣)

참의(参議) 마사토모(真其)

궁중 행사 이외에도 이와 같이 신사 및 사찰, 황족 일가 등의 제사에 모두 참여했던 선조들의 모습을 그려보니 지금보다도 훨씬 충실했던 것 같습니다.

아악계만의 독특한 은어는 있을까?

어느 세계에나 은어가 있듯이 아악계에도 전문용어가 있습니다.

1옥타브를 내는 후에의 원음을 '후쿠라(和)', 위의 음을 '세메(責)'라고 합니다. 그 외에 음의 고저를 '가리(カリ)' '메리(メリ)'라고 하며 '가케부키

(懸吹)'라는 아악의 연주법은 꾸밈음을 낼 때 사용합니다. 조(序), 하(破), 규(急)라는 곡의 시간적 특징, 그리고 일첩(一帖), 이첩(二帖)이라는 곡 중간의 단락 등 독자적인 것이 있습니다.

그런데 이상과 같은 용어들 외에도 대중에게 매우 친숙한 몇몇 단어가 있어 간단히 살펴보고자 합니다. 예를 들어 '리엔(梨園)'이라는 단어. 이 말은 현재, 가부키계(歌舞伎界)에서 이른바 '가문'을 지칭하는 말로 사용되고 있으나 원래는 아악 용어였습니다. 중국의 당나라 현종황제는 그 치세야 말로 '개원(開元)의 치(治)'라 칭송받으며 성당(盛唐) 시기를 맞이하였으나 천하의 미녀 양귀비를 총애하며 정무를 돌보지 않게 되어 안사(安史)의 난를 초래하게 됩니다. 그러한 현종이 노년에 가장 좋아했던 것이 양귀비 외에 중국의 아악으로, 그가 작곡한 악무(楽舞)가 여러 곡 남아 있습니다. 그리고 그것들을 살펴보면 당시의 상황이 자연스레 짐작이 가는데, 현종이 직접 악사를 모아 지도한 곳이 배나무가 심어진 정원, 즉 '리엔(梨園, 이원)'이었습니다. 이 고사에서 뛰어난 예술가를 '리엔의 제자(梨園の徒)'라 부르게 되었고, 우여곡절을 거쳐 현재는 가부키계에서 사용하고 있으나 원래는 아악의 악사를 지칭하는 용어였습니다.

그 외에도 아악에서 파생한 대표적인 단어들은 다음과 같습니다. 물론 이하의 것들보다도 훨씬 더 많이 있으니 여러분께서 직접 찾아보시는 건 어떨까요?

일본 아악의 이해

‖ 아악과 연관된 여러 단어 ‖

【센슈라쿠(千秋楽): 마지막 날

지금은 스모(相撲)나 연극의 마지막 날을 의미하는 단어로 사용되고 있으나 원래는 아악 곡 〈센슈라쿠(千秋楽)〉에서 유래한 말입니다. 옛날부터 사원의 법회 마지막에는 반드시 이곡을 연주하였는데, 어느 샌가 마지막을 '센슈라쿠'라고 부르게 되었습니다.

【둘째 구가 따라오지 않는다(二の句がつげない): 다음 말이 안 나오다

아악 중, 가요에 한시를 '1구(一の句)', '2구(二の句)', '3구(三の句)'로 나누어 부르는 로에이(朗詠)라는 가곡이 있는데 '2구' 즉 둘째 구의 음이 높고 소리 내기가 어려워 다음 구절이 나오기 어렵다는 의미로 사용되고 있습니다.

【니노마이를 밟다(二の舞を踏む): 전철을 밟다

이것도 대중에게 알려져 있는데, 원래는 아악의 '니노마이(二の舞)'를 근거로 하고 있습니다. '니노마이'는 등을 맞대고 둘이서 대칭적으로 추는 춤으로 상대를 보지 않고 움직임을 맞춰야하는 매우 어려운 춤입니다. 이 춤은 정진에 정진을 거듭한 베테랑도 방심하면 뒤죽박죽이 되기 때문에, 실수했을 때에 사용하는 관용어구가 되었습니다.

【다이헤이라쿠를 늘어놓다(太平楽をならべる): 태평스럽게 아무렇게나 제멋대로 말함.

'다이헤이라쿠'란 원래 부가쿠 중 하나로 곡이 길고 느긋하여 '태평하

게 있다'와 같은 의미로 사용되고 있습니다.

【야보(野暮)】: 센스가 없음. 세상 물정에 어두움.

쇼에 '야(也)'와 '모(毛)'가 있는데 이것은 현재 리드가 없어 사용되지 않습니다. 여기서 센스가 없는 사람을 '也毛'라 부르게 되었고 현재 '野暮'라는 글자로 사용되고 있습니다.

【첫 음을 잡다(音頭をとる)】: 선창하다. 운을 떼다

아악에서는 각 악기의 수석 연주자를 '음두(音頭)'라고 합니다. 주로 시작할 때 연주하기 때문에 먼저 무언가를 하는 것을 '첫음을 잡다'라고 합니다.

【우치아와세(打ち合わせ)】: 미리 상의함.

곡 중간에 다이코가 울리면 그것에 따라 연주나 혹은 박자를 맞추는 경우가 종종 있습니다. 여기서 전용되어 미리 상담하는 것이나 사전협의 등을 지칭하게 되었습니다.

일본 아악의 이해

4장

아악
1500년의 기록

우에 사네미치(上眞行),
정창원(正倉院) 악기조사의 추억을 노래하다

후에(笛)와 시의 명인으로 유명한 우에 사네미치(1851~1937) 씨가 1920년에 정창원의 악기를 조사했던 추억과 일본음악 역사에 대해 노래한 5언 고시(古詩) '정창원(正倉院)' 2수를 적어보겠습니다.[1]

1수

楽之起尚矣、	악무의 시작은 오래전으로
神代己発端。	신들의 시대에 이미 생겨난 것이리라
諾尊妍哉詠、	이자나기의 노래 아름다워라
旋橋作唱歎。	다리를 돌며 노래하네
日神一隠窟、	아마테라스 여신 동굴에 숨어버리자
六合黒夜漫。	천지는 흑암이 되어버렸네
鈿女工奏舞、	우즈메 여신 음악에 맞추어 춤추자

1 이하 '정창원'시의 번역에는 최은영 박사의 도움이 있었음을 밝혀둔다.

百神拍手懽、	열국의 신들 손뼉치며 환호하네
天窟忽開闢、	하늘의 동굴 문이 열리니
神光照衆顔。	태양 빛 모두의 얼굴을 비추네
皇祖肇国際、	황조의 나라를 시작할 때
七歌平夷蠻。	칠가(七歌) 만이(蠻夷)들을 잘 평정하였네
記紀長短什、	고사기와 일본서기 장단의 노래
頗看韻律完。	훌륭한 음률의 완성이어라
允欽両帝朝、	인교(允恭), 긴메이(欽明) 천황의 치세에
伝楽自三韓。	악무는 삼한에서 전래되었네
降及推古世、	시간이 흘러 스이코(推古) 시대에는
呉楽貢輸新。	기악(伎楽) 새로이 전래되었네
厩戸重其技、	쇼토쿠태자 그 기악을 소중히 여겨
供養三宝壇。	삼보(三宝)의 단에 공양하였네
隋唐初通使、	수당에 사신이 왕래함에 따라
舞楽蔚改観。	악무는 성하여 더욱 볼만해 졌네
桓桓聖武帝、	당당한 쇼무천황(聖武天皇)
信仏聖慈寛。	신불의 마음 자애롭고 너그러워라
勅創東大寺、	명하여 건립한 도다이지(東大寺)
十丈鋳金仙。	십장의 금불을 주조하였네
帰化両戒師、	귀화하는 두 사람의 승려
賜住坐臥安。	안식처를 주어 기거하게 하였네
竺楽献入曲、	천축악의 8악(八楽)을 헌상하니
聖心洵所歡。	성심(聖心) 진심으로 기뻐하네

일본 아악의 이해

懷哉開眼会、	그리운 대불개안 법회
万衲争迎鑾。	모두 나와 다투어 법거를 맞이하네
梵唄入雲響、	범패는 구름 속에 울리고
鐘鼓和風飜。	종과 북은 바람에 어울려 나부끼네
仏法与楽道、	불법과 악무의 길
隆興如洪瀾。	융성함이 홍수와도 같아라
一遭攀髯痛、	고인과 이별하는 아픔을 만나면
百官涙不乾。	백관의 눈물은 마르지 않네
寒雲篭玉殿、	겨울 구름은 옥전에 가득하고
冷霧鎖彫欄。	차가운 안개는 주란(彫欄)을 뒤덮네
孁后哀薦福、	고묘황후[2] 내세를 위하여
献仏遺玩珍。	부처님께 바친 진귀한 유물
星霜千二百、	세월은 흘러 1200년
宝庫屹不遷。	보고는 우뚝서 변함이 없네
中使年一至、	궁사(宮使)는 1년에 1번
開鑰秋之闌。	열쇠를 푸니 가을이로다
楓菊曝霜錦、	단풍 국화의 계절 서리가 내리면
古光更爛然。	오랜 광채는 한결 아름답게 빛나네

2 쇼무천황(聖武天皇)의 황후.

2수

天平古音律、	덴표(天平)³의 오랜 음률
千載誰窺誠。	천년의 세월 속 그 누가 진상을 찾을 수 있으랴
我曩忝入倉、	내가 먼저 감사하게도 보고에 들어가
検器費心神。	악기 조사에 심신(心神)을 다하네
簫笛音存古、	후에와 쇼의 소리는 예전과 같고
竿笙簧換新。	쇼와 우(竽)의 리드는 새로울 것 없어라
方磬鉄九枚、	호반(方磬) 아홉 장의 철 조각
当代韻可聞。	당대의 소리를 들어보자
琵箏及琴瑟、	비와에 소(箏), 고토(琴)에 시쓰(瑟)
彫鏤交金銀。	조각 장식은 금과 은
不知誰所造、	그 누구의 솜씨인지 알 수는 없지만
麗美信絶倫。	미려함에는 말을 잃고 마누나
査了聊成冊、	조사는 끝이나 얇은 책자 하나
頒世資学人。	세상에 나와 학자들 자료가 되었네
今茲又拝観、	지금 다시 여기서 삼가 목도하고
舞裳認片鱗。	춤 의상의 조각을 살펴보니
三臺紫袍破、	산다이(三台)의 자주빛 포(袍)는 찢어지고
婆理緑袴皺。	파리(婆理)의 초록 바지는 얼룩져 있네
別見布作面、	따로 춤의 포면(布面)을 살피니
美人兮或顰。	웃음에 일그러진 미인의 가면

3 일본 연호 중 하나. 729~749년.

壯夫与老叟、	장부와 노옹의 가면
巧描眼鼻脣。	정교하게 그려진 눈매에 코와 입술
絶代珍異物、	세상에 둘도 없는 진귀한 보물
諦視嗟嘆頻。	자세히 살피니 절로 감탄이로다.
可以補史闕、	이것으로 역사의 부족함을 메꾸고
可以究樂因。	이것으로 악무의 기원을 궁구해 볼까
西土誇古玩、	서역의 오래된 보물을 자랑해
十襲強自珍。	고이고이 감싸 둔 진귀한 보물
悉是霾土物、	이것 모두 먼지투성이 물건
発掘暗帯塵。	발굴하면 모두가 먼지투성이
宇宙真鴻宝、	진정으로 우주의 귀한 보물
止秘庫所陳。	줄곧 비고(祕庫)에 수납된 것들
鬼呵而神護、	귀신은 나무라고 신은 구하고
御物燦千春。	보물은 찬연히 천춘(千春)에 빛나네

일본 아악사를 서사시로 정리한 작품은 위의 시가 유일합니다. 신화시
대부터 덴표(天平, 729~749) 시대까지의 상황이 마치 머릿속에 그려지는 듯
한 훌륭한 작품입니다. 신불(神仏)과 아악의 강한 유대 또한 느낄 수 있습
니다.

아악의 도래

아스카 시대(飛鳥時代)[4]부터 나라, 헤이안 초기에 걸쳐 일본에는 대륙 여러 나라의 음악이 다수 도래하였습니다. 중국과 일본 역사서의 자료를 살펴보겠습니다.

《신라악(新羅楽)》[5]

『일본서기』의 인교천황(允恭天皇) 42년(453) 조에는 '신라왕은 천황이 이미 죽었다는 소식을 듣고 놀라고 슬퍼하여 배 80척으로 조공하고 아울러 각종 악인 80명을 보냈다'는 기록이 나옵니다. 이것은 일본 최초의 외래악 관련 기사로 당시에는 악기 연주 및 가무도 행해졌다고 합니다. 당시 일본의 많은 사람들은 아마 매우 놀랐을 것이라 추측되는데, 대규모 악사를 파견한 신라와 일본 간의 교류 정도를 파악할 수 있습니다.

신라는 356년에 부족국가에서 왕국으로 성립하였습니다. 백제와 세력을 겨루며 고구려의 압력을 받기도 하였으나 이를 극복하고 백제와 고구려는 물론 동맹 관계에 있던 당의 세력을 축출함으로 675년 삼국통일을 이루었습니다. 그러나 문화적으로는 당의 것을 수용하기도 하였는데, 이후 신라는 불교를 바탕으로 한 한반도 문화의 틀을 만들어 갔습니다. 신라는 935년 고려왕조에 의해 막을 내리게 됩니다.

삼국통일 이전의 악기로는 현금, 가야금, 가(茄) 등이 있었으며, 통일

4 6세기 후반에서 7세기 중엽까지의 시대.

5 일본에서는 '시라기가쿠'로 정착하였다.

후에는 현금, 가야금, 신라비파 등 현악기와 대적(大笛), 중적(中笛), 소적(小笛)의 피리류에, 박판(拍板), 대고(大鼓) 등이 있었고, 여기에 당악의 악기가 포함되어 크게 발전하였습니다. 647년과 649년에 신라사(新羅使)가 일본에 도래하였는데, 이때 악사도 함께 동행하였을 것으로 추측됩니다.

《백제악(百濟楽)》[6]

긴메이천황(欽明天皇) 15년(554)에 백제의 성왕이 고구려를 공격하기 위해 구원병을 요청하면서 승려, 역박사(易博士), 역박사(曆博士), 의박사(醫博士), 채약사(採藥士), 그리고 악인(楽人) 4인을 일본에 보냈습니다. 이것은 전년의 특별 봉칙, 즉 일본에서 새롭게 요청해 온 것에 응한 것입니다.

악인의 이름은 시덕(施德) 삼근(三斤), 계덕(季德) 기마차(己麻次), 대덕(対德) 진타(進陀)라고 적혀있습니다. 각각 관위를 가지고 있으며 악사(楽師)인 것을 확인 할 수 있습니다. 아마 요코부에, 구고(箜篌), 마쿠모, 춤을 전해 준 것 같습니다. 스이코천황(推古天皇) 20년(612)에 백제인 미마지(味摩之)가 도래해 기악(伎楽)[7]을 전해주었습니다.

「또한 백제의 미마지가 귀화하였는데, 오(呉)나라에서 배워서 기악의 춤을 출 수 있다고 말하였다. 사쿠라이(桜井)에 안치하고 소년을 모아 기악 춤을 배우게 하였다. 마노노오비토데시(真野首弟子), 이마키노아야히토사이몬(新漢濟文)의 2명이 배워 그 춤을 전승하다」라는 기사가 『일본서기』에 기록되어 있습니다. 본래 기악이라는 말은 법화경에 '향화기악상이공

6 일본에서는 '구다라가쿠'로 정착하였다.

7 일본에서는 '기카쿠'로 정착하였다.

양(香華伎楽常似供養)'이라는 것처럼 부처를 공양하는 가무를 가리키는 것입니다. 오악(吳楽)이라 부르는 것이 좀 더 이해하기 쉬울 것 같습니다. 백제는 346년에 왕국으로 성립하였습니다. 대륙 제국과의 교류는 일찍부터 이루어졌으며 특히 동진(東晉)에서 건너온 불교문화는 백제를 통해 일본으로 전해져 아스카문화의 모체가 되었습니다. 663년에 신라에 패하고 말았으나 백제는 그때까지 독자적인 문화를 가지고 있었습니다. 악기는 횡적, 공후(箜篌), 막목(莫目), 도피필률(桃皮觱篥), 북(鼓), 각(角), 쟁(箏), 우(竽), 지(篪)[8] 등이 기록되어 있습니다.

《고구려악(高句麗楽)》[9]

스이코천황 시대(593~628)에 고구려의 악사가 도래하였습니다. 605년 불상을 만들기 위해 황금을 보내왔으며, 610년에는 승려 담징(曇徵), 법정(法定)이 일본에 도래하였습니다. 618년에는 고취(鼓吹) 등을 보내왔습니다. 이상과 같은 교류가 이루어진 당시 악사가 파견되었을 것이라 생각됩니다.

고구려는 기원전 37년부터 고대왕국으로 번영했던 나라입니다. 지정학적으로도 다른 민족과 활발한 문화교류를 이루어 중국, 인도 등과도 연결되어 있었습니다. 372년에는 전진(前秦)으로부터 불교를 받아들였습니다. 수준 높은 문화를 가진 나라였으나 668년에 신라와 당의 군대에 패하여 멸망하였습니다.

일찍부터 대륙과 교류가 있어 모든 음악적인 요소를 받아들였으며, 중국

8 피리의 일종.

9 일본에서는 '고쿠리가쿠'로 정착하였다.

과 서역의 악기 대부분이 사용되고 있었습니다. 수와 당나라 때에는 고려기(高麗伎, 고구려)라고 하여 7부기와 9부기 중 하나로 각광을 받았습니다.

《발해악(渤海楽)》[10]

신라가 한반도를 통일했을 즈음, 고구려 유민과 말갈족(靺鞨族)이 새로운 나라를 건국하였습니다. 중국 동북부와 이북지역, 러시아 북동부에 걸친 광대한 국가입니다. 서기 678년에서 926년까지 번영하였습니다. 당나라도 명말 할 때까지 '발해국'으로 인지하고 있었다고 합니다.

발해는 당나라의 문화를 상당수 받아들여 융성하였고 727년에서 914년까지 일본에 35회나 사신을 파견하였습니다. 일본도 발해에 15회나 사신을 파견하였습니다. 740년에는 쇼무천황(聖武天皇) 앞에서 발해 악사가 처음으로 연주를 한 기록이 남아 있습니다. 음악이 발달했던 나라인 듯 대사(大使)도 직접 연주를 했다고 합니다. 고구려악과 당악을 받아들인 음악이었을 것으로 추측됩니다.

《임읍악(林邑楽)》[11]

쇼무천황 8년(736)에 임읍의 승려 불철과 천축의 바라문이 도래하였습니다. 임읍은 지금의 베트남 지방, 천축은 인도를 말합니다. 당나라 시대에는 중앙아시아에서 인도에 걸친 음악들이 궁중에 유입되었는데, 그러한 인도계의 음악을 전한 것이 이 두 사람입니다. 임읍의 승려가 전한 까

10 일본에서는 '봇카이가쿠'로 정착하였다.

11 일본에서는 '린유가쿠'라고 한다.

닭에 임읍악(林邑楽)이라 명명하여 포괄하고 있습니다.

《당악(唐楽)》[12]

아악의 중심이 되는 것으로 중국대륙에서 완성된 악무입니다. 음악의 역사는 서양음악보다도 훨씬 더 깁니다. 기원에 대해 설명해 보겠습니다. 1971년에 후난성(湖南省)에서 발견된 창사(長沙)의 묘(墓)의 사체는 미라도 되지 않고 2천년이 넘는 세월동안 완전한 상태로 보존되어 있었습니다.

서한 시대(BC 206~AD 24)의 이 묘는 '마왕퇴1호한묘(馬王堆一號漢墓)'라고 이름 붙여졌습니다. 이때에 출토된 것 중에 악기가 있었습니다. 목슬(木瑟, 길이116cm, 25현), 우(竽, 22관 90cm), 율관(律管, 12관 12율)의 3개입니다. 이로써 당시에 이미 음악연주에 12음을 사용하였다는 것을 알 수 있습니다.

더욱이 1978년에 허베이성(湖北省)에서 발견된 묘에서는 세계 최대의 편종(編鐘)이 발굴되었습니다. 길이 11m의 나무에 크고 작은 65개의 종이 3단으로 걸려 5옥타브의 음역을 갖추며 아름다운 소리를 내었습니다. 춘추 시대(BC 800~500)의 증(曾) 나라를 다스리던 을(乙)이라는 사람의 묘는 '증후을묘(曾候乙墓)'라고 이름 붙여졌는데, 2500년 전에 '절대음'의 개념이 이미 있었다는 것에 매우 놀랐습니다. 1992년 중일 국교정상화 20주년 기념으로 이 편종과 함께 일본을 방문한 중국 연주단의 연주를 들을 수 있었습니다. 공연장은 우에노(上野) 국립박물관이었는데 멋진 음색이었습니다.(악기는 복제한 것이었습니다만)

아마 BC 1200년, 주나라의 통일이 있었던 즈음에는 12음을 자유롭게

12 일본에서는 '도가쿠'라고 한다.

사용하고 있었던 것 같습니다. 전국 시대에서 주나라, 한나라 등으로 넘어가고 수나라에서 당나라로 바뀌면서 페르시아, 인도, 서역, 한반도, 동남 아시아의 음악이 중국에 모여 최고의 번성기를 이루었습니다. 일본으로는 이 시대의 악무가 전해졌습니다. 당악이 정확히 몇 년에 전해졌는지는 알 수 없으나, 다이호율령(大寶律令) (701)에 '당악사(唐樂師) 12명'이라 기록되어 있는 것으로 보아 그 이전에 견수사 및 견당사 등을 통해 도래했을 것으로 생각합니다.

중국에서 아악(雅樂)이란 제례에 사용되는 종교적 음악을 말합니다. 일본에는 '가구라(神樂)'라고 하는 전통적인 종교음악이 있었기 때문에, 중국적인 의미의 아악은 당초에 받아들여지지 않았습니다. 일본에 전해진 당악은 속악(俗樂)과 호악(胡樂)이라 하여, 중국과 서역의 예술 음악이었습니다. 702년에는 〈고쇼타이헤이라쿠(五常太平樂)〉가 연주되었습니다.

704년에는 견당사 아와타노 마히토(粟田眞人)가 대곡 〈오다이하진라쿠(皇帝破陣樂)〉, 〈도라덴(団亂旋)〉, 〈슌노텐(春鶯囀)〉을 전하였습니다.

735년, 견당사 기비노 마키비(吉備眞備)가 악기, 동율관(銅律管), 『악서요록(樂書要綠)』, 악보 등을 가지고 돌아왔습니다.

839년, 후지와라노 사다토시(藤原貞敏)가 비파(琵琶, 비와)의 비곡을 전수받고 귀국하였습니다.

이처럼 견당사가 끝날 때까지(894) 많은 당악이 전래되었습니다. 물론 악기도 다수 전해졌습니다.

금(琴)[13], 슬(瑟)[14], 쟁(箏)[15], 견공후(堅箜篌)[16], 와공후(臥箜篌)[17], 봉수공후(鳳首箜篌)[18], 비파(琵琶)[19], 오현비파(琵琶), 완함(阮咸)[20], 칠현금(七絃琴), 횡적(橫笛)[21], 생(笙)[22], 우(竽)[23], 필률(篳篥)[24], 척팔(尺八)[25], 대각(大角), 소각(小角), 요고(腰鼓)[26], 일고(一鼓)[27], 이고(二鼓), 삼고(三鼓), 사고(四鼓), 갈고(羯鼓)[28], 태고(太鼓)[29], 징

13 일본에서는 '고토'로 정착하였다.

14 현악기의 일종으로, 일본에서는 '시쓰'로 정착하였다.

15 일본에서는 '소'로 정착하였다.

16 일본에서는 '다테쿠고'로 정착하였다.

17 일본에서는 '가쿠고'로 정착하였다.

18 일본에서는 '호슈쿠고'로 정착하였다.

19 일본에서는 '비와'로 정착하였다.

20 일본에서는 '겐칸'으로 정착하였다.

21 일본에서는 '요코부에'로 정착하였다.

22 일본에서는 '쇼'로 정착하였다.

23 피리의 일종으로, 일본에서는 '우'로 정착하였다.

24 일본에서는 '히치리키'로 정착하였다.

25 일본에서는 '샤쿠하치'로 정착하였다.

26 일본에서는 '고시쓰즈미'로 정착하였다.

27 허리가 잘록한 장고 모양의 악기 중 가장 작은 것으로 이고(二鼓), 삼고(三鼓), 사고(四鼓)의 순으로 크기가 커진다. 일본에서는 '잇코', '니코', '산코', '욘코'로 정착하였다. 현재는 '잇코'를 대신해 '갓코'가 사용되고 있다.

28 일본에서는 '갓코'로 정착하였다.

29 일본에서는 '다이코'로 정착하였다.

고(鉦鼓)[30], 방향(方響)[31], 계루고(鷄婁鼓)[32], 진고(振鼓)[33], 박판(拍板)[34], 동발(銅鈸)[35], 백반(白盤), 금고(金鼓)[36] 등이 있습니다.

이상에 열거한 악기들 중, 지금은 사용되지 않는 것도 많이 있기 때문에 이것들의 합주를 들을 수는 없지만 음향은 매우 훌륭했을 것입니다. 아마도 당시 악사들은 여러모로 연주를 하며 시연해 보았을 것입니다.

여기까지 외래음악과 일본과의 교류를 적어보았습니다. 다음으로는 이것들을 일본의 아악으로서 국가적인 차원에서 수용하게 된 경위에 대해 이야기해 보겠습니다.

아악의 정리·통합

701년(大宝元年), 다이호(大宝)율령 완성.
아악료(雅楽寮)[37] 설치

30 일본에서는 '쇼코'로 정착하였다.
31 일본에서는 '호쿄'로 정착하였다.
32 일본에서는 '게이로코'로 정착하였다.
33 일본에서는 '후리쓰즈미'로 정착하였다.
34 일본에서는 '하쿠반'으로 정착하였다.
35 일본에서는 '도바치'로 정착하였다.
36 동으로 만든 징의 일종으로 일본에서는 '곤쿠'로 정착하였다.
37 일본어로는 '가가쿠료'라고 하는데, '우타마이노쓰카사', '우타료'라고 부르기도 한다.

수, 당의 악무 정리 및 통합을 참고해 일본에서도 율령 속에 음악부문이 삽입, 관제 조직이 만들어졌습니다. 「영의해(令義解)」의 직원령에 의하면 치부성(治部省)[38] 중 하나에 아악료가 설치되었습니다.

악관(楽官) 두(頭), 조(助), 대윤(大允), 소윤(小允), 대속(大属), 소속(小属) 각 1명

가사(歌師) 4명, 가인(歌人) 30명, 가녀(歌女) 100명

후에사(笛師) 2명, 후에생(笛生) 6명, 후에공(笛工) 8명

당악사(唐楽師) 12명, 당악생 (唐楽生) 60명

고려악사(高麗楽師) 4명, 고려악생(高麗楽生) 20명

백제악사(百済楽師) 4명, 백제악생(百済楽生) 20명

신라악사(新羅楽師) 4명, 신라악생(新羅楽生) 20명

기악사(伎楽師) 1명, 기악생(伎楽生) 악호(楽戸), 요코생(腰鼓生) 악호(楽戸)

사부(使部) 20명, 직정(直丁) 2명, 악호(楽戸)

사부(使部), 직정(直丁)은 사무직이지만 악관은 음악에 종사하는 사람을 말합니다. 사(師)는 선생, 생(生)은 생도로 지금의 음악대학이라 생각해도 좋을 것 같습니다. 외래악과 일본의 가무를 전부 모아 체계적으로 정리, 통합한 것으로, 본 제도는 이후 백년 이상 지속됩니다. 여기서 말하는 가무란 궁중이나 대사원을 중심으로 한 의식 및 법회에서 연행되는 것을 의미합니다. 아악료(雅楽寮)의 음악(楽)이라는 의미에서 '아악(雅楽)'이라 불리게 된 것이라 생각합니다.

38 일본어로는 '지부쇼'라고 한다.

일본 아악의 이해

【도다이지 대불개안회(大仏開眼会)】

아스카, 하쿠호(白鳳), 덴표(天平) 시대를 거치며 국가 최대의 의식으로, 최대 아악 연주회가 된 것이 바로 도다이지의 대불개안회입니다.

쇼무천황(聖武天皇)이 743년에 대불 건립을 결정한지 10년이 지난 752년, 개안공양 의식이 열렸습니다. 태상황(太上皇)인 쇼무천황과 태황후인 고묘황후(光明皇后), 그리고 고켄천황(孝謙天皇)이 참석한 자리에서 천축의 승려 바라문 승정 보리(菩提)가 도사(導師)[39]를 맡아 의식을 진행하였습니다. 아악료와 대사원의 악인이 대불전 앞에서 연이어 가무를 선보였습니다.

○ 오우타마이(大歌舞) 30명(大和歌)

구메마이(久米舞) 40명(大伴氏族, 佐伯氏族)

다테후시노마이(楯伏舞) 30명(桧前忌寸氏族, 土師宿禰氏族)

기악 60명(行道)[40]

당산악(唐散楽) 100명

여(女) 한(漢) 답가(踏歌)[41] 120명(立天平 太平)

○ 당고악(唐古楽) 1舞

○ 고려악(高麗楽) 1舞

39 법회 등을 주재하거나 집행하는 승려.

40 행도(行道)란 일본어로는 '교도'라고 하는데, 승려가 경(經)을 읽으며 돌아다니는 것을 의미함.

41 중국에서 전해진 군무형식의 가무로 나라에서 헤이안 시대에 걸쳐 유행하였다. 일본어로는 도카라고 한다. 당시 궁중에서는 새해를 맞이해 1월 14일에는 남자 도카(男踏歌)를, 16일에는 여자 도카(女踏歌)를 행하였다.

○ 당중악(唐中楽) 1舞

　당여무(唐女舞) 1舞

　산악(散楽)

○ 임읍악 3舞(菩薩, 陪臚, 拔頭)

○ 고려악 3舞(신라, 백제, 고구려)

○ 고려여악(高麗女楽)

　도라악(度羅楽) (行道)

※ ○표시된 것은 현재 전해지는 가무입니다.(『동대사요록(東大寺要録)』 발췌)

　이 개안공양 의식에 사용된 악기 등이 정창원에 보존되어 있습니다. 매년 가을에 나라(奈良) 국립박물관에서 열리는 '정창원전(正倉院殿)'에서 그 일부를 볼 수 있는데, 이것은 세계에서 유일무이한 귀중한 문화유산이라 할 수 있습니다.

　마침내 헤이안으로 천도(遷都)하게 되어 대폭적인 인원정리가 단행되었습니다. 아악료의 축소입니다.

　가사(歌師) 4명, 악생(楽生) 20명, 무사(舞師) 4명, 악생 2명

　후에사(笛師) 2명, 악생 4명, 기악사(伎楽師) 2명, 악생

　당악사(唐楽師) 12명, 악생 36명, 고려악사(高麗楽師) 4명, 악생 18명

　백제악사(百済楽師) 4명, 악생 7명, 신라악사(新羅楽師) 2명, 악생 4명

　도라악사(度羅楽師) 2명, 악생, 임읍악사(林邑楽師) 2명, 악생

　(809년부터 848년까지)

인원이 축소된 대신 새롭게 등장한 것이 근위부(近衛府)의 관인(官人)으로, 이들이 아악료의 악사를 대신해 악무를 연행하게 되었습니다. 그리고 이로 말미암아 후일 악가(楽家)의 성립을 보게 되는데 필자의 선조도 이와 관계되어 있습니다.

일본적 악무의 성립과 악제 개혁

아악료와 별개로 덴표(天平, 729~749) 중엽부터 일본 고래의 가무를 연주하는 '가무소(歌舞所)'[42]가 설치되었습니다. 아마도 귀족이나 근위부가 전습(伝習)했을 것입니다. 헤이안 시대로 접어들어 '대가소(大歌所)'[43]로 명칭이 바뀌었고, 노래뿐만 아니라 반주 음악도 전습하게 되었습니다. 이로 인해 가무가 매우 충실해졌고 또한 발전할 수 있었습니다.

그리고 '내교방(內敎坊)'[44]이라는 여성 악인의 관청이 생겨 여악(女楽)이 왕성해졌습니다. 이들 기관의 성립에 의해 아악료로부터 일본적인 가무의 독립이 빠르게 진행되었습니다. 헤이안 시대로 접어들어 외래음악도 안정이 되자 다시 한 번 궁중의 의식악에 관한 개혁이 실행되었습니다.

닌묘천황 대(833~850)에 이부기(二部伎), 즉 '좌방악'과 '우방악'으로 나누어 정리하게 되었습니다. 이것은 음악뿐만 아니라 정치조직에서도 좌

42 일본어로는 '우타마이도코로'라고 한다.
43 일본어로는 '오우타도코로'라고 한다.
44 일본어로는 '나이쿄보'라고 한다.

대신(左大臣)과 우대신(右大臣)처럼 좌우의 체제를 확립하였던 것입니다.

악기도 여러 종류 중에서 다루기 어려운 것, 사용하지 않는 것, 일본인 감성에 맞지 않는 것은 정리되었습니다.

【악제(楽制)】

대가소(大歌所)　가구라(神楽), 일본가(日本歌)

내교방(內教坊)　여악(女楽)

아악료(雅楽寮)　외래악

　　　　　　　좌방악 – 당악, 임읍악

　　　　　　　우방악 – 고려악, 백제악, 신라악, 발해악

【악기】

30여 종류 중에서 정리하였습니다.

비와(琵琶), 소(箏), 와곤(和琴), 히치리키(篳篥), 류테키(龍笛), 고마부에(高麗笛), 가구라부에(神楽笛), 갓코(鞨鼓), 다이코(太鼓), 쇼코(鉦鼓), 이치노쓰즈미(一ノ鼓), 산노쓰즈미(三ノ鼓), 샤쿠뵤시(笏拍子)

이 악제 개혁으로 인해 아악도 정착해 융성하는 시기를 맞게 되었습니다. 이후 큰 개혁은 없었으며 양식적으로는 지금까지 이어지고 있습니다.

헤이안 시대에는 천황을 비롯한 귀족들이 하나의 교양으로써 아악을 즐기게 되었습니다. 스스로 새로운 곡을 만들기도 하고 연주하기도 하였습니다. 대표적인 인물과 작곡한 곡, 보면 등을 적어보겠습니다.

사가천황(810~823) : 〈조코라쿠(鳥向楽)〉

닌묘천황(833~850) : 간겐의 명인으로 악기의 일대개혁을 단행.

　　　　　　　　〈사이오라쿠(西王楽)〉, 〈조세이라쿠(長生楽)〉, 〈가인
　　　　　　　　라쿠(夏引楽)〉, 〈가세이라쿠(夏井楽)〉

오토노 기요카미(大戸清上) : 후에의 명인. 〈가이세이라쿠(海青楽)〉, 〈주
　　　　　　　　　　　　　스이라쿠(拾翠楽)〉, 〈잇토쿄(壱団嬌)〉, 〈세이
　　　　　　　　　　　　　조라쿠(清上楽)〉, 〈간슈라쿠(感秋楽)〉, 〈조와
　　　　　　　　　　　　　라쿠(承和楽)〉, 〈사보쿠라쿠(左撲楽)〉

요시미네 야스요(良峯安世) : 〈안제이라쿠(安城楽)〉

미나모토노 히로마사(源博雅) : 모든 악기를 다룰 수 있는 천재적 인물.
　　　　　　　　　　　　　〈조게이시(長慶子)〉

미나모토노 마코토(源信) : 소(箏)의 명인. 〈에이류라쿠(永隆楽)〉, 〈조세
　　　　　　　　　　　이라쿠〉(안무)

와니베노 오타마로(和迩大田麿) : 후에의 명인. 아악대륜(雅楽大允). 〈이
　　　　　　　　　　　　　　킨라쿠(溢金楽)〉, 〈슌테이라쿠(春庭楽)〉,
　　　　　　　　　　　　　　〈덴진라쿠(天人楽)〉

후지와라노 사다토시(藤原貞敏) : 비와의 명인. 당에서 비전(祕伝)을 전
　　　　　　　　　　　　　수받음.

오와리노 하마누시(尾張浜主) : 춤과 후에의 명인. 후에는 '일본의 시조'
　　　　　　　　　　　　　로 칭송받고 있음. 〈조주라쿠(長寿楽)〉

세이와천황(清和天皇) : 좌우근위부(左右近衛部)에 악인을 두고 연주를
　　　　　　　　　　시킴.

오노 지제마로(多自然麿) : 오노씨(多氏) 가문의 악조(楽祖). 가무에 뛰어

났음.

사다야스친왕(貞保親王) : 후에의 명인. 『남궁적보(南宮笛譜)』, 『십조기
(十操記)』

우다천황 : 〈호쿠테이라쿠(北庭楽)〉

후지와라노 다다후사(藤原忠房) : 〈고초(胡蝶)〉

와니베노 미치마로(和迩部道麿) : 〈엔기라쿠(延喜楽)〉

무라카미천황(村上天皇) : 비와의 명인.

고시라카와천황(後白河天皇) : 노래의 명인. 『양진비초구전집(梁塵秘抄
口伝集)』

후지와라노 모로나가(藤原師長) : 악서 『삼오요록(三五要録)』, 『인지요록
(仁知要録)』

시라카와천황(白河天皇) : 가구라, 춤.

이치조천황(一条天皇) : 가구라, 사이바라 등을 찬정하고 제례와 교유
(御遊)에 사용함.

미나모토노 마사노부(源雅信) : 칙령으로 『사이바라보(催馬楽譜)』를 편
찬함.

오이시노 미네요시(大石峰吉) : 오히치리키사(大篳篥師)

아악료(雅楽寮)에서 악소(楽所)로

807년, 근위부가 형성되면서 군악과 아악의 관계가 한 층 강화되어 가
기 시작합니다. 고수(鼓水)라는 의장(儀仗)을 위해 고적(鼓笛)을 도입했기

때문입니다.

세이와천황 당시인 조간(貞観) 3년(861)에는 근위부 관인(=악인)이 주악을 담당하게 됩니다. 따라서 이 시기에 근위부의 관인인 악인들을 관리하기 위한 악소가 설치되었던 것 같습니다. 당시 근위부에 소속되어 있던 악인들은 궁중 제례에 참여하는 것은 물론, 무술 향상을 위한 스모(相撲), 승마, 활쏘기 등의 대회에서 그 승패에 따라 진 쪽이 음악을 연주하곤 하였습니다. 종국에는 이것이 이른바 '승부악(勝負楽)'으로 자리를 잡아 승리한 쪽과 폐한 쪽 모두가 악무를 연행하게 되었습니다. 승부악이 곧 아악 연주의 장(場)이 된 것입니다. 문헌 기록을 통해 볼 때, 적어도 950년 경에는 악소의 근간이 만들어진 것으로 보입니다. 공식적인 연주를 담당하는 아악료와는 달리, 악소는 공적 연주에서 귀족들의 사적 음악 연주를 포괄하며 궁중 아악으로 발전하여 갔습니다.

948년 악소 개설

953년 국회(菊会/ 악소, 전상인의 연주 있음)

957년 4월, 후지와라노 모로스케(藤原師輔)의 오십세 축하연에 악소를 청함.

985년 정월, 악소 연주

춤도 좌우로 전문이 나뉘어 고마(狛) 씨가 좌근위부(左近衛部)를 맡고 오노(多) 씨가 우근위부(右近衛部)를 맡아 각각의 지반을 굳혀 나갔습니다.

악소 예(預)[45] - 악소인(楽所人) - 좌무 고마씨

우무 오노씨

악가(楽家)의 탄생

섭관정치(摂関政治)[46]가 시작되면서 근위부의 관인 중에 악무에 능한 사람이 생겨나 귀족의 스승이 되거나 혹은 귀족으로부터 전수받은 '악(楽)'을 세습하며 악인으로서 활약하는 악가(楽家)가 등장하기 시작하였습니다. 본인의 가문인 아베가도 그 중 하나입니다. 악가에 대한 상세한 내용은 '아악을 전승해 온 악가'에서도 다루었기 때문에 그 장을 참조해 주시기 바랍니다.

다시 돌아와서, 이처럼 궁내의 악소가 안정되고 궁중 행사나 신사 및 사원 등의 법회에서 아악의 필요성이 커져감에 따라 동시에 난토(南都) 악소도 발전해 갔습니다. 이때 텐노지 악소는 독자적으로 연주활동을 하고 있었습니다.

마침내 귀족의 시대에서 무사의 시대로 바뀌어 갑니다. 겐페이전투(源平合戦)를 거쳐 미나모토노 요리토모(源頼朝)가 가마쿠라 막부(鎌倉幕府) 시대를 열었습니다. 쓰루가오카하치만구(鶴ヶ岡八幡宮)에 오노 요시카타(多

45　일본어로는 '아즈카리'라고 하는데, 이것은 헤이안 시대 관사(官司), 신사나 절, 장원(園) 등에서 사용되던 관직명.

46　일본어로는 '셋칸'이라고 하며, 섭정(摂政)과 관백(関白)에 의한 정치를 의미한다.

일본 아악의 이해

好方)를 초대하여 미카구라(御神楽)를 전수하도록 아악에도 힘을 기울였습니다. 오노 씨는 이 공덕으로 요리토모로부터 히다노쿠니(飛騨国) 아라키고(荒木郷)[47]의 지두(地頭)[48]를 수여 받았습니다. 이 오노 씨 자손의 무덤이 남아있는데 오늘날까지도 마을 사람들이 신사를 지키고 있다고 합니다.

공가(公家)[49]와 무사의 대립이 점점 격해져 전국 시대가 됩니다. 전란에 휩싸인 이 시기, 악가 또한 남조(南朝, 吉野)와 북조(北朝, 京都)로 형제가 헤어졌는데 이것은 어느 쪽이 이기든 악가가 존속될 수 있도록 하기 위함이었습니다.

그러나 악가의 이러한 노력과는 달리 봉건영주의 대두와 오닌의 난으로 인해 교토의 궁성은 황폐해져 궁중음악이던 아악은 쇠퇴하고 맙니다. 악인도 전쟁으로 죽거나 집과 땅이 전소되어 흩어지게 되었습니다. 이처럼 어려운 시기에 위기감을 느끼고 후세에 아악을 전승하고자 난토(南都)의 고마노 지카자네(狛近真)가 『교훈초』(1233)를, 고마노 도모카즈(狛朝葛)가 『속교훈초(續敎訓抄)』를 저술하였습니다. 교토의 도요하라노 무네아키(豊原統秋)도 『체원초(体源抄)』(1512)를 저술해 악도(楽道)를 전승하고자 하였으며 현재도 중요한 자료로 남아있습니다.

도요토미 히데요시(豊臣秀吉)가 천하를 통일하고 조정에 대한 지원도

47 '히다노쿠니'는 오늘날의 기후현(岐阜県) 북부로, '아라키고'는 오늘날의 다카야마시(高山市) 부근에 해당한다.

48 일본어로 '지토'라고 한다. 가마쿠라(鎌倉), 무로마치(室町) 막부가 장원(莊園)과 공령(公領) 등을 지배하기 위해 만든 직위로, 해당지역에서 조세 징수와 군역(軍役), 수호(守護) 등을 맡아 관리하였다.

49 일본어로는 '구게'라고 한다. 일본 조정에 봉직하던 귀족 및 상급 관인을 총칭한다.

시작되자 아악도 부흥의 조짐이 보이기 시작합니다. 궁중 악인이 쇠퇴하던 중에 시텐노지의 악인은 전란의 영향도 거의 받지 않고 많은 사람들이 착실히 아악을 전승하고 있었습니다.

오기마치천황(正親町天皇, 1517~1593)은 시텐노지의 악인 소노 히로토(薗広遠/쇼), 하야시 히로야스(林廣康/쇼), 도기 가네유키(東儀兼行/히치리키), 도기 가네아키(東儀兼秋/히치리키), 오카 마사타다(岡昌忠/후에)를 고요제이천황(1571~1617)은 난토의 악인 쓰지 지카히로(辻近弘/쇼), 구보 지카사다(窪近定/히치리키), 우에 지카나오(上近直/후에)를 궁중으로 불러 모으고 교토, 나라, 시텐노지의 악인을 통합하여 삼방악소(三方楽所)를 설립하였습니다. 현재 궁내청 악부의 시초라 할 수 있습니다. 난토와 시텐노지의 악인은 각각 신사와 사원의 아악과 궁중 아악을 연주하게 되었습니다.

도요토미 히데요시(豊臣秀吉)는 1588년 취락제(聚楽第)[50]에서 고요제이천황의 행차를 맞아 관현 연주와 악무를 선보였습니다. 아마도 오래간만의 큰 연주로 악인들의 마음도 남달랐을 것입니다. 마지막으로 그 취락제에서의 연주곡을 적어보겠습니다. 히데요시 이후 아악의 변천은 「중세의 아악장」을 참조해 주시기 바랍니다.

◎ 1588년 4월 14일 : 간겐 〈고쇼라쿠(五常楽)〉, 〈덕시(德是)〉, 〈갓칸엔(合歡塩)〉

　　　　17일 : 부가쿠 〈만자이라쿠(万歳楽)〉, 〈다이헤이라쿠(太

50　일본어로는 '주라쿠테이' 또는 '주라쿠다이'라고 한다. 도요토미 히데요시가 현재의 교토시(京都市)에 지은 대저택 겸 정무를 보던 청사.

　　　　　　　　　　　일본 아악의 이해

平楽)〉, 〈료오(陵王)〉, 〈사이소로(採桑老)〉, 〈겐조라쿠(還城楽)〉, 〈엔기라쿠(延喜楽)〉, 〈고마보코(狛桙)〉, 〈나소리(納曾利)〉, 〈고토리소(古鳥蘇)〉, 〈바토(拔頭)〉

헤이안(平安) 가요(歌謠)

외래악의 유입이 안정되자 일본 고래의 가요도 점차 세련되어 갔습니다. 노래의 반주에 류테키, 히치리키, 쇼가 사용되고 비와, 소를 사용하는 곡도 만들어졌습니다. 이와 같이 외래악기를 일본 가요에 사용한 천재 명인이 배출되었습니다. 이하에서는 오늘날에도 연주되고 있는 가요를 설명해 보겠습니다.

가구라우타(神楽歌)

궁중의 내시소(內侍所) 미카구라(御神楽) 의식에서 부릅니다. 다른 가요의 기본이 되고 있는 것입니다. 궁중 의식에서 자세히 설명하겠습니다.

사이바라(催馬楽)

나라에서 헤이안 시대 초기에 걸쳐 각지의 유행가, 연공(年貢)[51]을 수도로 옮기는 도중에 퍼져나가기 시작하였습니다. 당시 귀족들 사이에서는 그것을 아악풍으로 편곡해 궁중음악으로 연주하는 것이 유행하

51 봉건 시대에 농민들로부터 거둬들인 조세.

였는데, 처음으로 사이바라를 선정한 사람은 오우미노 미후네(淡海三船, 722~785)와 오노 지제마로(多自然麿, ?~886)라고 합니다.

사이바라는 아악의 음계에 따라 여(呂)와 율(律)로 나뉩니다. 아베 가문에 전하는 미나모토노 아리토시(源有俊)의 사본 「사이바라약보(催馬樂略譜)」(원본1449)에서 곡명을 찾아보았습니다.

여(呂) 고보시(五拍子) 13수(首)

『아나타우토(安名尊)』, 「아라타시키토시(新年)」, 「우메가에(梅枝)」, 「고노토노노모노(此殿者)」, 「고노토노노니시(此殿西)」, 「고노토노노오쿠(此殿奥)」, 「다카야마(鷹山)」, 「야마시로(山城)」, 「마가네후쿠(真金吹)」, 「사쿠라비토(桜人)」, 「기노쿠니(紀伊国)」, 「이모토아레(妹与我)」, 「스즈카가와(鈴鹿川)」

여(呂) 산도뵤시(三度拍子) 14수

『미마사카(美作)』, 「후지우노(藤生野)」, 『무시로타(席田)』, 「와이헤(我家)」, 「아오노마(青馬)」, 「아사미도리(浅緑)」, 「이모가카도(妹之門)」, 「아게마키(總角)」, 「모토시게키(本滋)」, 「난바노우미(難波海)」

「마유토지메(眉刀自女)」, 『다나카노이도(田中井戸)』, 「사카타우베(酒飲)」, 『다카야마(鷹山)』

율(律) 고보시 5수

「아오야기(青柳)」, 『이세노우미(伊勢海)』, 「하시리이(走井)」, 「아스카이(飛鳥井)」, 「니와니오우루(庭生)」

일본 아악의 이해

율 산도뵤시 11수

『고로모가에(更衣)』, 「이카니센(何為)」, 「아사무즈(浅水)」, 「와가카도니
(我門尓)」, 『오세리(大芹)』, 「오미지(逢路)」, 「미치노쿠치(道口)」, 「사시쿠시(刺
櫛)」, 「다카노코(鷹子)」, 「오지(大路)」, 「와가카도오(我門乎)」

이 외에도 더 있으며 『겐지이야기(源氏物語)』의 무라사키시키부(紫式部)
는 권(卷) 명으로 '우메가에(梅枝)', '아게마키(総角)' 등을 사용하고 있습니
다. 또한 천황 즉위 때의 유키(悠紀), 스키(主基)의 후조쿠우타(風俗歌)로 사
용되었던 곡도 있습니다. 『』표시를 한 곡이 현재 연주되는 곡입니다. 노래
의 반주 악기로는 샤쿠뵤시(笏拍子), 비와(琵琶), 소(箏), 쇼(笙), 히치리키(篳
篥), 후에(笛)가 사용됩니다. 옛날에는 와곤(和琴)도 사용하였습니다. 이치
조천황(一條天皇) 당시 가장 번성했다고 합니다. 두 유파가 생겼습니다.[52]

미나모토씨(源氏) 가문 : 식부경(式部卿)[53] 아쓰미친왕(敦実親王)(우다천황
의 제 8황자)

후지와라씨(藤原氏) 가문 : 미나모토노 히로마사(源博雅)

이후, 전란으로 인해 일시적으로 쇠퇴하였지만 에도(江戸), 쇼와(昭和)

52 헤이안 시대 말기에는 전문 악인들과는 별개로 준가업(準家業)으로서 아악의 특정 악기나
 혹은 종목을 전승하는 귀족이 등장하기 시작하였다. 대표적인 것이 미나모토씨 가문과
 후지이씨 가문이었다.
53 국가의 의식 등을 담당하던 식부성(式部省)의 장관이다. 일반적으로는 친왕(親王)이 임명
 되었다.

시대로 접어들면서 다시 부흥하게 됩니다. 사이바라는 고래의 아악 간겐 곡목에 삽입된 예술적 가곡으로, 제례 의식과는 관계없이 연주되었습니다.

로에이(朗詠)

한시에 선율을 붙여 부릅니다. 헤이안 시대 중기부터 성행하기 시작해 210수가 넘게 있었으나, 현재 부르고 있는 것은 15수에 불과합니다. 사이바라처럼 간겐 곡목에 삽입되어 순수 음악으로 연주되고 있습니다.[54]

「가신(嘉辰)」, 「덕시(德是)」, 「동안(東岸)」, 「지냉(池冷)」, 「효양왕(晩梁王)」, 「홍엽(紅葉)」, 「춘과(春過)」, 「이성(二星)」, 「신풍(新豊)」, 「송근(松根)」, 「구하(九夏)」, 「일성(一声)」, 「태산(泰山)」, 「화상원(花上苑)」, 「십방(十方)」

반주는 쇼, 히치리키, 후에로 합니다. 1구(句), 2구, 3구로 나누어져 있습니다. 후지와라노 긴토(藤原公任)의 『화한 로에이집(和漢朗詠集)』이 유명합니다. 아야노코지씨(綾小路氏) 가문, 지묘인(持明院) 등이 전승해 왔으나 쇠퇴하였고, 메이지 시대에 들어 다시 부흥되었습니다.

아즈마아소비(東遊)

아즈마노쿠니(東国)[55]의 후조쿠우타(風俗歌)와 춤을 모은 것입니다. 안

54 로에이(朗詠)는 한시로 내용의 이해 및 가독성을 위해, 제목을 한자음으로 표기하였다.
55 오늘날의 시즈오카현(静岡県)에서 히라노(平野) 일대와 고신지방(甲信地方)을 가리킨다.

일본 아악의 이해

칸천황(安閑天皇) 대에 스루가노쿠니(駿河の国)[56]의 우토하마(宇土浜, 三保의 松原 해안)에 선녀가 내려와 춤추는 모습을 보고 만들었다고 합니다. 전체는 이치우타니우타(一歌二歌), 스루가우타(駿河歌), 모토메코우타(求子歌), 오히레우타(大比礼歌) 네 곡으로 구성된 가무입니다. 고마초시(狛調子)[57], 고와다시(音出)[58], 가타오로시(加太於呂志)[59] 등, 후에와 히치리키만의 합주도 있습니다. 춤은 6인 또는 4인이 스루가마이(駿河舞)와 모토메고마이(求子舞) 두 곡을 춥니다. 모두 서서 연주하기 때문에 고토모치(琴持)라고 하는 두 명의 스텝이 와곤을 들고 있어야만 합니다. 아즈마아소비는 궁중 행사는 물론, 가모(加茂), 이와시미즈(石清水), 기온(祇園) 등 여러 신사에서 성행하여 900년대에는 이미 그 형식이 완성된 것으로 보입니다. 무로마치(室町) 시대에는 잠시 전승이 단절되었으나 에도 때 다시 부흥하였습니다. 고마부에(高麗笛), 히치리키, 와곤, 샤쿠뵤시의 반주가 있습니다.

구메우타(久米歌)

진무천황(神武天皇)이 야마토노쿠니(大和国)를 직접 다스릴 때, 군중의 사기를 진작하기 위해 노래를 직접 만들고 춤은 구메씨(久米氏)에게 명하여 만들었다고 합니다.

56 오늘날의 시즈오카현 중부지방을 가리킨다.

57 소곡(小曲) 중의 하나. 후에(笛), 히치리키(篳篥), 와곤(和琴)으로 연주한다.

58 소곡 중의 하나. 후에, 히치리키로 연주한다.

59 소곡 중의 하나. 후에와 히치리키로 연주한다.

마이리온조(参入音声)[60], 아게뵤시(揚拍子)[61], 마카데온조(退出音声)[62]의 세 부분으로 되어있습니다. 아게뵤시에서 고풍스러운 춤을 춥니다. 후에, 히치리키, 와곤, 샤쿠뵤시의 반주가 있습니다. 무인(舞人)은 4명입니다. 마찬가지로 에도 시대에 재연하였습니다. 메이지 이후는 건국기념일에 풍명전(豊明殿)[63]의 정원에서 연주하였습니다.

오우타(大歌)

고세치노마이(五節舞)에 연주합니다. 전설에 따르면 덴무천황이 요시노노미야(吉野宮)에 행차하여 저녁 무렵 와곤(和琴)을 연주할 때 산에서 여신이 내려와 천황의 와곤에 맞춰 다섯 번 소매를 나부끼며 춤추었다고 합니다. 샤쿠뵤시, 후에, 히치리키, 와곤 반주가 있습니다. 현재도 황실 의식에서 연주되고 있습니다. 예전에는 고세치사다메(五節定)라고 하여 고위 관료의 자녀 중에서 뽑았습니다. 헤이세이(平成, 1989~2019) 당시에는 악부의 자녀가 연행하였습니다. 무희(舞姫)는 5명입니다.

야마토우타(倭歌)

진혼제(鎮魂祭)에서 연주합니다. 먼저 오나오비노우타(大直日の歌)[64]를

60 '마이리온조'란 악인이나 무인(舞人)이 자신의 위치에 자리를 잡을 때 까지 연주하는 음악을 말한다. 아즈마아소비에서는 열을 지어 행진하면서 연주하는 형식을 취한다.

61 아즈마아소비에서 리듬을 조금 빠르게 연주하는 것 내지는 그 부분을 의미한다.

62 무인과 악인이 퇴장할 때 연주하는 음악을 말한다.

63 일본어로는 '호메이덴'이라고 한다.

64 오나오비노우타(大直日歌)와 야마토우타(倭歌)는 이른바 국풍의 가무(国風舞歌)라 불리는 아악의 가곡으로 이 두 곡을 합쳐서 오우타(大和歌) 한 벌이라고 한다.

창하면 이어서 야마토우타(倭歌)를 창하고 야마토마이(倭舞)를 4명이서 춥니다. 반주에는 후에와 히치리키가 사용됩니다. 제사의식에서만 연주됩니다.

여기까지 대표적인 가요를 적어보았습니다.

각기 가요의 내용은 『일본고전문학전집(日本古典文学全集)』에 실려 있으니 흥미 있으신 분은 읽어보시기 바랍니다.

현재 전승되고 있는 가요의 곡명과 가사[65]

가구라우타(神楽歌)의 곡명과 가사

「니와비(庭火)」
먼 산에는 싸라기눈 내리고
가까운 산에는 사철나무에 엉킨 칙넝쿨 붉게 물들었네.[66]

「사카키(榊)」
비쭈기나뭇잎의 향기가 좋아서 가까이 가보니

65 이하의 가사는 연구자에 따라 다양한 의미로 번역되고 있다. 또한 뜻을 알 수 없는 부분도 상당수 있다. 가구라우타 외 가사의 번역은 남성호 박사의 도움이 있었음을 밝혀둔다.

66 [원문]深山には 霞ふるらし 外山なる 真拆の葛色づきにけり　色づきにける

많은 씨족(氏族) 구성원들이 둘러앉아 있네, 둘러앉아 있네[67]

신께서 강림할 제단에 설치된 비쭈기나뭇잎은

신 앞에 무성하구다. 무성하구나[68]

「시즈카라카미(閑韓神)」

미시마(三嶋)에서 생산된 무명천을 어깨에 걸고

우리 가라카미(韓神), 가라(韓)의 신을 모시자, 가라의 신을 모시자[69]

떡갈나뭇잎으로 엮은 쟁반을 손에 들고

우리 가라카미(韓神), 가라(韓)의 신을 모시자, 가라의 신을 모시자[70]

「하야카라카미(早韓神)」

어깨에 걸고, 우리 가라카미

가라(韓)의 신을 부르자, 가라의 신을 부르자[71]

손에 들고, 우리 가라카미

가라(韓)의 신을 부르자, 가라의 신을 부르자[72]

67 [원문]榊葉の 香をかく ばしみ 覚めくれば 八十氏 人ぞ 円居せりける　円居せりける

68 [원문]神垣の 御室の 山の 榊葉は 神のみ 前に 茂り合ひにけり 茂り合ひにけり

69 [원문]三嶋木綿 肩に取り掛け 我れ韓神の 韓招ぎ せんや 韓招ぎ

70 [원문]八葉盤を 手に取り持ちて 我れ韓神の 韓招ぎ せんや 韓招ぎ

71 [원문]肩に取り掛け 我れ韓神の 韓招ぎ せんや 韓招ぎ

72 [원문]手に取り持ちて 我れ韓神の　韓招ぎせんや 韓招ぎ

「고모마쿠라(薦枕)」

누구의 하인인가, 누구의 하인인가

계속해서 올라간다, 망을 내려라, 작은 망을 사용해 올라간다.[73]

「사자나미(篠波)」

잔물결이여 시가(志賀)의 가라사키(唐崎)[74]에서 신에게 바칠

벼를 찧고 있는 여인의 아름다움이여

그 사람도 원해요, 저 사람도 원해요

나를 잘생긴 남자로, 잘나고 멋진 남자로 해주지 않으실래요

갈대 밭 게들은 벼이삭을 쪼는 듯[75]

당신마저도 신부를 얻지 못하고 있는 건가요

집게발을 들어 올렸다 내리고, 내렸다 올리고

팔을 올리네[76]

「센자이(千歲)」

천세, 천세, 천세여, 천년의 천세요

만세, 만세, 만세여, 만대의 만세요[77]

73 [원문]誰が贄人ぞ 鳴つきのぼる 網をぎし 其の贄人ぞ 鳴つきのぼる 網をぎし

74 시가현(滋賀県) 남서부의 지명.

75 소형 게.

76 [원문]篠波や 志賀の唐崎や 御稲つく 女の佳ささや 其れもかも 彼もかも 従姉妹せ の 真従姉妹せに 葦原田の 稲つき蟹のや 己さえ 嫁を得ずとてや 捧げては捧げや 捧げては捧げや 腕挙を

77 [원문]千歳 千歳 千歳や 千年の 千歳や 万歳 万蔵 万歳や 万代の 万歳や

「하야우타(早歌)」

와, 도대체 어디가 쉴만한 곳인가요

와, 저 산모퉁이 너머에서

와, 먼 산의 칡넝쿨

와, 더듬 더듬 넝쿨풀

아, 해오라기의 목을 잡으려는데

와, 너무 길어서 잡을 수가 없네요

와, 나의 발을 밟지 마세요. 뒤에 오는 아이여

와, 내게도 눈은 있어요. 앞서가는 어린아이여[78]

와, 당신이 계곡에서 가면 나는 산등성이에서

와, 당신이 산등성이에서 가면 나는 계곡에서

와, 당신이 이쪽에서 가면 나는 저쪽에서

와, 당신이 저쪽에서 가면 나는 이쪽에서[79]

와, 여자 아이의 재주는

와, 동지섣달 추위에 나무 담을 허물어 땔감으로

와, 찢어진 문이여 덜컹덜컹 문이여[80]

78 [원문] や 何れそも 止まり や 彼の崎 越えて や 深山の 小葛 や 繰れ、繰れ 小葛 や
 鷺の首 取ろむとや いとはた 取ろんど や あかがり踏むな 後なる子 や 吾も
 眼はあり 前なる子

79 [원문] や 谷から行かば 岡から行かむ や 岡から行かば 谷から行かむ や 此から行
 かば 彼から行かむや 彼から行かば 此から行かむ

80 [원문] や 女子の 才は や 霜月師走の 垣こほり や あふり戸や ひばり戸 や ひばり戸
 や あふり戸

212 일본 아악의 이해

「기키리리(吉々利々)」

경사로다 경사로다, 천세에 걸쳐 번영 있으리

백중등(白衆等) 청설신조(聴説晨朝), 청정게(清浄偈)여

새벽별은 새벽별은 벌써 여기에 나와 있네

그런데 어찌하여 오늘밤 달이 여기 떠 있는 걸까요[81]

「도쿠제니코(得銭子)」

아름다운 득선(得選)[82]이 방에 있네요.

신의 표시가 묶인 노송나무 잎을 누가 꺾었을까

성스러운 연인을 누가 취했는가, 아름다운 득선이여

다타라코키히요야, 누가 꺾었는가, 아름다운 득선을[83]

「유우쓰쿠루(木綿作)」

무명을 만들어 시나노 들판에

아침에 찾아가, 아침에 찾아가, 아침에 찾아가

아침에 찾아가, 그대도 신이시죠

굿을 해요, 굿, 굿을 해요, 굿,

81 [원문]吉々利々々 千歳栄 白衆等 聴説晨朝 清浄偈や 明星は 明 星は くはやここな
りや 何しかも 今宵の月は ただここに坐すや 白衆等 聴説晨朝 清浄偈や 明星は 明
星は くはやここなりや 何しかも 今宵の月は ただここに坐すや

82 일본어로는 '도쿠센'이라고 한다. 주로 천황의 식사 시중을 들던 하급 궁녀.

83 [원문]得銭子が閨なる 霜結ふ檜葉を 誰かは手折りし 得銭子や たたらこきひよや 誰
かは手折りし 得銭子や 我こそは見ればや 慨さあみ 手折りて来しかゃ 得銭子や た
たらこきひよや 手折りて来しかや 得銭子や

굿을 해요, 굿, 굿을 해요, 굿[84]

「아사쿠라(朝倉)」

아사쿠라(朝倉)[85]여 흑목(黑木)의 어전에 내가 있자니

내가 있자니 이름을 외치며 지나가는 이가 있네. 누구일까[86]

「소노코마(其駒)」

그 말이 나에게 풀을 달라하네

풀을 뜯어주자, 물을 떠 주자, 풀을 뜯어 주자[87]

구메우타(久米歌) 가사

우다(宇陀)의 높은 곳에 도요새를 잡으려고 덫을 놓고 기다리네

도요새는 걸리지 않고 고래가 걸렸네.

본처가 고기를 원하면 메밀줄기처럼 살점이 없는 것을 잘라 주어라.

후처가 고기를 원하면 속이 꽉 찬 비쭈기나무처럼 크게 떼어주어라.

지금은요, 지금은요, 아아

84 [원문]木綿作る しなの原にや 朝たづね 朝たづね 朝たづねや 朝たづね 汝も神ぞや
 遊べ遊べ 遊べ遊べ 遊べ遊べや

85 후쿠오카현(福岡県) 중부의 지명.

86 [원문]朝倉や 木の丸殿にや 吾が居れば 吾が居れば 名告りをしつつや 行くや誰

87 [원문]其駒ぞや 我に我に 草乞ふ 草は取り飼はん 水は取り 草は取り飼はん

214 일본 아악의 이해

자, 아직도 내 자식, 아직도 내 자식[88]

아즈마아소비(東遊) 가사

「이치우타(一歌)」
하렌나, 손을 준비해, 노래를 준비해, 큰 소리로[89]

「니우타(二歌)」
우리 세코(夫子)[90], 오늘 아침 고토(琴)를
손은 칠현(七絃)의, 팔현(八絃)의 고토(琴)를 고르는 것이지
그대 가케야마(カケ山)의 계수나무여[91]

「스루가우타(駿河歌)」
야, 우토 해변(有渡浜)[92]에 스루가(駿河)[93] 우토 해변에

88 [원문] 字蛇の高城に 鳴わな張る 我が待つや 鳴は障らず いづくはし 鯨障る 前妻が
魚乞はさば 立そばの実の 無げくを こぎしひえね 後妻が魚乞はさば いちさかき実
の 多けくを こきたひえね 今はよ 今はよ ああ しやを 今だにも吾子よ 今だにも吾
子よ

89 [원문]はれんな 手を調へろな 歌調へむな 盛むの音

90 여자가 남편이나 오빠, 남동생 등을 정답게 부르는 말.

91 [원문]我が夫子が 今朝のことては 七絃の八舷の琴を 調べたることや なをかけや天
のかつの木や

92 오늘날의 시즈오카현(静岡県) 중부에 펼쳐진 해변.

93 옛 지명. 오늘날의 시즈오카현에 위치함.

밀여오는 파도, 나물캐는 아가씨의 노래 소리 좋구나

노래 소리 좋구나, 나물캐는 아가씨 노래 소리 좋구나

그럼 이제 자야지. 나물캐는 아가씨 노래 소리 좋구나[94]

「모토메코우타(求子歌)」

지하야후루(千早ふる)[95] 신(神) 앞에 작은 소나무(姫小松)[96]

아와레렌 레렌야레렌야

레렌야렌, 아아 작은 소나무[97]

「오비레우타(大此職歌)」

크고 작은 산들, 멀리서 보는 것보다 가까이서 보니 훨씬 아름답도다[98]

야마토우타(大和歌) 가사

「오나오히우타(大直日歌)」

새해의 시작을 맞이해 이렇게

94 [원문]宇渡浜に 駿河なる 宇渡浜に 打ち寄する波は 七種の妹 言こそ佳し 言こそ佳
し 七種の妹は 言こそ佳し 逢へる時 いささはねなんや 七種の妹 言こそ佳し

95 '千早ふる'는 뒤에 오는 '神'에 걸리는 수식어.

96 '姫小松'는 섬잣나무로 번역되기도 한다.

97 [원문]千早ふる 神の御前の 姫小松 あはれれん れれんやれれんや れれんやれん あ
はれの姫小松

98 [원문]大此膽や 小此麓の山速や 寄りてこそ

천세의 즐거움을 쌓아갑시다⁹⁹

「야마토우타(倭歌)」
궁인(宮人)의 허리춤에 꽂은 비쭈기나뭇잎을
내가 손에 들고 만대(万代)로 이어졌네¹⁰⁰

「오우타(大歌)」
그 당옥(唐玉)을 소녀가
소녀답게 당옥을
소매로 감싸서 소녀답게¹⁰¹

사이바라(催馬楽) 가사

「이세노우미(伊勢の海)」
이세(伊勢)의 바다, 깨끗한 물, 물이 들어오고 나가는 사이에
모자반을 따세, 조개를 주우세,
구슬을 주우세¹⁰²

99 [원문]新しき 年の始に かくしてそ 千歳を兼ねて 楽しきをつめ
100 [원문]宮人の腰に挿したる 榊葉を 我れ取り持ちて 万代や経む
101 [원문] その唐玉を 少女ども 少女さびすも 唐玉を 袂にまきて 少女さびすも
102 [원문]伊勢の海の 清き渚に 潮間に 神馬藻や摘まむ 貝や拾はむ 玉や拾はむ

「고로모가에(更衣)」[103]

옷을 갈아입으세, 그대들의 옷을, 나의 옷은

조릿대 들판에(篠原) 핀 싸리나무 꽃잎으로 수놓아, 그대들의 옷[104]

「아나토토(安名尊)」

아아 귀하다, 오늘의 귀중함이여, 옛날에도 하레

옛날에도 이랬을까, 오늘의 귀중함

아아 참으로 경사롭네, 오늘의 귀중함이여[105]

「야마시로(山城)」[106]

야마시로(山城)의 고마(狛) 지역 [107] 주변의 참외(瓜)[108] 농사

나요야, 라이시나야, 사이시나야[109]

참외 농사, 참외 농사, 하레

참외 농사꾼이 내가 필요하다고 하네요, 어찌할까요.

103 '更衣'는 히라가나 표기 상 '고로모가헤(ころもかへ)'이다. 그러나 읽을 때에는 보통 '고로
모가에'로 읽는다. 본서는 '고로모가에'로 표기하였다.

104 [원문]衣がへ せんや しゃ公達 我が衣は 野原篠原 萩の花摺や しゃ公達や

105 [원문]あな尊と 今日の尊とさや 昔もはれ 昔も 如斯や有りけん 今日の尊さ 問 あは
れ そこ佳しや 今日の尊さ

106 옛 지명으로 '山背'로 쓰기도 한다. 오늘날의 교토부(京都符) 소라쿠군(相楽郡)에 해당하는
데, 이곳은 고구려계 도래인들의 집단 거주지였다고 한다.

107 고구려계 성씨이다.

108 일본어의 '瓜'는 오이나 참외 등 박과 식물을 총칭하는 말이다.

109 일종의 후렴구로 '라이시'와 '사이시'는 의미불명이다.

나요야 라이시나야, 사이시나야

어찌할까요, 어찌할까요 하레

어찌할까요, 정말 잘 될까요

참외가 잘 익을 때까지

라이시나야, 사이시나야

참외가 익을 때, 참외가 잘 익을 때까지[110]

「무시로타(席田)」[111]

왕골밭, 왕골밭이 있는 이토누키가와(伊津貫河)[112]에 살고 있는 학

살고 있는 학, 살고 있는 학처럼, 천세를 누리며 춤을 추세

천세를 누리는 춤을 추세[113]

「미노야마(美濃山)」[114]

미노의 산에 무성하게 자란

110 [원문]山城の狛の渡の瓜作 なよや らいしなや さいしなや 瓜作 瓜作 はれ 瓜作 我
 を欲しと言ふ 如何にせむ なよや らいしなや さいしなや 如何にせむ 如何にせむ
 はれ 如何にせむ なりやしなまし 瓜立つ迄にや らいしなや さいしなや 瓜立つ間
 瓜立つ迄に

111 오늘날의 기후현(岐阜県)으로, 옛 미노노쿠니(美濃国)의 일부 지방.

112 기후현을 흐르는 강으로 지금은 '糸貫川'로 표기한다.

113 [원문]席田のや 席田の 伊津貫河にや 佳む鶴 佳む鶴のや 佳む鶴の 千歳を予ねてぞ
 遊びあへる 万世を予ねてぞ 遊びあへる

114 옛 미노노쿠니(美濃国)의 산으로 이해됨.

떡깔나무, 풍요롭게 만나는 것이 즐겁도다. 만나는 것이 즐겁도다¹¹⁵

「미마사카(美作)」¹¹⁶

미마사카의 구메(久米) 지역에 있는 사라야마(佐良山)¹¹⁷

사라사라니 야요야, 사라사라니 야요야, 사라사라니

나의 이름, 나의 이름을 발설하지 마세요, 만대까지, 만대까지나¹¹⁸

「다나카의 우물(田中井戸)」¹¹⁹

다나카의 우물에 빛나는 물옥잠

귀여운 소녀여 다타리나리¹²⁰ 샘물가의 귀여운 소녀여¹²¹

「오세리(大芹)」

큰 미나리(大芹)¹²²는 나라에서 금지, 작은 미나리는 데쳐도 맛있지요.

이것이야 이것

115 [원문]美濃山に しんじに生ひたる 玉柏 豊明に 会ふが楽しさや 会ふが楽しさや

116 옛날의 '미마사카노쿠니(美作国)'로 오늘날의 오카야마현(岡山県) 북부지방이다.

117 '구메'와 '사라야마'는 모두 옛 지명.

118 [원문]美作や 久米の 久米の佐良山 さらさらに なよや さらさらに なよや さらさら
 に 我が名 我が名は立てじ 万代までにや 万代までにや

119 '다나카(田中)'는 천황이 일시 머물렀던 임시궁이었다고 한다.

120 일종의 추임새로 의미는 불명이다.

121 [원문]田中の井戸に 光れる田水葱 摘め摘め吾子女 たたりらり 田中の小吾子女

122 일본어로는 '오제리'라고 한다. 본서에서는 '큰 미나리'로 변역하였으나 '大芹'는 원래 한
 반도를 통해 일본에 전래된 '쌍육(双六)'을 의미한다. 일본에서는 나라, 헤이안 시대에 크
 게 유행하였다.

일본 아악의 이해

나무로 만든 큰 쟁반, 유자나무 쟁반, 벌레먹은 통, 코뿔소의 뿔로 만
든 주사위, 주사위판의 양면에 떠 있네

금색 쟁반 5,6이 뒤집힌 1,2가 된 주사위여 4,3의 주사위여[123]

「니시데라(西寺)」

니시데라의 늙은 쥐, 어린 쥐, 옷을 갉았네, 가사(袈裟)를 갉았네

가사를 갉았네, 법사(法師)에게 고하자, 스승에게 고하자, 법사에게 고
하자, 스승에게 고하자[124]

로에이(朗詠) 가사

「가신(嘉辰)」[125]

길일(吉日), 길월(吉月) 기쁨은 한이 없어라

만세 천추 즐거움은 아직도 한창이구나[126]

123 [원문]大芹は 国の禁物 小芹こそ ゆでてうまし これやての 前盤三たの木 ゆしの木
の盤 むしかめの筒 犀角の賽 小賽投賽 両面 かすめうけたる 切りとほし 金はめ盤
木 五六がえし 一六の賽や四三賽や

124 [원문]西寺の 老鼠 若鼠 御裳喰むつ 袈裟喰むつ 袈裟喰むつ 法師に申さむ 師に申せ
法師に申さむ 師に申せ

125 일본어 또한 '가신'이라 읽는다.

126 [원문 및 저자]嘉辰令月歡無極 万歳千秋楽未央 (謝偓)

「춘과(春過)」[127]

봄을 지나 여름이 한창이다.

원사도(袁司徒)[128] 집의 설로(雪路) 나오지 않고

아침에는 남, 저녁에는 북

정대위(鄭太尉)[129]의 산골바람 사람들에게 전해졌네[130]

「홍엽(紅葉)」[131]

단풍(紅葉) 또 단풍, 연봉(連峰)[132]의 남천심(嵐浅深)[133]

127 일본어로는 '하루스키'라고 읽는다.

128 '司徒'는 중국 주나라 때의 관직 중 하나. '원사도'란 '원안와설(袁安臥雪)'의 원안을 지칭
한다. 원안이 벼슬길에 나가기 전이었다. 어느 해 겨울, 큰 눈이 내려서 낙양령(洛陽令)이
백성들을 살펴보기 위한 길을 나섰다. 각 집마다 사람들이 나와 쌓인 눈을 쓸고 있었으나
원안의 집만이 눈이 그대로 있었다. 집안에는 원안이 누워있었다. 이유를 물으니 원안은
눈이 오랫동안 많이 내리면 사람들이 추위에 굶어 죽기 쉽다. 그럴 때 어떻게 밖에 나가서
다른 사람들을 귀찮게 할 수 있겠느냐라고 답하였다. 그의 인품에 감명을 받은 낙양령은
그를 천거해 원안은 벼슬에 나가게 되었고, 벼슬은 마침내 사공(司空)에 이르렀다고 한다.

129 『우지습유이야기(宇治拾遺物語)』(卷第十二)에 나오는 고사이다. 정대위라는 사람이 있었는
데, 효심이 깊어 부모를 잘 공양하였다. 하늘도 감동해 그가 배를 띄우면 아침에는 남풍이
밤에는 북풍이 불어 그를 도왔다. 그의 소문이 임금에게도 전해져 그는 대신(大臣)이 되었
다고 한다.

130 [원문 및 저자]春過ぎ夏闌けぬ 袁司徒が家の雪路 達しぬべし 朝には南 暮には北 鄭
太尉が渓の風人に知られたり (菅三品)

131 일본어로는 '고요'라고 읽는다.

132 연이은 봉우리.

133 '폭풍'이나 혹은 '푸르스름하고 흐릿한 산기운'으로 번역되기도 한다.

노화(盧花)[134] 또 노화, 사안(斜岸)[135]의 설원근(雪遠近)[136]

「덕시(德是)」[137]

덕(德)은 이것 북신(北辰)[138], 춘엽(椿葉) 그림자 다시 봄을 맞이하고[139]

존귀함은 한층 남면(南面)[140], 송화(松花)의 색 열 번 변하네.[141]

「동안(東岸)」[142]

동안(東岸) 서안(西岸)의 버드나무, 느리고 빠름은 같지 않고

남지(南枝) 북지(北枝)의 매화(梅), 피고지고는 이미 다르구나[143]

「지냉(池冷)」[144]

연못의 차가운 물, 삼복의 여름을 잊게 하고

134 갈대꽃.

135 비스듬한 언덕.

136 紅葉また紅葉 連峰の嵐浅深 盧花また盧花 斜岸の雪遠近 (源有済)

137 일본어로는 '도쿠와코레'라고 읽는다.

138 북극성.

139 전하는 바에 의하면 춘엽(椿葉)은 8000년을 주기로 봄을 맞이하고 송화(松花)는 1000년에 1번 꽃을 피운다고 한다. 천황의 덕을 빌고 만수를 기원하는 구.

140 군주가 앉는 자리.

141 [원문 및 저자]德是北辰 椿葉の影再び改まり 尊はなほ南面 松花の色十廻り

142 일본어로는 '도간'이라고 읽는다.

143 [원문 및 저자]東岸西岸の柳 遅速く同じからず 南枝北枝の梅 開落己にことなり (慶保胤) 봄의 도래를 축하하는 노래이다.

144 일본어로는 '이케스즈시'라고 읽는다.

소나무 높은 바람 소리, 가을을 싣고 오네[145]

「효양왕(曉梁王)」[146]

새벽녘 양왕(梁王)[147]의 동산에 있으니 눈은 군산(群山)에 가득하고

밤 강공(庚公)[148]이 누락에 오르니 달빛 천리에 비추네[149]

「이성(二星)」[150]

견우와 직녀성이 마침내 만나, 아직 헤어져 있을 때의 쓸쓸함도 나누지 못했건만

벌써 날은 밝으려 하니 청량한 바람 재촉하듯 불어오는 소리에 놀라네[151]

「신풍(新豊)」[152]

신풍(新豊) 주(酒)의 색은 앵무배(鸚鵡盃) 속에 청냉하고

145 [원문 및 저자]池冷しくしては 水三伏の夏なし 松高くしては 風一声の秋あり (源 英明)

146 일본어로는 '아카쓰키료오'라고 읽는다.

147 양(梁)나라의 효왕.

148 중국의 경량(庚亮)

149 [원문 및 저자]曉梁王の薗にいれば 雪郡山に満り 夜庚公が棲に登れば 月千里に明らかなり (謝觀)

150 일본어로는 '지세이'라고 읽는다.

151 [원문 및 저자]二星適たま逢り 未だ別緒依々の恨を紋べざるに 五夜将に明けなむとす 頻に涼風嘱々の声に驚く (美材)

152 일본어로는 '신포'라고 읽는다.

일본 아악의 이해

장악(長楽)의 노래 소리는 봉황관(鳳凰管) 속에 유열(幽咽)[153]하네[154]

「송근(松根)」[155]

소나무 뿌리에 기대어 허리를 미니, 천년의 소나무 싹 손에 가득하네[156]

매화가지 꺾어 머리에 꽂으니, 2월의 눈이 옷에 떨어지네[157]

「구하(九夏)」[158]

구하삼복(九夏三伏)[159]의 서월(暑月)에 죽착오(竹錯午)의 바람을 품고

눈 내리는 겨울 차가운 아침에 송군자(松君子)의 덕을 발하네[160]

「일성(一声)」[161]

일성(一声)의 봉관(鳳管)[162], 추진령(秋秦嶺)의 눈을 놀라게 하고

153 그윽한 울림.

154 [원문 및 저자]新豊の酒の色は 熟鵡盃の中に清冷たり 長楽の歌の声は鳳風管の裏に
 幽咽す (公乗億)

155 일본어로는 '쇼콘'이라고 읽는다.

156 정월 때 소나무에 허리를 밀어 부비며 건강을 기원하는 풍습에서 나온 싯구.

157 [원문 저자]松根に傍て腰をすれば 千年の翠にみてり 梅花を折頭に挿はさめば 二月
 の雪 衣に落 (橘 在列)

158 일본어로는 '규카'라고 읽는다.

159 가장 더운 시기를 의미 함.

160 [원문 및 저자]九夏三伏の暑月 竹錯午の風を含み 玄冬素雪の寒朝に 松君子の徳を
 彰す (源順)

161 일본어로는 '잇세이'라고 읽는다.

162 아악기 쇼(笙)를 의미함.

수박(数拍)의 예상(霓裳)¹⁶³은 효후산(曉猴山)의 달을 보내네¹⁶⁴

「태산(泰山)」¹⁶⁵

태산(泰山)은 토양을 양보하지 않는 덕에 그 높이를 세우고,

하해(河海)는 세류(細流)를 마다하지 않은 덕에 그 깊이를 이루네.¹⁶⁶

「화상원(花上苑)」¹⁶⁷

꽃핀 상원(上苑)¹⁶⁸은 화사하여 꽃가마는 대로(大路)에 먼지를 일으키고

원숭이 공산(空山)¹⁶⁹에 외치는 사월(斜月)¹⁷⁰ 천암(千巖)의 길을 닦네¹⁷¹

163 무지개와 같이 아름다운 치마. 예상우의(霓裳羽衣) 무인의 춤이 새벽까지 관객을 미료한다
 는 의미.

164 [원문 및 저자]一声の鳳管は 秋秦嶺の雲を驚かす 敷拍の寛 裳は 曉候山の月を送る
 (公乗億)

165 일본어로는 '다이잔'이라고 읽는다.

166 [원문 및 저자]泰山は土壊を譲ず 故に能其高きことを成す 河海は細流を厭はず 故
 によく其深きことを成す (漢書)

167 일본어는 '하나조엔'이라고 읽는다.

168 상원은 한나라 무제(武帝)가 장안에 만든 상림원(上林院)을 지칭함.

169 사람이 없는 쓸쓸한 산.

170 서쪽 하늘의 기울어진 달.

171 [원문 및 저자] 花上苑に明なり 軽軒九陌の塵に馳せ 猿空山に叫ぶ 斜月千巖の 路を
 瑩く (閑賦)

일본 아악의 이해

「십방(十方)」[172]

십방불토(十方仏土)[173] 중에서는 서방정토를 소망으로 한다.

구품연대(九品蓮台)[174] 사이에서는 하품(下品)[175]이라 하더라도 족하다[176]

이상 현재 전승되고 있는 곡만 적어보았습니다.

근세의 아악

도요토미 히데요시(豊臣秀吉)의 천하통일 후, 모모야마(桃山) 문화가 꽃을 피웠습니다. 히데요시 사후 세키가하라(関ヶ原) 전투에서 승리한 도쿠카와 이에야스(徳川家康)는 에도막부(江戸幕府)를 열었습니다.(1603) 1615년, 오사카 전투(大坂の陣)[177] 이후, 이에야스가 니조조(二条城)에서 금중병공가제법도(禁中並公家諸法度)[178]와 무가제법도(武家諸法度)[179]를 제정하였습니

172 일본어로는 '짓포'라고 읽는다.

173 십방 무량무변(無量無辺)에 존재하는 제불(諸仏)의 정토(浄土).

174 극락정토에 있다는 연대(蓮台).

175 극락정토를 상·중·하의 셋으로 나눈 것 중 가장 밑의 정토.

176 [원문 및 저자] 十方仏土の中は 西方を以て望とす 九品蓮墓の間には 下品といふとも 足んぬべし (保胤)

177 에도막부와 도요토미 히데요시 측 사이의 전투.

178 공가제법도(公家諸法度)라고도 한다. 1615년 에도막부에 의해 제정된 법령으로 총 17개 조항에 달하며, 이른바 무가(武家)의 권위를 확립한 기본법이라 할 수 있다.

179 에도막부가 무가(武家)를 통제하기 위해 제정한 법령으로, 1615년 도쿠가와 이에야스의 명에 의해 2대 장군(将軍, 쇼군) 도쿠가와 히데타다(徳川秀忠) 때에 처음으로 13개조(箇条)가

다. 당시 이에야스는 〈고토쿠라쿠(胡徳楽)〉 등, 부가쿠를 즐겼으며 '당나라에서 전해온 것이나 매우 훌륭한 것이니 소중히 여겨야 한다'고 느껴 악령(楽領)[180]을 만들자는 이야기가 나왔습니다. 그래서 악소에서 소사대(所司代)[181]인 이타쿠라 시게무네(板倉重宗)[182]에게 진언하였으나 직후, 이에야스가 타계하여 이에미쓰(家光)에게 청원서를 제출하였습니다. 1626년 9월, 니조조에 고미즈노오천황(後水尾天皇)이 행차하였을 때 간겐이 연주되었습니다.

〈만자이라쿠(万歳楽)〉, 〈린가(林歌)〉, 〈덕시(德是)〉, 〈다이헤이라쿠 규(太平楽急)〉, 〈야한라쿠(夜半楽)〉, 〈가신(嘉辰)〉, 〈게토쿠(慶徳)〉

이때 사이바라 〈이세노우미(伊勢海)〉가 다시 연주되었습니다.

1618년 6월 5일, 에도조(江戸城) 니시노마루(西の丸)에서 부가쿠가 연주되었습니다. 이는 닛코(日光)에 도쇼구(東照宮)가 건립되어 제사 때에는 교토에서 삼방악소의 악인이 초대되어 아악을 연주하였는데, 귀성길에 에도조(江戸城)에서도 연주를 한 것입니다.

발포되었다. 그 후 필요에 따라 개정이 이루어졌는데, 각 지역에 있는 성(城)의 수축(修築)이나 혼인(婚姻), 참근교대(参勤交代) 등에 관한 내용이 포함되어 있다.

180 악인들에게 녹을 지급하기 위해 마련된 영지(領地).

181 무로마치막부(室町幕府)의 직명 중 하나로 당시에는 사무를 주로 다루었으나, 에도 시대에는 교토(京都)의 치안과 정무를 담당하였다. 일본어로는 '쇼시다이'라고 한다.

182 에도 전기의 교토 소사대이면서 시모사노쿠니(下総国, 현재 千葉県北部) 세키야도번(関宿藩)의 번주(藩主).

〈엔부(振鉾)〉, 〈아즈마아소비(東遊)〉, 〈아마니노마이(安摩二舞)〉, 〈가덴(賀殿)〉, 〈다이헤이라쿠(太平楽)〉, 〈바토(拔頭)〉, 〈기슌라쿠(喜春楽)〉, 〈산주(散手)〉, 〈엔기라쿠(延喜楽)〉, 〈고토리소(古鳥蘇)〉, 〈사이소로(採桑老)〉, 〈린가(林歌)〉, 〈신마카(新靺鞨)〉, 〈핫센(八仙)〉, 〈기토쿠(貴徳)〉

이에미쓰를 비롯해 많은 대명(大名)[183]들이 관람했다고 합니다. 1636년 4월 10일, 도쇼구(東照宮)가 완성되어 막부에서 여러 부가쿠 의상과 가면을 봉납하였습니다. 현재 전승되고 있는 모든 부가쿠가 그때 새로 만들어졌습니다. 막부의 힘을 짐작해볼 수 있습니다.

1637년 이에야스의 명령에 따라 닛코 도쇼구에 악직(楽職)을 두게 되었습니다. 덴카이소조(天海僧正)[184]와 사원의 신자 등 20명이 정해졌습니다.

지도는 난토(南都)의 악인 쓰지 지카모토(辻近元, 伯耆守), 구보 지카미쓰(久保近光, 丹後守), 우에 지카야스(上近康, 左衛門尉) 3명이 맡게 되었습니다. 이때부터 제례 음악은 닛코의 악인이 연주하게 되었습니다.

아악을 지도한 쓰지 지카모토(辻近元, 1602~1681)의 부친 쓰지 지카히로(辻近弘, 1570~1635)는 조각 실력이 뛰어나 이에미쓰(家光)의 명으로 고요제이천황 친필의 양명문(陽明門)[185] 현판을 조각하였습니다. 지카모토와 동행

183 일본어로는 '다이묘(大名)'라고 한다. 에도 시대에 1만석(万石) 이상의 명전(名田)을 소유하며 장군(将軍)에게 신하로서 복속한 무가를 지칭한다.

184 1536~1643. 천태종의 승려. 도쿠가와 이에야스의 측근으로 에도막부 초기의 조정정책 및 종교정책에 깊이 관여하였다.

185 일본어로는 '요메이몬'이라고 한다.

해 닛코에 내려가 완성하였다고 합니다. 그 후, 성에 들어갔을 때 직접 뵙고 인사도 받았습니다. 또한 1665년에는 지카모토가 악령(楽領) 건을 막부에 청원하였습니다.

지카모토의 묘는 교토 아타고(愛宕)의 햐쿠만벤초토쿠잔(百万遍長德山) 지온지(知恩寺)에 있습니다. 지카모토의 7대손인 쓰지 노리요시(辻則是)는 1844년 아악을 지도하기 위해 닛코에 내려갔다가 거기서 세상을 떠 닛코 이타히키초(板挽町)의 조코지(浄光寺)에 묻혔습니다.

【1642년, 모미지야마(紅葉山) 악인】

에도막부는 에도조 내 모미지야마에 있는 이에야스 묘의 제례를 위해 삼방악소에 청하여 악인 몇 명이 에도로 내려가 상주하게 되었습니다. 에도에 상주한 악인은 교토 쪽의 야마노이 가게아키(山井景明), 오노 다다아키(多忠明), 덴노지 쪽의 도기 가네나가(東儀兼長), 도기 스에하루(東儀季治), 난토 쪽의 구보 미쓰나리(久保光成), 우에 지카야스(上近康), 이노우에 주지(井上秀次)로 총 7명입니다. 이 일로 인해 '모미지야마 악인(紅葉山楽人)'이라 불리게 되었습니다.

1648년 4월 17일 도쿠가와 이에야스의 33번째 신기(神忌)[186]가 닛코 도쇼구에서 열렸습니다.

186 신으로 모시는 이의 기일에 지내는 제사로, 일명 신기제라고도 한다.

◎ 1648년 4월 17일, 이에야스공, 제33회 신기 부가쿠 법회

좌	우
〈엔부〉 좌우 한 명씩	
〈가덴〉 6명	〈고토리소(古鳥蘇)〉 4명
〈다이헤이라쿠〉 4명	〈조보라쿠(長保楽)〉 4명
〈료오(陵王)〉 1명	〈나소리(納曾利)〉 2명
〈만자이라쿠〉 6명	〈소리코(蘇利古)〉 4명
〈아즈마아소비〉 5명	〈지큐(地久)〉 6명
〈사이소로〉 1명	〈고초(胡蝶)〉 4명
〈다규라쿠(打球楽)〉 4명	〈도텐라쿠(登天楽)〉 6명
〈간슈(甘州)〉 4명	〈겐조라쿠(還城楽)〉 1명
〈가료빈(迦陵頻)〉 4명	〈신마카〉 4명
〈도리카(桃李花)〉 6명	〈고마보코〉 4명
〈바토〉 1명	〈린가〉 4명

위의 기록을 통해 삼방악소가 부가쿠를 성대하게 연행하였음을 알 수 있습니다.

◎ 1665년 4월 17일, 도쿠가와 이에야스 제50회 신기

삼방악소 악인 50명, 닛코 사찰 계 악인 등 57명이 참가하여 행도(行道), 부가쿠를 연행하였습니다.

〈엔부〉, 〈다이헤이라쿠〉, 〈료오〉, 〈만자이라쿠〉, 〈산주(散手)〉, 〈고초〉, 〈신마카〉, 〈나소리〉, 〈엔기라쿠〉, 〈기토쿠(貴德)〉, 〈바토〉, 〈겐조라쿠〉

4월19일에는 에도조에서 부가쿠를 연행하였습니다.

〈세이가이하(靑海波)〉, 〈다이소토쿠(退走禿)〉, 〈소고코(蘇合香)〉

모두 40년 만에 연행된 것들입니다. 5월 26일, 장군가(將軍家)로부터 악령(楽領)을 하사받았습니다.

상기한 제50회 신기 때, 악소는 4대 장군 도쿠가와 이에쓰나(德川家綱)를 찾아가 이에야스 당시의 악령(楽領) 이야기를 꺼내 결국 2천석 영지를 하사받았습니다. 다음과 같이 적혀있습니다.

「5월 26일 삼방악소의 악인 50명이 등성(登城)해 노중(老中)[187], 사사봉행(寺社奉行), 고가(高家)[188], 대목부(大目付)[189]와 열석하였는데, 부가쿠의 양도(両道)는 대당(大唐)의 것으로 단절되어서는 안 된다. 일본에서 전승하고

187 일본어로는 '로주'라고 한다. 에도막부의 직명 중 하나로 정무를 총괄하는 상임최고관이다.
188 일본어로는 '고카'라고 한다. 에도막부의 직명 중 하나로 노중(老中)의 지배하에 속했다. 칙사의 대접 및 조정과 관료 관계의 의식전례 등을 관장하였다.
189 일본어로는 '오메쓰케'라고 한다. 에도막부의 직명 중 하나로 노중(老中)의 지배하에 속했다. 고가(高家)나 영주 등을 감시하고 모반(謀反) 등으로부터 막부를 지키는 감찰관의 역할을 하였다.

일본 아악의 이해

있는 것을 자랑으로 삼아야 하거늘 녹(禄)이 미미하여 상속하는데 어려움이 있음을 감안해 금년부터 영지 2천석(二千石)을 내린다. 도쇼구의 제50회 신기를 통해 마음에 와 닿는 것이 있었다. 감동을 마음에 새겨 후대의 사람들이 신은(神恩)을 잊지 말도록 해야 하며, 멀리 떨어진 곳에서도 머리 숙여 무운(武運)이 장구하도록 기원해야 할 것이다.」

8월에 마키노(牧野) 사도수(佐渡守)[190]가 악인을 불러 에도에서 악령(楽領) 2천석의 지배서(支配書)가 하달되었음을 설명하였습니다. 또한 기능료(技能料)가 새롭게 책정되어, 악인들은 시험을 통해 상예(上芸)와 중예(中芸)로 구분되었고, 그에 따라 각기 다른 액수를 수령하였습니다. 이것은 악인에게 좋은 자극이 되었을 것으로 생각됩니다.

1666년 3월 29일에 어주인(御朱印)[191]이 도착하여 정식으로 악령(楽領) 2천석을 받게 됩니다.

1667년 도쿠가와 이에미쓰 제17회 기제사(忌)에 부가쿠를 공연하였습니다.

〈엔부〉, 〈다이헤이라쿠〉, 〈료오〉, 〈만자이라쿠〉, 〈산주〉, 〈고초〉, 〈신마카〉, 〈나소리〉, 〈엔기라쿠〉, 〈기토쿠〉, 〈바토〉, 〈겐조라쿠〉

190 일본어로는 '사도노카미'라고 한다. 비공식적인 무가(武家)의 관위 중 하나로, 관직명에서 '守'는 보통 행정관을 의미함으로 '사도지역의 행정관' 등을 일컫는 것으로 이해할 수 있다.

191 전국(戰國) 시대 이후, 장군(將軍)이나 영주 등의 도장이 찍혀 있는 공문서이다.

이와시미즈하치만구(石淸水八幡宮)
악무의 재연·삼방악소의 연주기록

선조 대대로 도요하라(豊原), 아베(安倍), 야마노이씨(山井氏) 가문이 하치만구에서 봉사해 왔는데, 전란으로 단절되었던 방생회(放生会)와 미카구라(御神楽)의 재연을 시도하였습니다. 야마노이 히사타카(山井久貴), 아베 스에히사(安倍季尙), 도요하라노 요리아키(豊原頼秋)와 사무(社務) 다나카 요세이(田中要淸)가 먼저 상의한 후, 1678년에 다나카 요세이가 에도에 올라와 노중(老中), 사사봉행(寺社奉行)[192]에게 이야기를 꺼냈습니다. 바로 명령을 받아 방생회 몫으로 쌀 100석을 받게 되었습니다. 1678년 9월 방생회가 다시 시작되어 악인 20명이 참가하였습니다. 야마노이 가케모토(山井景元), 도요하라노 요리아키(豊原頼秋) 외에 아베 스에히사가 악두(楽頭)를 맡아 대대로 이어오게 되었습니다.

1706년, 아즈마아소비(東遊)를 닛코 악인에게 전습하였습니다. 닛코 도쇼구에서는 제사 때 마다 악소의 아즈마아소비를 연행하였는데, 여러 사정으로 인해 한동안 중단되었습니다. 그것을 제5대 장군 쓰나요시(綱吉)의 요청으로 재연하게 된 것입니다. 악소 악인이 참가하여 닛코 악인에게 아즈마아소비를 전수하였습니다. 섭진수(摂津守)[193] 久當), 백자수(伯者守)[194] 고마노 지카이에(狛近家), 풍전수(豊前守)[195] 고마노 지카토(狛近任), 목공권두

192 절과 신사에 관한 인사나 혹은 잡무, 소송 등의 일을 관장하던 직(職).
193 일본어로는 '세쓰노카미'라고 한다.
194 일본어로는 '호키노카미'라고 한다.
195 일본어로는 '부젠노카미'라고 한다.

일본 아악의 이해

(木工権頭)[196] 고마노 지카나리(狛近業), 근위장감(左近将監) 고마노 지카사다 (狛近貞) 5명이 9월 7일부터 10월 10일까지 닛코에서 지도하였습니다.

1672년 8월 21일, 스에히사 등이 악소봉행(楽所奉行)[197] 요쓰쓰지 스에 카타(四辻季賢)에게 〈오다이(皇帝)〉와 〈도라덴(団乱旋)〉의 재연을 요청하였 습니다. 이것은 의상을 새로 만드는 것이 중요했기 때문에 봉행(奉行)에게 일일이 보고했다고 합니다.

1628년에는 요쓰쓰지 전(殿)으로부터 〈료오(陵王)〉의 '고조(荒序)'[198]와 〈슌노텐(春鶯囀)〉을 재연하라는 이야기를 듣게 됩니다.

1690년에는 『악가록(楽家録)』 50권이 완성되었습니다. 이것은 아악을 체계적으로 해설한 것으로, 악서로는 견줄 것이 없다고 생각합니다. 아베 스에히사(安倍季尙)가 68세 때 완성하였습니다. 1674년, 30권을 '대성록(大成祿)'이라 이름 붙인 후 20권을 더해 『악가록』이라 명명하였습니다.

1694년 4월, 장군 이에쓰나(家綱)의 바람대로 가모마쓰리(賀茂祭り) 또 한 재연되었습니다. 간에이(1624~1645) 이후 중단되었던 것을, 여섯 가문의 각 악두(楽頭)들이 연주하도록 한 것입니다. 아즈마아소비도 재연되었습 니다.

◎ 1715년 도쿠가와 이에야스 제100회 신기(神忌)

삼방악인이 참가하여 부가쿠 법회를 거행 하였습니다.

196 일본어로는 '무쿠노곤노카미'라고 한다.

197 '봉행'이란 일본어로 '부교'라고 한다. 행정 사무를 담당한 각 부처의 장관을 의미함.

198 〈료오(陵王)〉 독자의 악장으로 춤과 연주가 모두 비사(秘事)로서 특별한 경우에만 연행하 였다.

〈엔부〉, 〈가료빈〉, 〈고초〉, 〈다이헤이라쿠〉, 〈고토리소〉, 〈만자이라쿠〉,
〈엔기라쿠〉, 〈료오〉, 〈나소리〉, 〈다규라쿠〉, 〈고마보코〉, 〈산주〉, 〈기토쿠〉

◎ 1765년 '미야히토부리(宮人曲)'의 부흥
궁중 미카구라 중 비곡이 재연되어 12월 8일 연주되었습니다.

모토우타(本歌)[199]	히사쓰라(久連)
스에우타(未歌)	다다토요(忠豊)
와곤(和琴)	요쓰쓰지(四辻) 중납언(中納言)[200]
후에	가케쓰라(景貫)
히치리키	스에야스(季康)
모모조노천황(桃園天皇)	와곤(和琴)
고카쿠천황(光格天皇)	후에(笛)

◎ 1771년
아베씨 가문의 닌조(人長)가 200여년간 끊어져 있으므로 이번에 재연
하여 청서당(清署堂) 미카구라와 내시소 미카구라의 닌조를 하고 싶다고
요쓰쓰지에게 청하였습니다.

199　모토우타는 신전을 향해 좌측에 앉은 악사들이, 스에우타는 우측에 앉은 악사들이 부른다.
200　일본어로는 '주나곤'이라고 한다. 태정관(太政官)에 설치된 영외관(令外官)의 하나로, 태정
　　관에서는 4등관 차관에 해당하였다.

1771년 대상회(大嘗会)[201] 후조쿠(風俗)[202]

유키(悠紀), 스키(主基), 후조쿠(風俗)의 히치리키(篳篥) 연주를 재연하였습니다.

야마토마이(和舞), 다마이(田舞), 노래(歌) : 오노(多)

춤(舞) : 쓰지(辻), 오노(多)

후에 : 야마노이(山井)

히치리키 : 아베(安倍)

◎ 1834년 도지(東寺)에서 홍법대사(弘法大師) 구카이(空海)[203] 천년 온기(遠忌)[204], 칙회(勅会)[205] 부가쿠 만다라쿠(曼荼羅供)[206]에 악인 60명이 참여하였습니다.

◎ 1862년 지각대사(慈覚大師) 사이초(最澄)[207] 천년 온기

히에이잔(比叡山)의 엔랴쿠지(延暦寺)에서 거행되었습니다. 칙회(勅会) 부가쿠 만다라(曼荼羅)에는 악인 52명이 참여하여, 8월 2일과 25일, 두 번에 걸쳐 진행하였습니다.

201　대상제(大嘗祭) 때 행해지는 연회이다. 대상제는 천황이 즉위한 후, 처음으로 첫 곡물을 신에게 바치고 음복하는 단 한 번의 제사이다.

202　풍속 가무를 의미함.

203　헤이안 전기의 진언종(真言宗) 승려로 홍법대사로 불리었다.

204　불교에서 종조(宗祖) 등의 50년기(忌) 이후에 50년마다 갖는 법회(法会)를 의미함.

205　칙회란 칙지(勅旨), 즉 천황의 의사나 혹은 명령에 의해 행해지는 법회를 말한다.

206　진언종 최고의 법회중 하나.

207　헤이안 시대의 승려로 일본 찬태종의 개조(開祖)로 알려져 있다.

	左	右
〈엔부(振鉾)〉	지카쓰라(近陣)	히로하루(広治)
〈잇쿄쿠(一曲)〉	가즈타카(葛高)	히로하루(広治)
〈가료빈(迦陵頻)〉	사네미치(眞行), 도미치요마루(富千代丸), 나오아쓰(直温), 가메치요마루(亀千代丸)	
〈고초(胡蝶)〉		히사요리(久随), 히로카즈(広憲) 히로미(広海), 후미노리(文禮)
〈만자이라쿠(万歳楽)〉	유키나리(行業), 도모아키(友秋), 지카쓰라(近陳), 가즈타다(葛忠)	
〈지큐(地久)〉		히로하루(広治), 다다카쓰(忠克), 후미키요(文静), 히로쓰구(広継)
〈다규라쿠〉	사네타케(眞節), 유키나리(行業), 가즈타카(葛高) 지카쓰라(近陳)	
〈고마보코〉		다다카쓰(忠克), 후미히토(文均), 히로하루(広治), 히로쓰구(広継)
〈료오〉	지카쓰라(近陳)	
〈나소리〉		후미히토(文均), 후미키요(文静)
쇼(笙)	다다토키(忠愛), 다카마사(高節)	히로모리(広守, 音頭), 히로아키(広胖)
히치리키(篳篥)	지카토시(近俊), 도키아야(節文), 스에테루(季光), 스에토키(季節), 도키나가(節長)	히사아키(久顕), 도시타카(俊鷹), 도시노부(俊宣), 히사아쓰(久膄)

일본 아악의 이해

후에(笛, 音頭)	요시타카(好学), 다다노부(忠寿), 도키치카(時隣), 다다타카(忠質), 다다다카(忠孝)	
후에(笛)		마사노리(昌典), 마사요시(昌好), 요리하루(頼玄), 히사야스(久康), 가게아야(景順), 다다후루(忠古), 마사쓰구(昌次)
갓코(鞨鼓)	요시후미(好文)	
산노쓰즈미(三ノ鼓)		히로나(広名)
다이코(太鼓)	노리마사(則賢)	다케키요(彭清)
쇼코(鉦鼓)	지카아야(近禮)	마사오사(昌長)

메이지 유신(明治維新, 1868) 직전의 격동의 시대에 이렇게 부가쿠가 연행되었던 것은 교토의 저력과 역사의 중요성을 새삼 느끼게 합니다.

◎ 궁중 간겐 어청문기(御聴聞記) 종4위 하(從四位下) 아베 스에하루(安倍季良)

1828년 에도조 내에서 열린 11대 장군 이에나리(家斉)의 어전(御前) 연주의 기록을 아베씨(安倍氏) 가문의 일기에서 찾아보았습니다. 에도조 내에서는 닛코에서 돌아가는 길에 여러 번 아악이 연주되었는데, 근대에 가까운 분세이(文政, 1818~1831) 시대, 약 170년 전의 악인의 모습을 살펴봅시다.

1827년 11월 27일, 요쓰쓰지(楽所奉行, 歌所別当)[208]의 연락을 받고 일향수(日向守)[209] 하야시 히로요시(林広好), 현번권조(玄蕃権助)[210] 아베 스에하루(安倍季良), 은기수(隠岐守)[211] 분노 후미아키(豊文秋)가 방문하자, 다음 해 관동(関東)에서 간겐 연주가 있으니 잘 부탁한다는 내용이었습니다. 즉시 세 명의 이름으로 각 악인에게 편지를 보냈습니다.

28일에는 요쓰쓰지를 찾아가 연행할 곡목(曲目)을 제출하였습니다.

여(呂) : 〈아나토(安名尊)〉, 〈도리〉破只拍子, 〈무시로다(席田)〉, 〈도리(鳥)〉 急残楽[212], 〈부토쿠라쿠(武徳楽)〉

율(律) : 〈고로모가에(更衣)〉, 〈만자이라쿠〉只拍子, 〈고쇼라쿠(五常楽)〉急

〈고로모가에〉는 스에하루(季良), 후미아키(文秋), 가게미치(景典)가 재연한 것입니다.

29일에는 소사대(所司代)의 미즈노(水野)[213] 월전수(越前守)[214]에게 인사

208 가소(歌所)는 일본어로 '우타도코로'라고 하며, 궁중에서 칙선집을 편찬하는 기관을 의미한다. 별당(別当)은 일본어로 '벳토'라고 한다. 원래는 율령제도 하에서 특정 관위를 지니고 있는 자가 다른 관사(官司)의 직무 전반을 총괄, 감독하는 지위에 올랐을 때 맡는 보임을 의미하였으나, 이후에는 관사(官司)의 장관 일반을 지칭하는 말로 사용되었다.

209 일본어로는 '휴가노카미'라고 한다.

210 관직명 중의 하나.

211 일본어로는 '오키노카미'라고 한다.

212 일본어로 '노코리가쿠(残楽)'라고 한다. 아악에서 관현으로 연주하는 변주(変奏)의 일종으로 연주 도중 악기가 점차 줄어들어 최종적으로는 독주나 혹은 2중주가 되는 형식이다.

213 미즈노 다다쿠니(水野忠邦, 1794~1851)로, 에도 시대 후기의 관료이다.

214 일본어로는 '에치젠노카미(越前守)'라고 한다.

일본 아악의 이해

를 갔습니다.

12월 13일, 요쓰쓰지(四辻) 대납언(大納言)²¹⁵ 어내(御内), 시바(芝) 소부(掃部)²¹⁶ 전을 찾아뵐 때의 사람과 말, 통행하는 길의 역 등, 신기(神祇) 행렬과 마찬가지로 특별히 배려해 주길 바란다는 청원을 위해 방문하였습니다.

1828년 1월 14일 요쓰쓰지로부터 에도 행의 석순(席順) 및 세세한 움직임의 순서(所作)를 알려달라는 연락이 왔습니다.

악인 17명과 전상인(殿上人)²¹⁷ 8명도 함께 가게 되었습니다.

23일에 요쓰쓰지에게 청원서를 세통 보냈습니다.

하나는 여행의 교통에 대한 내용으로 이번에는 관복, 종자(從子)의 관복, 주립(朱笠), 이치메가사(市女笠)²¹⁸까지 챙겨가기때문에 인당 인부 20명, 말 1필을 요청하였습니다. 그러나 인당 6명으로 되어 전체적으로는 전보다 35명이 증원되었습니다.

두 번째는 의상 비용에 대해 이전에는 15냥이었으나 관복 등이 있어 30냥씩 책정해 주길 바란다는 내용이었습니다.

세 번째는 경비 중, 은 17관(貫)을 빌려 주길 바란다는 내용으로, 이것은 여러 가지 준비를 위함이었습니다.

29일에 모미지야마 악인으로부터 청원서가 왔습니다.

궁중 간겐에 자신들의 인원을 추가해달라는 내용을 요쓰쓰지에게 전

215 일본어로는 '다이나곤'이라고 한다. 태정관(太政官)의 차관직이다.

216 일본어로는 '가몬'이라고 한다. 관직명 중의 하나.

217 4품-5품 이상과 6품의 장인(藏人)으로 정전에 오를 수 있는 자격이 주어진 당상관.

218 한가운데를 상투처럼 내밀게 하고 옻칠을 한 헤이안 시대 상류 사회의 여성용 삿갓.

해달라는 것이었습니다. 도기(東儀) 우근장조(右近将曹)[219], 야마노이(山井) 출우개(出羽介)[220], 도기(東儀) 수리진(修理進)[221]의 이름으로 20일에 보냈습니다.

31일 기슈(紀州) 대납언에게 편지를 보냈습니다.

선례에 따라 비공식적으로 도움을 요청하였습니다. 백은(白銀) 20매를 주겠다는 답장이 왔습니다.

2월에 여기 저기 인사를 드리고 에도 행 준비에 들어갔습니다.

3월이 되자 사람과 말, 비용 등 요청한대로 특별한 조치가 내렸습니다.

요쓰쓰지로부터 17일 출발 허락을 받았습니다. 서류는 요쓰쓰지에게 보냈습니다.

「사키부레(先觸)」[222]

1. 어증문(御證文)[223]

인부 40명

말 20필

내본마(內本馬)[224] 13필

219 근위부의 관직명.

220 '데와(出羽)'는 오늘날의 야마가타현(山形県)과 아키타현(秋田県)이다. '스케(介)'는 앞에 나온 '守' 다음 등급으로 행정 차관에 해당한다.

221 종(從) 6위 상당의 관직명.

222 여행에 앞서 여정 중 필요한 숙박이나 제반 사항을 수배하도록 하는 통지서.

223 증서가 되는 문서.

224 본마(本馬)란 역참에 두는 말을 의미한다.

일본 아악의 이해

잔마(殘馬) 11필

마부 23명

합 63명

소노(薗) 담로수(淡路守)[225]

가마 1정(挺)

가마꾼 4명

작은 상자

짐꾼 1명

본마(本馬) 1필

右

어증문 인부 3명

증본마(證本馬) 1필

그 외, 고용 2명 (이하 생략)

이와 같이 전원의 탈 것과 소지품, 인부의 수가 적혀 있습니다. 도카이
도(東海道)를 지나기 때문에 사람과 말을 잘 부탁한다고 역참에 먼저 전달
했던 것 같습니다.

17일 출발하였습니다.

행렬의 형태는 17조가 이어서 걸었습니다.

시종(侍), 무구 중 긴 것(長柄)

225 일본어로는 '아와지노카미'

의상함, 큰 궤, 탈것, 입롱(笠籠)

시종(侍), 조리도리(草履取)[226]

게아게(蹴上)[227]에 모여 주의사항을 확인하고 출발했습니다.

17일 구사쓰(草津)에서 머물고 스즈카토게(鈴鹿峠)를 넘어 18일 사카노시타(坂ノ下), 20일 바다를 건너는데 비를 무릅쓰고 사야마와리(佐屋回り)[228]를 통해 미야(宮)에 당도해 숙박, 21일은 비가 와서 아카사카(赤坂)와 고유(御油)에서 머물고 22일에 아라이(新居)에서 바다를 건넜습니다. 파도도 잔잔해 하마마쓰(浜松)에 도착해 머문 후, 23일 후쿠로이(袋井)로 향했습니다. 닛사카(日坂)에서 1박. 서류상으로는 시마다(嶋田)에서 머물 예정이었지만, 오이가와(大井川)를 건너지 못해 닛사카(日坂)에서 머물렀습니다. 24일과 25일 가나야(金谷)에서 묵었습니다. 26일 비가 그쳐 오이가와(大井川)를 건넜습니다. 27일 닛파라(日原)에서 숙박, 날씨가 맑아 후지산(富士山)이 잘 보였습니다. 28일 오다와라(小田原)에 머문 후, 관문을 지났습니다. 29일 가나가와(神奈川)에서 머물고 30일 아침 큰 비와 함께 시나가와(品川)에 도착, 에도 고후쿠바시(呉服橋) 이세야(伊勢屋) 야스베카타(安兵衛方)에 머문 후 드디어 에도에 도착했습니다.

4월 1일, 아슈(阿州) 저택에 인사하러 갔습니다.

4월 2일, 마쓰다이라(松平) 이두수(伊豆守)[229]을 찾아가 다음날 성에 가는

226 무로마치(室町) 시대 이후, 무가(武家)에서 주인의 짚신을 들고 따라다니던 하인.

227 오늘날의 교토시(京都市) 동부로 예로부터 교통의 요지로 알려져 있다.

228 東海道의 미야(宮)에서 구와나슈쿠(桑名宿) 사이의 해상 7리에 달하는 우회로.

229 일본어로는 '이즈노카미'이다. '마쓰다이라이즈노카미'는 보통 오코치마쓰다이라(大河内松平) 가문의 사람이 伊豆守에 취임했을 때 주로 사용하였다.

일본 아악의 이해

건에 대해 물었습니다.

4일, 맑음, 6시에 성으로 들어가 예복차림으로 백서원(白書院)에서 만났습니다. 장군(將軍, 家斉), 내대신(家慶), 그리고 오늘 관례를 치르는 이에사다(家定) 세 명을 뵈었습니다. 그 후, 노중(老中)[230], 약년기(若年寄)[231], 사사봉행(寺社奉行)[232], 서환노중(西丸老中)[233] 등에게 인사했습니다.

6일, 맑음, 석극(夕剋, 오전6시)에 등성(登城). 관현어청문(管絃御聴聞)의 날 현관으로 들어와 소테쓰노마(蘇鉄間)[234]에서 예복에서 관복으로 갈아입었습니다.

사각(巳刻, 오전10시) 먼저 백서원에서 권배(勧盃) 의식이 있었습니다. 칙사(勅使), 원사(院使), 공경전상인(公卿殿上人)[235], 레이진(伶人)과 대면한 후 짓켄노마(実検間)[236]의 앞으로 나가 오히로마(大広間)[237]의 남쪽 마루에 앉았습니다.

현악기를 자리에 둔 후, 공경(公卿) 이하 약식 공복(公服)차림으로 마침내 간겐이 시작되었습니다.

230 일본어로는 '로주'라고 한다. 에도막부에서 장군에 직속하여 정무를 총괄하고 관료들을 감독하던 직책.

231 일본어로는 '와카도시요리'라고 한다. 에도막부 직명의 하나로 노중(老中)의 다음 지위.

232 일본어로는 '지샤부교'. 절과 신사에 관한 인사, 잡무, 소송 등의 일을 관장하던 직.

233 일본어로는 '니시마루로주'라고 한다. 막부의 정무에는 직접 관여하지 않는 직으로, 전 장군이나 차기 장군의 생활을 돌보는 등의 역할을 하였다.

234 성내에 있는 방의 이름.

235 일본어로는 '구교(公卿)'라고 한다. 조정에서 정3품, 종3품 이상의 벼슬을 한 귀족으로 '公'은 대신 '卿'은 대납언(大納言), 중납언(中納言), 참의(参議) 외 3품(三品) 이상을 가리킨다.

236 성내에 있는 방의 이름.

237 에도 성내에서 관료 등이 열석하던 곳.

여(呂) : 소조조자(雙調調子)

〈아나토(安名尊)〉三段, 〈도리(鳥)〉破只拍子一返, 〈무시로다(席田)〉二段

〈도리〉急残楽三返, 〈부토쿠라쿠〉一返

율(律) : 효조조자(平調調子)

〈고로모가에〉三返, 〈만자이라쿠〉只拍子十, 〈고쇼라쿠〉急一返

연주를 마치고 난 후, 기념으로 하사품이 있었습니다.

칙사(勅使)　백당능의(白唐綾衣) 1벌

원사(院使)　백당능의(白唐綾衣) 1벌

악기운반 공경납언(所作公卿納言)　백능의(白綾衣) 각 1벌

악기운반 산삼위(所作散三位)[238]　홍능의(紅綾衣) 각 1벌

악기운반 전상인　담홍윤자의(淡紅倫子衣) 각 1벌

레이진(伶人)　연관의(練貫[239]衣) 각1벌

이에나리 공(公) 이하, 자리에서 일어난 후, 다음으로 연향이 이어졌습니다.

238　散三位란 3위의 위계만을 지니며 실제의 관직은 없거나 비참의(非参議)의 경우를 일컫는다.

239　일본어로는 '네리누키(練貫)'라고 한다. 숙사(熟絲)를 씨실로 하고 생사를 날실로 해서 짠 비단이다.

칙사, 원사　백서원

공경(公卿) 전상인　모미지노마(紅葉間)[240]

레이진(伶人)은 히노키노마(檜間)[241]에서 요리를 대접받았는데, 사사봉행(寺社奉行) 마쓰다이라(松平) 이두수(伊豆守)의 인사가 있었습니다.

돌아갈 때 노중(老中), 약년기(若年寄), 서환노중(西丸老中), 장군의 자제인 이에사다(家定), 삼고가(三高家)[242] 등이 인사를 하였습니다.

7일, 많은 비, 6시 반에 등성하여 예복차림으로 노중인 미즈노(水野) 출우수(出羽守)로부터 야나기노마(柳間)[243]에서 하사품을 받았습니다. 백은(白銀) 10매, 시복(時服)[244] 한 벌이었습니다.

8일, 히코네(彦根) 저택, 요쓰쓰지, 이마데가와(今出川) 전을 찾아뵈었습니다. 저녁에는 아사쿠사(浅草) 관음상을 보러 갔습니다.

9일, 미즈노(水野) 출우수(出羽守) 전 주최의 음악회에서 반시키초(般渉調) 곡을 5곡 연주하였습니다.

11일, 노(能)를 보러 갔습니다. 예복을 입고 등성하였습니다.

13일, 하스이케(蓮池)의 어금장(御金蔵)[245]에 의상비 250냥과 경비 4관 522문(匁)를 받으러 갔습니다.

240　성내에 있는 방의 이름.

241　성내에 있는 방의 이름.

242　일본어로는 '고케(高家)'라고 한다. 막부에서 의식(儀式)이나 의전 등을 담당하는 직.

243　성 내에 있는 방의 이름.

244　일본어로는 '지부쿠'라고 한다. 특히 천황이나 장군이 하사하는 의복을 의미한다.

245　일본어로는 '오카네구라'라고 한다. 에도막부 당시 금은화(金銀貨)를 보관하던 기관.

16일, 13명이 에도를 떠났습니다. 4명은 곧 있을 간겐 연주를 위해 남았습니다.

23일, 흑서원(黑書院)에서 간겐, 예복차림으로 등성하였습니다.

이에나리(家齊) 공, 기이(紀伊)[246] 대납언(紀伊大納言), 미토(水戸)[247] 중납언(中納言), 그 외 대명(大名) 노중(老中), 약로중(若老中) 등이 열석(列席)하였습니다.

오시키초조자(黃鍾調調子)

〈기슌라쿠(喜春楽)〉破, 〈주스이라쿠(拾翠楽)〉急,

〈세이가이하(青海波)〉残楽, 〈사이오라쿠(西王楽)〉破三返,

에이쿄쿠(郢曲)[248]　〈가신(嘉辰)〉三返, 〈센슈라쿠(千秋楽)〉

음두(音頭)　　　　다다아키(忠彬), 오노(多) 내근윤(内近允)[249]

　　　　　　　　나가시로(長城), 도기(東儀) 월중수(越中守)

　　　　　　　　요시후루 스쿠네(好古宿称), 오쿠(奥) 단파수(丹波守)

노코리가쿠(残楽)　후미아키아손(文秋朝臣) 풍은수(豊隠守)

　　　　　　　　스에하루(季良), 오가노 가게노리(大神景伯),

　　　　　　　　야마노이(山井) 미작개(美作介)

비와(琵琶)　　　　히로요시스쿠네(広好宿称), 하야시(林) 일향수(日向守)

소(箏)　　　　　　스에시게(季蕃), 도기(東儀) 어리진(於理進)

246　오늘날의 와카야마현(和歌山県) 전역과 미에현(三重県) 일부.

247　오늘날의 이바라키현(茨城県) 중부.

248　가구라(神楽歌), 사이바라(催馬楽), 후조쿠우타(風俗歌), 이마요(今様), 로에이(朗詠)의 총칭.

249　관직명 중의 하나.

　　　　　　　　　　　　　　　　일본 아악의 이해

갓코(鞨鼓)	가게토요(景富), 야마노이(山井) 출우수(出羽守)
다이코(太鼓)	겐포(元鳳), 도기(東儀) 우근장조(右近将曹)
에이쿄쿠	3구(三句) 스에하루(季良), 발언(発言, 1句),
	후미아키(文秋) 2구(二句), 스에시게(季蕃)

25일, 4명이 에도를 출발하였습니다. 저녁에는 호도가야(程ヶ谷)에 머물렀습니다.

26일, 오다와라(小田原) 박(泊), 27일 미야즈(宮津), 28일 오키쓰(興津) 박, 29일 가나야(金谷)

5월 1일 하마마쓰(浜松) 박, 2일 아카사카(赤坂) 박, 3일 미야(宮) 박, 4일 배를 타고 가메야마(亀山) 박, 5일 이시베(石部), 6일 게아게(蹴上), 가족들이 마중을 나왔습니다. 7일 교토에 도착하였습니다.

8일, 요쓰쓰지 전에게 인사드리러 갔습니다.

교토에 돌아와 여러 방면으로 감사 인사를 드리고 나니 에도의 연주 일정도 막을 내렸습니다.

다음으로 도쿠가와가(徳川家)가 레이진(伶人)에게 출자한 목록을 적어보도록 하겠습니다.

- 쌀 510석, 17명에게 하사
- 同 녹(緑) 10석, 노분(老分)[250] 음두(音頭) 어가증미(御加贈米)

250 연장자나 혹은 장로(長老)를 의미함.

- 은 170매, 17명 하사품
- 금 255냥, 17명 의상비
- 은 3관 876문, 同 경비
- 전(錢) 138관(貫) 124문(文), 同 여정 중 식량

근대의 아악

1867년 도쿠가와 요시노부(德川慶喜)가 대정봉환(大政奉還)을 하면서 왕정복고 호령에 따라 근대 일본의 막이 열리게 되었습니다.

1868년 천황이 도쿄로 환도하였습니다. 메이지유신이 시작되어 정부의 개화정책이 추진되었습니다.

1870년 태정관(太政官) 내에 아악국(雅樂局)이 설치되었습니다. 대영인(大伶人), 중영인(中伶人), 소영인(少伶人)의 관위가 정비되어 악인은 레이진이라 부르게 되었습니다. 교토 악소에는 90명 이상, 도쿄 모미지야마에는 10명 정도 있어, 이 100명의 악인이 아악을 유지해 왔습니다.

이후, 교토 악소도, 모미지야마도 폐지가 결정되었으며, 악인들에게는 도쿄로 이동하라는 정부의 명령이 내려졌습니다. 물론 모두가 동시에 이동하는 것은 어려워 1867년부터 1877년까지 순차적으로 정들었던 교토를 떠나 도쿄로 옮겨 갔습니다. 당시까지 궁중의 모든 행사와 각 신사 및 사원의 제사를 지켜오던 악인들은 생활에 어떤 변화가 생길지, 도쿄에서의 일은 어떨지 등, 많은 염려 속에 도쿄 행을 결심했을 것으로 생각됩니다.

도쿄로 옮겨온 악인들은 오모테니반초(表二番町, 千代田区麹町))에 있는

일본 아악의 이해

쓰쓰이 사에몬(筒井左衛門)의 옛 저택을 숙소로 사용하였습니다. 그리고 1871년 1월부터는 이곳을 아악 연습소로 사용하였습니다. 4월에는 우시고메고몬나이(牛込御門內/千代田区富士見町, 현재 경찰병원 근처)의 마가리부치 오토지로(曲淵乙次郎)의 구택(旧邸)으로 옮겨, 이후 1923년 9월 1일 관동대지진으로 소실될 때까지 여기서 매일 연습을 하였습니다.

교토에서는 1871년 아악국 출장소가 설치되어 교토에 거주하는 악인들이 황가(皇家)의 제사, 신사와 사찰의 행사 등에서 연주하였습니다. 아악 연습소는 요쓰쓰지(四辻) 궁내권대중(宮內權大丞)[251]의 구택에 설치되었으나, 이후 옛 학습원(學習院)터로 옮겨 갔습니다. 또한 도쿄로 온 악인들이 많지 않아 전통 있는 교토의 악인들이 바쁘게 다른 신관(神官)이나 혹은 신사와 절의 악인들을 지도하였습니다. 8월에는 식부료(式部寮)가 설치되면서 아악과(雅楽課)가 되었습니다.

한동안은 동서의 연습장에서 각각 분담하여 모든 행사를 진행하였습니다. 1877년이 되자 유신의 혼란도 가라앉아 식부료는 궁내성(宮內省)에 속하게 되었고, 교토의 출장소가 폐지됨에 따라 악인은 도쿄로 이동해 단일화된 체제 하에서 본격적인 전습이 이루어졌습니다. 전문화되어 있던 각 악가와 구 전상(殿上) 공경(公卿)은 모든 곡(曲)을 공개하고, 악인은 가예(家芸)로부터 보다 넓은 범위에서 여러 가지를 수련하도록 하였습니다.

아야노코지(綾小路), 오노(多) : 가구라(神楽), 사이바라(催馬楽), 로에이(朗詠)

251 일본 근대 관직명 중의 하나.

요쓰쓰지(四辻) : 와곤(和琴), 소(箏)

후시미노미야(伏見宮) : 비와(琵琶)

쓰지 지카쓰라(辻近陳) : 아즈마아소비마이(東遊舞)

아베 스에카즈(安倍季員) : 닌조 작법(人長作法)[252], 오토메마이(乙舞)

1871년, 신바시(新橋)-요코하마(横浜)간 철도개업식에서 연주를 하였습니다. 기차라는 것을 처음 본 당시의 연주자들은 어떤 느낌이었을까요.

신바시 발차(發車) 〈교운라쿠(慶雲楽)〉, 요코하마 발차 〈료오(陵王)〉

신바시 도착 〈겐조라쿠(還城楽)〉

1879년부터 봄과 가을 2회, 3일간씩 '아악(雅楽) 대연습'이라 하여 일반에게 아악을 공개하였습니다. 이 덕분에 아악 애호가들이 많이 늘어나게 되었습니다.

◎ 1880년 4월 24일, 대연습(大演習) 목록

오전 10시 : 가구라우타(神楽歌) 〈아사쿠라(朝倉)〉, 〈소노코마(其駒)〉

간겐 이치코쓰초(壹越調) 〈가덴(賀殿)〉急, 〈로에이(朗詠)〉, 〈덕시(德是)〉, 〈료오(陵王)〉

오후 2시 : 부가쿠(舞楽) 〈엔부(振鉾)〉, 〈쇼와라쿠(承和楽)〉, 〈도텐라쿠(登天楽)〉, 〈간슈(甘州)〉, 〈린가(林歌)〉 (서양음악도 있음)

252 작법(作法)이란 법식(法式)을 의미한다.

일본 아악의 이해

악보도 모든 유파를 통일하기 위해 1876년부터 20년에 걸쳐 선정하였고 최종 93곡을 결정하였습니다. 하야시 히로모리(林廣守), 도기 스에나가(東儀季熙), 야마노이 가게아야(山井景順), 우에 사네타케(上眞節), 시바 후지쓰네(芝葛鎮) 등에 의해 진행되었습니다. 춤이 없는 노베(延)[253] 곡이 주로 제외되었습니다. 1888년에 아악 보존 지원금이 54악가에 지불되었습니다. 이 덕분에 악인들의 생활도 향상되었습니다. 지금으로서는 악가의 수가 부럽기만 합니다. 전쟁 전까지는 이 지원금이 계속 지불되었습니다.

현재, 아즈마아소비는 신사로서는 히카와진자(永川神社)를 제외하고는 각 지역 별로 지역인들을 중심으로 행해지고 있는 것 같습니다.

1884년 식부(式部)가 식부직(式部職)으로 변경되면서 아악과(雅楽課) 또한 아악부(雅楽部)로 바뀌었습니다. 악인들도 레이진에서 아악사(雅楽師)로 변경되었습니다. 이후, 1908년부터는 다시 궁내성 악부(楽部)로 개칭되었으며, 종래의 아악사장(雅楽師長)은 악장(楽長)으로 바뀌었습니다.

메이지 시대(1868~1912), 악인에게 있어 중대한 사건은 서양음악을 겸하게 된 것이라 생각합니다. 1874년 이쓰쓰지 시키부스케(五辻式部助)가 해군 군악대에 강사를 요청하여, 40세 이하 15세 이상의 아악부 악인들에게 서양음악을 배우도록 하였습니다. 조부(祖父)인 스에토키(季節)가 38세로 최연장, 시바 스케나쓰(芝祐夏)가 16세로 최연소로, 20명에 가까운 악인들이 서양음악을 배우게 되었다고 합니다. 이것은 궁중 연회 때 서양음악을 연주하기 위함이었는데, 군악대보다는 궁내성 악인들에게 맡기고 싶었던 것 같습니다. 당시로서는 악인들을 그저 쉽게 연주할 수 있는 사람

253 '노베(延)'란 리듬의 일종으로 중간 중간 박자를 늘려서 연주하는 형식.

들 정도로만 생각해, 아악과 서양음악과의 관계 등은 전혀 고려하지 않았던 것 같습니다. 지금은 음악대학도 많고 서양음악을 하는 사람도 많아졌습니다. 이제는 아악 한 길로만 정진하고 싶습니다.

1893년 국가 〈기미가요(君が代)〉가 악장인 하야시 히로모리(林広守)에 의해 선곡되었습니다. 그리고 1914년 3월에는 아악 연습소 제1기생으로 15명이 입학을 하였습니다. 1기생들은 7년 후인 1927년 졸업과 함께 5월 10일에 악사(楽師)로 임명을 받았습니다.

◎ 1915년 6월 5일, 6일 봉납 부가쿠

닛코 도쇼구 300년 제사 부가쿠 봉납 연주기록

춤	〈엔부(振鉾)〉 산세쓰(三節)[254]	2명
	〈만자이라쿠(万歳楽)〉	4명
	〈엔기라쿠(延喜楽)〉	4명
	〈슌테이카(春庭花)〉	4명
	〈호힌(白浜)〉	4명
	〈다이헤이라쿠(太平楽)〉	4명
	〈바이로(陪臚)〉	4명
	〈다규라쿠(打球楽)〉	4명
	〈고마보코(狛桙)〉	4명
	〈료오(陵王)〉	1명
	〈나소리(納曾利)〉	2명
	〈조게이시(長慶子)〉	

254 산세쓰란 좌(左)에서 1번, 우(右)에서 1번, 좌우 함께 1번, 총 3번 춤을 추는 것을 말함.

	좌		우	
연주	쇼(笙)	3명	히치리키	3명
	후에(笛)	3명	후에	3명
	쓰즈미(鼓)	1명	산노쓰즈미	1명
	다이코(太鼓)	1명	다이코	1명
	쇼코(鉦鼓)	1명	쇼코	1명

전체 37명이 참여했습니다.

1923년 9월 1일 대지진으로 인해 악부가 소실되었습니다. 그래서 도라노몬(虎ノ門)의 황실 부지 내, 전 히가시후시미노미야(東伏見宮) 저택터에 임시로 악부를 설치하였습니다. 1924년 12월 말, 궁성 내 중심부에 목조청사를 지어 이전하였습니다.

현대의 아악

1936년 신청사의 지진제(地鎭祭)[255]를 진행한 후, 1938년 1월 20일에 현재의 악부청사가 완공되었습니다.

◎ 1943년 4월 27일 아악연주회 궁내성 식부직(式部職)
　악부 곡목 및 배역

255　공사를 할 때 터를 닦기 전에 그 건물의 안전을 비는 뜻으로 지신(地神)에게 지내는 제사.

간겐(管絃)	부가쿠(舞楽)		
	춤	연주	
〈효시 네토리〉 〈이세노우미〉 〈린가〉 〈바이로〉	- 쇼(笙) 수석:오노 다다노리(多忠紀) 소노 가즈오(薗一雄) 오노 미치오(多道夫) - 히치리키(篳篥) 효시(拍子): 소노 히로유키 (薗広進) 수석:도기 마사타로(東儀和 太郎) 소노 히로치카(薗広親) - 후에(笛) 수석: 야마노이 가게아키 (山井景昭) 시바 겐시로(芝健四郎) 시바 다카스케(芝孝祐, 악생)	〈엔부(振桙)〉 시바 스케모토(芝祐孟) 아베 스에요시(安倍季巌) 〈린다이(輪臺)〉 구보 기쿠오(久保喜久夫) 오카 미노루(岡實) 야마노이 스미오(山井清雄) 시마타니 아쓰시(島谷淳)	- 쇼(笙) 좌수석:오노 다다노리 (多忠紀) 오노 다다노부(多忠信) 우수석:분노 가스아키 도기 도시쓰네(東儀俊恒, 악생) -히치리키(篳篥) 오노 모토나가(多基永) 아베 스에요시 우수석:소노 히로유키 좌수석:도기 마사타로 소노 히로치카(薗広親)
	- 비와(琵琶) 오노 다다오(多忠雄) 분노 가쓰아키(豊雄秋) - 소(箏) 오노 히사나오(多久尚) 오노 다다노부 - 갓코(鞨鼓) 시바 스케히로(芝祐泰) - 다이코(太鼓) 도기 가네야스(東儀兼泰) - 쇼코(鉦鼓) 도기 도시노리(東儀俊則)	〈세이가이하(青海波)〉 소노 히로시게(薗広茂) 쓰지 도시오(辻寿男) 〈호힌(白浜)〉 소노 가즈오(薗一雄) 오노 히사나오(多久尚) 오노 미치오(多道夫) 오노 다다오(多忠雄)	-후에(笛) 야마노이 가게아키 우수석:시바 스케히로 오노 시게오(多重雄) 시바 겐시로 좌음두:오쿠 요시히로 (奥好寛) - 갓코(鞨鼓) 우에 지카타카(上近隆) - 산노쓰즈미(三の鼓) 시바 스케모토(芝祐孟) - 다이코(太鼓) 도기 가네야스 - 쇼코(鉦鼓) 도기 도시노리(東儀俊則)

이 해는 필자가 태어난 해로, 전쟁 중에도 연주회 공개를 위해 노력한

일본 아악의 이해

듯합니다.

◎ 1947년 11월 29일 궁내부 식부료(式部寮) 악부 악우회(楽友会)
제1회 연주회 악부주악당(楽部奏楽堂)

舞楽	演奏者
〈다규라쿠(打球楽)〉 〈료오(陵王)〉 〈나소리(納曾利)〉	악장: 시바 스케모토(芝祐孟) 소노 히로시게(薗広茂) 악사: 분노 쇼조(豊昇三) 시바 스케히로(芝祐泰) 아베 스에요시(安倍季巌) 소노 히로유키(薗広進) 도기 히로시(東儀博)
도기 가네야스(東儀兼泰) 쓰지 도시오(辻寿男) 도기 마사타로(東儀和太郎) 오쿠 요시히로(奥好寛) 오노 히사나오(多久尚) 하야시 다미오(林多美夫) 오노 다다노부(多忠信) 분노 가쓰아키(豊雄秋) 오쿠 모토아사(奥元朝) 도기 신타로(東儀信太郎)	우에 지카마사(上近正) 소노 기요타카(薗清隆) 하야시 히로카즈(林広一) 시마타니 준(島谷淳) 시바 다카스케(芝孝祐) 시바 스케히사(芝祐久) 도기 후미타카(東儀文隆) 소노 히로하루(薗広晴) 도기 도시하루(東儀俊美) 시마다 히데야스(島田英康)

종전 후 2년밖에 지나지 않았지만 바로 연주회를 개최하였습니다. 전쟁 중 돌아가신 분이나 퇴직한 악사들도 있어 인원이 줄었습니다. 메이지 때와 비교하면 절반 정도였습니다.

◎ 1953년 10월 24일~26일
문부성(文部省) 주최 예술제로 악부에서 아악 공연이 3일간 오전·오후

열렸습니다. 현재 행해지고 있는 연주회의 근간이 된 공연이었습니다.

간겐(管絃)	소조(双調) 네토리(音取) 〈미마사카(美作)〉催馬楽 〈곤주(胡飲酒)〉残楽二返 〈부토쿠라쿠(武德楽)〉 쇼(笙): 쓰지 도시오(辻寿男), 분노 가쓰아키(豊雄秋), 소노 히로야스(薗 広育) 히치리키(篳篥): 아베 스에요시(安倍季巌) 효시(拍子): 소노 히로유키(薗広進) 도기 마사타로(東儀和太郎) 후에(笛): 시바 스케히로(芝祐泰), 시바 다카스케(芝孝祐), 도기 후미타카(東儀文隆) 비와(琵琶): 우에 지카마사(上近正), 하야시 히로카즈(林広一) 소(箏): 오노 히사나오(多久尚), 도기 신타로(東儀信太郎) 갓코(鞨鼓): 소노 히로시게(薗広茂) 다이코(太鼓): 도기 가네야스(東儀兼泰) 쇼코(鉦鼓): 도기 요시오(東儀良夫)
부가쿠(舞楽)	〈다규라쿠(打球楽)〉: 도기 히로시(東儀博), 시바 다카스케(芝孝祐), 도기 도시하루(東儀俊美), 오노 다다마로(多忠麿) 쇼(笙): 쓰지 도시오, 분노 가쓰아키, 소노 다카히로(薗隆博) 히치리키(篳篥): 소노 히로유키, 도기 마사타로, 도기 요시오(東儀良夫) 후에(笛): 우에 지카마사(上近正), 도기 후미타카(東儀文隆), 소노 히로타케(薗広武) 갓코(鞨鼓): 아베 스에요시 다이코(太鼓): 도기 가네야스 쇼코(鉦鼓): 도기 신타로

　　1955년 궁내청 악부의 아악이 중요무형문화재로 지정되었습니다. 또한 1959년 궁내청 악부의 아악을 처음으로 미국에서 공연하였습니다. 해외 공연 또한 처음으로, 아악을 세계에 알리는 역사적인 공연이 되었습니다. 단장은 악장 아베 스에요시(安倍季巌), 이하 악인 17명이 참가하였습니

다. 일정은 5월 20일부터 7월 5일까지로, 짧지 않은 연주 여정이었습니다. 5월 25일, 국제연합회의장에서의 첫 공연에 함마르시욀드 국제연합총장 이하 많은 사람들이 관람하러 왔습니다. 그리고 5월 26일부터는 뉴욕시 티발레극장에서 연주회가 열렸습니다. 6월 7일까지 18회 공연을 하였습니다. 9일에는 워싱턴의 덤바턴, 옥스힐에서 아이젠하워 대통령부인이 참석한 가운데 공연이 열렸습니다. 이후, 뉴욕으로 돌아와 14일까지 25회의 공연을 진행하였습니다. 15일 보스턴 벙커힐에서 공연. 기차로 이동하여 6월 20일 셔틀로의 워싱턴대학에서 공연. 6월 22일 샌프란시스코에서 2회 공연. 6월 25일 LA, 캘리포니아 대학에서 3회 공연, 29일은 Dacca 레코드에서 녹음. 7월 1일, 하와이 공회당에서 마지막 3회 공연을 하였습니다. 7월 5일 귀국.

1959년 당시, 해외여행은 아직 특정인들에게만 가능한 것이었습니다. 1달러는 360엔으로, 반출 또한 제한되는 시대였습니다. 부친도 고속도로와 고층빌딩 등을 실제로 보고 이야기를 들을 때마다 놀랐다고 합니다. 단장이라는 역할 때문에 부친은 자유시간도 없이 여러 곳에 인사만 하러 다닌듯 합니다. 리셉션에서 사람을 만나는 일이 많아서였을까, 돌아와서는 성격이 조금 부드러워진 것 같았습니다. 하지만 피로가 누적된 탓인지 귀국 후 얼마 안 되어 입원을 해 놀란 기억이 있습니다. 미국에서의 평은 매우 좋은 편으로, 특히 뉴욕타임즈 및 헤럴드, 트리뷴 등의 대형 신문들은 공연을 상세하게 보도하였을 뿐만 아니라 경의를 표하며 이해하려고 애쓰는, 말 그대로의 호평이 이어졌던 것은 특기할 만합니다. 미국공연은 예상했던 것 그 이상으로 성공적이었습니다.

◎ 1966년 11월 7일, 국립극장 기념공연

국립극장이 완성됨에 따라 일본이 세계에 자랑하는 각종 전통예술 공연에 대해 일반인들의 관심과 이해를 얻을 기회가 생겼습니다. 이를 기념하여 궁내청 식부직 악부의 공연이 열렸습니다.

간겐(管絃)

여(呂)

소조조자(雙調調子) 쇼(笙) 3구(三句)

〈미노야마(蓑山)〉催馬楽

〈슌테이라쿠(春庭楽)〉

〈곤주노하(胡飲酒破)〉殘楽三返

〈부토쿠라쿠(武德楽)〉

쇼(笙) 효시(拍子) : 분노 가쓰아키(豊雄秋), 하야시 히로카즈(林広一), 소노 다카히로(薗隆博)

히치리키(篳篥) : 도기 마사타로(東儀和太郎), 도기 요시오(東儀良夫), 도기 가네히코(東儀兼彦)

후에(笛) : 시바 다카스케(芝孝祐), 도기 후미타카(東儀文隆), 시바 스케야스(芝祐靖)

비와(琵琶) : 우에 지카마사(上近正), 야마다 기요히코(山田清彦)

소(箏) : 오노 히사나오(多久尚), 도기 도시하루(東儀俊美)

갓코(鞨鼓) : 아베 스에요시(安倍季巖)

다이코(太鼓) : 도기 신타로(東儀信太郎)

일본 아악의 이해

쇼코(鉦鼓) : 쓰루카와 시게루(鶴川滋)

율(律)

효조조자(平調調子) 쇼(笙) 3구(三句)

〈이세노우미(伊勢海)〉催馬樂

〈간슈(甘州)〉

〈에텐라쿠〉殘樂三返

〈홍엽(紅葉)〉朗詠

〈게토쿠(慶德)〉

쇼(笙) : 하야시 다미오(林多美夫), 소노 히로하루(薗広晴), 오노 다다마로

　　　(多忠麿)

히치리키(篳篥) : 도기 히로시(東儀博), 도기 요시오, 도기 가네히코

후에(笛) : 우에 지카마사(上近正), 도기 후미타카(東儀文隆), 도기 마사루

　　　(東儀勝)

비와(琵琶) : 하야시 히로카즈(林広一), 시바 스케야스(芝祐靖)

소(箏) : 오노 히사나오(多久尚), 도기 도시하루(東儀俊美)

갓코(鞨鼓) : 쓰지 도시오(辻寿男)

다이코(太鼓) : 소노 히로야스(薗広育)

쇼코(鉦鼓) : 도쿠노 아키히코(得能明彦)

궁중에서 개최하는 교유(御遊)[256]에는 여와 율로 나누어 연주하는 관례

256　궁중에서 개최되는 로에이나 혹은 간겐 연주회이다.

가 있어 이 형식을 재연한 것입니다. 간겐의 정석이라 할 수 있을 것 같습니다.

◎ 1967년 3월 1일~2일 국립극장에서 부가쿠 연주
메이지 이후의 공연으로 악부 선배들의 노고를 알 수 있습니다.

〈엔부(振桙)〉 산세쓰(三節) : 도기 신타로, 오노 히사나오

〈슌노텐(春鶯囀)〉 전곡(一具) : 도기 신타로, 소노 히로하루, 오노 다다마
로, 시바 스케야스, 쓰루카와 시게루

〈고토쿠라쿠(胡德楽)〉 : 오노 히사나오, 하야시 다미오, 소노 히로야스,
하야시 히로카즈, 야마다 기요히코, 분노 히데
아키(豊英秋)

〈조게이시(長慶子)〉

연주자
쇼(笙): 분노 가쓰아키, 소노 히로야스, 하야시 히로카즈
히치리키(篳篥): 도기 마사타로, 도기 히로시, 도기 요시오, 도기 가네
히코
후에(笛): 우에 지카마사, 시바 다카스케, 도기 후미타카, 야마다 기요
히코, 도기 마사루, 도쿠노 아키히코(得能明彦)
갓코(鞨鼓), 산노쓰즈미(三の鼓): 아베 스에요시
다이코(太鼓): 쓰지 도시오
쇼코(鉦鼓): 아베 스에마사(安倍季昌)

일본 아악의 이해

두 곡 모두 대곡으로 한 곡당 1시간 정도 걸리기 때문에 충분히 부가쿠의 진수를 느낄 수 있었을 것이라 생각합니다. 이 공연 이후 간겐, 부가쿠를 생략하지 않고 그대로 연주하는 공연을 1년에 1번 개최하게 되었습니다. 1970년 10월 31일에 국립극장에서 궁내청 악부가 창작 아악인 〈쇼와텐표라쿠(昭和天平楽)〉를 초연하였습니다.

헤이안 시대 이후의 첫 시도로 마유즈미 도시로(黛俊郎) 씨가 오선보에 작곡을 하였습니다. 찬반양론이 있었으나 새로운 곡을 만든다고 하여 기존의 아악이 무너지는 것은 아니라는 결론 하에 공연을 하게 되었습니다.

〈쇼와텐표라쿠(昭和天平楽)〉전곡(一具) 마유즈미 도시로 작곡

간겐	조·하·규		
쇼(笙)	하야시 히로카즈	오노 다다마로	쓰루카와 시게루
우(竽)	분노 가쓰아키	소노 히로야스	소노 히로하루
히치리키(篳篥)	도기 요시오	아베 스에마사	오쿠보 나가오(大窪永夫)
오히치리키(大篳篥)	도기 히로시	도기 가네히코	
류테키(龍笛)	도기 후미타카	도기 마사루	도쿠노 아키히코(得能明彦)
고마부에(高麗笛)	야마다 기요히코	시바 스케야스	안자이 쇼고(安斉省吾)
비와(琵琶)	우에 지카마사	시바 다카스케	
소(箏)	도기 도시하루	분노 히데아키	
다이소(大箏)	하야시 다미오	도기 신타로	

가킨(雅琴)	소노 다카히로
갓코(鞨鼓)	쓰지 도시오
산노쓰즈미(三の鼓)	도기 마사타로
다이코(太鼓)	소노 히로유키
쇼코(鉦鼓)	이케베 고로(池辺五郎)
부가쿠(舞楽)	〈겐조라쿠(還城楽)〉 좌방(左方) 시바 다카쓰케 〈소시마리(蘇志摩利)〉 부활상연(아베 스에요시 복원) 소노 히로야스, 하야시 히로카즈, 야마다 기요히코, 분노 히데아키

메이지 이후 재연된 〈소시마리〉는 고마가쿠(高麗楽)의 하나로 고악보와 메이지 자료를 바탕으로 복원하였습니다.

◎ 1970년 5월 19일~6월 25일
궁내청 악부가 처음으로 유럽에서 아악 공연을 하였습니다.
코펜하겐, 리스본, 쿠임브라, 런던, 취리히, 린츠, 빈, 바덴바덴, 스트라스부르그, 쾰른, 베를린, 헤이그, 로테르담, 암스테르담
단장은 외무성의 스즈키 다다카쓰(鈴木九万), 악장은 도기 마사타로가 맡았으며 이하 20명이 참가하였습니다. 물론 이것은 동서 문화 흥륭에 큰 역할을 했다고 생각합니다.

일본 아악의 이해

아악 유럽공연 곡목

1간겐(管絃) 다이시키초(太子調) 네토리(音取)

　　〈갓칸엔(合歡鹽)〉, 〈바토(拔頭)〉残楽三返

가구라(神楽) 〈소노코마(其駒)〉

부가쿠(舞楽) 〈가덴(賀殿)〉, 〈겐조라쿠(還城楽)〉, 〈나소리(納曾利)〉

2간겐 이치코쓰초(壹越調) 네토리

　　〈가료빈(迦陵頻)〉急, 〈곤주(胡飲酒)〉残楽三返

가구라 〈소노코마〉

부가쿠 〈만자이라쿠(万歲楽)〉, 〈료오(陵王)〉, 〈고마보코(狛桙)〉

3간겐 효조(平調) 〈린가(林歌)〉, 〈에텐라쿠(越天楽)〉残楽三返

가구라 〈소노코마〉

부가쿠 〈슌테이카(春庭花)〉, 〈료오〉, 〈바이로(陪臚)〉

　　만국박람회였던 일본 국경일에 귀국하여 바로 29일에 황태자 전하 부부를 맞이하며 부가쿠 〈바이로〉를 연주함으로 식전 분위기를 띄웠습니다.

　　1973년 10월 30일 국립극장 제15회 아악공연에서 일종의 위촉 작품인 다케미쓰 도루(武満徹) 작곡 〈슈테이가(秋庭歌)〉가 처음 공연되었습니다. 아악 역사 상 큰 의의를 지닌 것이라 생각합니다. 다케미쓰 씨는 '옛날에는 현재보다 자유로웠을 것이라 상상되는 악기배치에 대해, 바람 또는 메

아리라 불리는 관악을 일반적인 편성²⁵⁷과는 다르게 배치하는 것'이라고 설명하였습니다. 궁내청 악부의 연주로 새로운 연주를 들을 수가 있었습니다.

◎ 1979년 9월 28일

국립극장에서 다케미쓰 도루 작곡의 〈슈테이가 전곡(一具)〉이 초연되었습니다. 다케미쓰 도루 씨는 유감스럽게도 얼마 전 작고하셨는데, 매우 애석하게 생각합니다. 현대 작곡가 중에서도 가장 뛰어난 분으로 그의 개성적인 음악은 국제적으로도 주목을 받았습니다.

1973년에 아악 〈슈테이가〉를 작곡해 10월에 첫 공연을 올렸던 것인데, 이 곡 전후로 새롭게 5곡을 작곡하여 50분 정도의 장대한 작품으로 완성하였습니다. 오로지 아악 만을 추구하며 악기를 조사하고 또한 그것들로부터 도출해 낸 소리를 다시 다케미쓰 사운드로 만들어 새로운 아악을 즐길 수 있게 해주었습니다.

국립극장 위촉 작품, 다케미쓰 도루 작곡

아악 〈슈테이가〉 전곡(一具) (초연)

- In an autumn garden -

마이리온조(參音聲)²⁵⁸ (Strophe)

257 악기 편성은 일반적으로 좌방의 요코부에(横笛), 히치리키(篳篥), 쇼(笙), 그리고 우방의 고마부에(狛笛), 히치리키로 구성된다.

258 아악에서 악인과 무원(舞員)이 각자의 위치에 자리를 잡는 동안 연주하는 음악.

일본 아악의 이해

후키와타시(吹渡) (Echo Ⅰ)

엔바이(塩梅) (Melisma)

슈테이가 (In an autumn garden)

후키와타시 2단 (Echo Ⅱ)

마카테온조(退出音聲)[259] (Antistrophe)

간겐 연주가 가을 정원에 메아리를 만들며, 음의 변화는 곧 시간의 추이와 공간의 중요성을 고려한 것이라는 사실을 깨닫게 하였습니다. 직접 연주에 참여한 필자 또한 히치리키 소리가 생생히 살아나는 것 같은 느낌을 받았습니다. 다케미쓰(武満) 씨의 이야기를 잠깐 적어보겠습니다.

'6년 전, 아악 간겐을 위해 작곡을 한 후, 이 매혹적인 소재에 다시금 창작 의욕을 느끼게 된 것은 먼저 번 시도에서 만족하지 못했던 몇 가지, 예를 들어 음색과 밀접한 시간, 템포나 지속의 문제, 게다가 색채의 공간적 변용 등을 고찰하는데 있어 아악만큼 적절한 매체는 없다고 생각했기 때문이다.'

필자는 작년 5월에 〈슈테이가〉 초연 구성원과 다케미쓰 도루 씨를 취재한 다치바나 다카시(立花隆) 씨의 대담에 참석해 많은 이야기를 나눌 수가 있었습니다. 특히 〈지평선의 도리아(地平線のドーリア)〉[260]를 좋아한 듯,

259 퇴장 음악.

260 다케미쓰 도루(武満徹)가 작곡한 17 현악기군(弦楽器群)을 위한 작품.

이 곡의 연장선상에 〈슈테이가〉가 있었던 것은 아닐까라고 하는 이야기에 흥미를 느꼈습니다.

〈지평선의 도리아〉는 1967년에 초연된 것인데, 현악기 8명이 앞에, 뒤에는 현악기 9명이 에코로서 위치하는 17명의 현악기군 음악입니다. 다시 들어보면 첫 부분의 피치카토가 목종(木鐘)으로, '현(弦)이 쇼(笙)의 소리를'이라고 하는 것처럼 〈슈테이가〉도 17명, 앞 쪽이 9명, 뒤 쪽이 8명의 에코로 유사하며 공통적으로 우주 공간과 섭리를 나타내고 있습니다. 1970년 만국박람회 때에 철강관에서 궁내청 악부의 아악공연이 있어, 다케미쓰 도루, 하야시 기요히로(林喜代弘), 나가이 아이코(永井愛子) 씨가 기획 및 감수를 맡았습니다. 이 이전에 이미 〈도리아〉는 작곡이 되어 있었기 때문에 다케미쓰 씨가 언제쯤 아악을 들었는지 궁금해졌습니다.

◎ 1974년 2월 23일 국립극장에서

〈노베다다뵤시(延只拍子)〉라는 4박자와 8박의 혼합박자 곡이 있는데, 교유(御遊)에서 자주 연주되었습니다. 1861년 이후 113년 만에 연주가 이루어졌습니다.

소조(双調) 〈도리(鳥)〉 破延只拍子

효조(平調) 〈만자이라쿠(万歳楽)〉 延只拍子

매우 느긋한 리듬으로 사게히치리키(下げ篳篥)라는 특수한 연주법도 나옵니다.

같은 해 10월 29일, 국립극장, 대곡(大曲)의 복원

1883년 이후, 91년 만에 고마가쿠 중 대곡인 〈신토리소(新鳥蘇)〉가 복원되었습니다. 노조(納序), 고탄(古弾), 도쿄쿠마이(当曲舞), 고산노마이(後参

舞)로 이루어진 곡으로, 부친인 스에요시가 하야시 히로쓰구(林廣繼) 사범에게 계승한 것입니다. 무원(舞員)으로는 하야시 히로카즈, 도기 요시오, 야마다 기요히코, 도기 마사루, 분노 히데아키, 아베 스에마사가 참여하였습니다.

◎ 1975년 2월 22일 국립극장에서

당악의 대곡 〈소고코(蘇合香)〉의 전곡 연주가 1808년 이후 재연되었습니다. 조(序), 일첩(一ノ帖), 삼첩(三ノ帖), 사첩(四ノ帖), 오첩(五ノ帖), 하(破), 규(急)로 이루어져 있어 간겐으로 연주해 2시간 정도가 소요되었습니다.

◎ 같은 해 10월 30일 국립극장에서 부가쿠 중 도가쿠의 대곡 〈소고코〉가 공연되었습니다. 조, 일첩, 사첩(四帖) 오첩(五帖). 본 공연에서는 시간상의 문제로 조를 중심으로 하고 하와 규는 생략하였습니다. 당시 무원으로는 도기 신타로, 도기 히로시, 시바 다카스케, 소노 히로하루, 이와나미 시게루(岩波滋), 안자이 쇼고(安斉省吾)가 참여하였습니다.

그리고 이후 〈가난후(河南浦)〉도 재연되었습니다. 무보(舞譜)가 없어 고서(古書)에 적혀있는 것을 참고로 도기 마사타로 씨가 춤을 만들었습니다. 옛 곡의 재연은 참 어렵습니다. 당시 〈가난후〉에는 도기 도시하루, 오노 다다마로, 도기 마사타로, 소노 다카히로, 우에 아키히코, 안자이 쇼고가 무원으로 참여하였습니다.

◎ 1976년 9월 25~11월 1일

궁내청 악부의 두 번째 유럽공연이 있었습니다. 스톡홀름, 쾰른, 프랑

크푸르트, 취리히, 브뤼셀, 바트고데스베르크, 베를린, 파리, 런던, 로테르담, 베니스의 도시를 순회하였습니다. 단장은 시마 시게노부(嶋重信), 악장은 도기 신타로가 맡았습니다. 공연에서는 〈엔부(振桙)〉, 〈슌테이카(春庭花)〉, 〈료오(陵王)〉, 〈바이로(陪臚)〉, 〈고쇼라쿠(五常楽)〉, 〈쇼와라쿠(承和楽)〉, 〈겐조라쿠(還城楽)〉, 〈고마보코(狛桙)〉, 〈만자이라쿠(万歳楽)〉, 〈소노코마(其駒)〉 곡을 연주하였습니다.

◎ 1977년에 현대 아악을 국립극장에서

슈톡하우젠 작곡의 부가쿠 〈히카리(ヒカリ)〉를 아악자현회(雅楽紫絃会)[261]의 이름으로 공연하였습니다. 전위아악(前衛雅楽)를 표방하였으나 평이 매우 좋지 않았습니다.

◎ 같은 해 2월 국립극장에서

대곡 〈반시키산군(盤渉参軍)〉이 재연되었습니다. 미나모토노 히로마사(源博雅)의 「장죽보(長竹譜)」를 시바 스케야스 씨가 조(序)의 13첩(帖)으로 재연한 것입니다.

1970~80년대는 쇼묘(声明)와 아악의 부가쿠 법회가 성행하였습니다. 또한 현대 작곡가들도 아악에 관심을 갖고 새로운 아악곡을 국립극장의 위촉을 받아 창작하게 되었습니다.

◎ 1983년 국립극장에서

261 일본어로는 '가가쿠시겐카이'라고 한다.

일본 아악의 이해

장 클로드 엘로이가 작곡한 〈관상의 불꽃 쪽으로(観想の焔の方へ)〉는 쇼묘와 아악기를 사용한 연주 2시간 이상의 대곡이었습니다. 서양음악 기법의 직접적이면서도 맹목적인 모방에서 벗어나 아악이 가진 고도의 전통에 따라 작품을 만드는 사람들이 많아졌습니다. 그러나 공연은 1회뿐으로, 역시 여러 번 감상해도 본래의 훌륭한 아악과는 다른 것 같은 느낌이 듭니다.

1991년 4월 국립극장에서

사이바라(催馬楽), 로에이(朗詠), 아즈마아소비(東遊)의 우타모노(謠物)[262]가 공연되었습니다.

1998년 4월 국립극장에서

간겐으로 대곡 〈슌노텐(春鶯囀)〉 전곡이 공연되었습니다. 아마 100년 이상 연주되지 않았었다고 생각합니다.

1987년부터는 일본문화재단 주최로 산토리홀(サントリーホール), 도쿄 예술극장 대극장에서 궁내청 악부의 연주를 많은 사람들이 감상할 수 있게 되었습니다. 1991년에는 대상제(大嘗祭)에서 연행한 유키, 스키의 후조쿠마이(風俗舞)가 공개되었습니다. 1995년에는 〈구메마이(久米舞)〉와 〈고토쿠라쿠(胡德楽)〉가 오랜만에 공연되었습니다. 1996년에는 〈료오〉 전체가 공연되어 앞으로 본격적인 아악을 즐길 수 있게 될 것이라 생각했습니다.

262 반주에 창이 더해지는 것.

1997년에 부가쿠 〈슌노텐〉 전곡이 약 30년 만에 공연되었습니다. 새로 지은 극장에 오천 명이 입장하였습니다. 너무 넓어서 뒷좌석에 앉으신 분들은 잘 보이지 않았다는 의견이 있었습니다. 아무래도 작은 홀이 음악과 춤의 전달에는 도움이 되므로 주최 측도 배려해주면 좋겠다고 생각합니다.

그리고 국립극장에서도 부가쿠로는 오랜만에 악부가 공연을 하였습니다. 1972년 이후 〈아마(安摩)〉, 〈니노마이(二ノ舞)〉가 연주되었습니다.

궁중 의례와 가구라우타(神楽歌)

세이와천황(清和天皇)의 대상제(859) 때, 풍락전(豊楽殿)의 뒤쪽에 있는 청서당(清署堂)에서 저녁에 금가신연(琴歌神宴)을 즐겼다는 기록이 있습니다. 추측하건데 이것이 나중에 내시소(内侍所) 미카구라(御神楽)의 근간이 되었을 것이라 생각합니다. 왜냐하면 스자쿠천황(朱雀天皇) 당시인 930년부터 청서당 미카구라가 시작되었다고 알려져 있기 때문입니다. 상당히 자유롭게 가구라우타를 주고받으며 불렀고 이어서 교유의 음악과 사이바라를 연주하며 날이 밝을 때까지 즐겼습니다. 이치조천황(一條天皇) 때인 1002년에 내시소(神鏡이 있는 곳)의 미카구라가 시작되었습니다. 천신과 지신에 제를 지내는 것이 형식적으로 정돈되어 오늘날 제사의 기본이 되었습니다.

가구라우타는 가사를 통해서도 알 수 있는 바와 같이, 신이 강림해 인간과 함께 즐긴 후 다시 신계로 돌아가는 과정을, 해질녘부터 밤늦게까지

일본 아악의 이해

정원에 모닥불을 피워놓고, 좌우로 나뉘어 닌조(人長) 곁에서 연주하는 것입니다. 옛날에는 천황이 직접 연주한 적도 있었습니다.

모토뵤시(本拍子)²⁶³, 스에뵤시(末拍子)²⁶⁴, 와곤(和琴), 가구라부에(神樂笛), 히치리키(篳篥)²⁶⁵가 사용됩니다. 쓰케우타(附歌)로 가구라우타를 연주하고 닌조가 진행과 함께 춤을 춥니다. 닌조는 비쭈기나무 가지를 들고 있는데 여기에는 둥근 고리(輪)가 달려있어 거울을 상징합니다. 거울에 신이 강림하여 닌조가 신의 자격으로 춤을 추는 것입니다. 곡목은 다음과 같습니다.

이치조인(一條院) 어정목록(御定目錄)

『니와비(庭火)』, 『아치메(阿知女)』

도리모노(採物)²⁶⁶의 부(部)

『사카키(榊)』, 『미테구라(幣)』, 「쓰에(杖)」, 「사사(篠)」, 「유미(弓)」, 「다치(劍)」, 「호코(鉾)」, 「히사고(杓)」, 「가즈라(葛)」, 『가라카미(韓神)』

오사이바리(大前張)²⁶⁷의 부

「미야비토(宮人)」, 「유우시데(木綿志天)」, 「나니와가타(難波潟)」, 「사이바리(前張)」 「시나카도리(階香取)」, 「이나노(井奈野)」, 「와기모코(脇母古)」

263 가구라에서 먼저 노래를 시작하는 모토카타(本方) 조의 주창자.

264 가구라에서 나중에 노래를 시작하는 스에카타(末方) 조의 주창자.

265 합창을 의미한다.

266 도리모노란 손에 드는 일종의 무구로, 이 부분에서는 닌조가 손에 도리모노를 들고 춤을 춘다.

267 가구라우타(神樂歌)의 일부분으로 오사이바리(大前張)와 고사이바리(小前張)의 둘로 나뉘어 총 구성은 16곡으로 되어 있다.

고사이바리(小前張)부

『고모마쿠라(薦枕)』, 『시즈야(閑野)』, 『이소라가사키(礒等前)』, 『사사나미(篠波)』, 「우에즈키(殖槻)」, 「아게마키(総角)」, 「오미야(大宮)」, 「미나토다(湊田)」, 「기리기리스(蛬)」

조카(雑歌) 부

『센자이(千歳)』, 『하야우타(早歌)』, 『호시(星)』, 「히루메(晝目)」, 「유다테(弓立)」, 『아사쿠라(朝蔵)』, 『소노코마』, 「가마도노(竈殿)」, 「사카도노(酒殿)」

『』표시를 한 것은 현재도 부르는 곡입니다. 오늘날에는 오사이바리(大前張)가 불리지 않게 되었습니다. 닌조마이(人長舞)는 〈가라카미(韓神)〉와 〈소노코마(其駒)〉를 춥니다. 원래는 주로 황족계의 당상인(堂上人)이 해왔으나, 나중에 지방의 악인도 연행할 수 있게 되었습니다.

현재는 악부의 전원이 봉사하고 있습니다. 1995년 4월에 국립극장에서 처음으로 일부가 공연되었고 이어서 일본문화재단의 공연에서 1998년 3월 〈호시(星)〉와 〈소노코마(其駒)〉가 공개된 것은 천년의 역사 중 특필할 만한 일이었습니다. 물론 제장(祭場) 이외의 장소에서 연행하는 것은 본질적으로 의미가 달라지기 때문에 전혀 성격이 다른 공연이라 생각합니다. 이어서 아베씨(安倍氏) 가문의 미카구라 기록에서 어떤 분들이 연주했는지 살펴보겠습니다.

◎ 1528년 3월 28일 고나라천황(後奈良天皇)
즉위 초의 첫회 내시소 미카구라

후에	미나모토(源) 재상중장(宰相中将)[268]
히치리키	다치바나 모치쓰구(橘以緒)
와곤	요쓰쓰지 중납언(四辻中納言)
모토뵤시(本拍子)	지묘인(持明院) 재상(宰相)
스에뵤시(末拍子)	다다토키(忠時)
닌조(人長)	아베 스에아쓰(安倍季敦)

근위소인(近衛召人)[269] 가게미치(景通), 히사야스(久康), 다다쓰구(忠告), 다다쿠니(忠国), 다다무네(忠宗), 스에오토(季音)

◎ 메이지 원년(1886) 정월 및 12, 13일 밤 메이지천황(明治天皇)

모토카타(本方)	오노 히사아키(多久顕)
아야노코지(綾小路) 전대납언(前大納言) 아리나가(有長)	오노 다다토키(多忠愛)
이시노(石野) 삼위(三位) 모토야스(基安) 拍子	오노 다다노부(多忠寿) 拍子
구시게(櫛笥) 중장(中将) 다카쓰구(隆詔)	오노 히사아쓰(多久脾)
이시노(石野) 치부대보(治部大輔) 모토스케(基佑)	오노 다다마스(多忠賀)
오구라(小倉) 시종(侍従) 나가스에(長季)	야마노이 가게아야(山井景順)
가와바타(河鰭) 시종(侍従) 사네후미(實文)	오노 다다키요(多忠廉)
이시노(石野) 대부(大夫) 모토마사(基将)	오노 히사요리(多久随) 와곤(和琴)

268 재상(宰相, 参議)으로 근위중장을 겸하는 사람.

269 근위부에서 부가쿠(舞楽)를 하기 위하여 불리어 나간 사람.

요쓰쓰지(四辻) 대부(大夫) 기미야스(公康)	야마노이 가게카즈(山井景万)
	후에(笛) 니와비(庭火)
닌조(人長)	오노 다다이사(多忠功)
스에카타(末方)	
요쓰쓰지(四辻) 재상(宰相) 도모노리(公賀)	오노 다다로(多忠呂)
이쓰쓰지(五辻) 삼위(三位) 다카나카(高仲)	오노 다다나루(多忠誠)
다카노(高野) 소장(少将) 야스타케(保建)	오노 도키아야(多節文) 拍子
소노(園) 중장(中将) 모토사치(基祥)	오노 다다카쓰(多忠克)
아야노코지(綾小路) 소장 아리카즈(有良) 拍子	도기 스에나가(東儀季熙)
오하라(大原) 좌마두(左馬頭) 시게토모(重朝)	아베 스에토키(安倍季節) 니와비
히가시조노(東園) 시종(侍従) 모토나루(基愛)	오노 다다후루(多忠古)
구시게(櫛笥) 대부(大夫)	오노 히사유키(多久幸)
	오노 다다타카(多忠孝)

◎ 1915년 11월 11일

즉위례(卽位禮) 후 첫날 현소(賢所)[270] 미카구라 의식

비곡(祕曲), 도리모노(採物) 봉사 인명

모토뵤시(本拍子)	백작(伯爵)	오하라 시게토모(大原重朝)
	자작(子爵)	지묘인모토아키(持明院基哲)
	후에(笛)	시바 후지쓰네(芝葛鎮)
	히치리키(篳篥)	도기 도시야스(東儀俊慰)

270 일본어로는 '가시코도코로'라고 한다.

와곤(和琴)	백작 무로마치 긴후지(室町公藤)	
닌조(人長)	오노 다다이사(多忠功)	

고사이바리(小前張) 이하

모토뵤시	분노 요시아키(豊喜秋)
스에뵤시	오노 히사요리(多久随)
후에	시바 스케나쓰(芝祐夏)
히치리키	도기 도시타쓰(東儀俊龍)
와곤	우에 사네미치(上真行)

쓰케우타(附歌)

오쿠 요시나가(奥好寿)	도기 도시마사(東儀俊義)	오노 다다타쓰(多忠龍)
소노 히로토라(薗広虎)	오노 다다모토(多忠基)	소노 도이치로(薗十一郎)
오노 다다유키(多忠行)	오노 히사쓰네(多久毎)	분노 도키요시(豊時義)
오노 다다요리(多忠保)	소노 가네키요(薗兼明)	도기 다미시로(東儀民四郎)
오노 다다쓰구(多忠告)	시바 다다시게(芝忠重)	

◎ 1928년 11월 11일

즉위례(即位礼) 첫 날 현소(賢所) 미카구라의 의식

비곡 봉사 인명

모토뵤시	백작 오하라 시게아키라(大原重明)
스에뵤시	시바 다다시게(芝忠重)
후에	소노 히로토라(薗広虎)
히치리키	아베 스에이사(安倍季功)
와곤	백작 무로마치 긴후지(室町公藤)

닌조	오노 다다유키(多忠行)

도리모노(採物)

모토뵤시	시바 다다시게
스에뵤시	소노 도이치로(薗十一郎)
후에	소노 히로토라(薗広虎)
히치리키	아베 스에이사(安倍季功)
와곤	오노 히사쓰네(多久毎)

고사이바리 이하

모토뵤시	야마노이 모토키요(山井基清)
스에뵤시	오노 다다토모(多忠朝)
후에	오노 다다쓰구(多忠告)
히치리키	오노 히사모토(多久元)
와곤	구보 가네마사(窪兼雅)

쓰케우타(附歌)

분노 도키요시(豊時義) 아베 스에요리(安倍季頼) 오쿠 요시키요(奥好察) 시바 후지오(芝葛絃) 분노 쇼조(豊昇三) 시바 스케모토 오노 모토나가 야마노이 가케아키(山井景昭) 아베 스에요시(安倍季巌) 도기 후미모리(東儀文盛) 오노 다다토시(多忠紀) 오노 가오루(多馨) 소노 가즈오(薗一雄)

물론 전후(戰後)에도 면면히 이어져 봉납되고 있습니다. 당상인이 모습을 감추게 된 것은 안타깝게 생각합니다.

일본 아악의 이해

대상례(大喪の礼)[271]와 루이카(誄歌)

1989년 2월 24일에 쇼와천황(昭和天皇)의 장례식이 있었습니다. TV에서 나오던 아악 연주 소리를 기억하고 계신 분도 있을 것이라 생각합니다. 각 의식에는 반시키초(般涉調) 곡인 〈소메라쿠(宗明楽)〉, 〈하쿠추(白柱)〉, 〈지쿠린라쿠(竹林楽)〉, 〈센슈라쿠(千秋楽)〉, 〈에텐라쿠(越天楽)〉가 연주되었습니다. 미치가쿠(道楽) 행렬에는 잇코(一鼓), 니나이다이코(荷太鼓), 니나이쇼코(荷鉦鼓)가 사용되었습니다.

장례식에서만 부르는 루이카가 장장전(葬場殿)에서 연주됩니다. 『고사기(古事記)』에 기록된 야마토타케루노미코토(倭建命)가 이세 지역에서 죽었을 때 가족들이 불렀던 곡입니다. 4개 곡을 와곤 반주에 맞추어 부릅니다.[272]

1. 능 가까이의 밭에 돋아난 벼줄기, 그 벼줄기에 둘러쳐 뻗어있는 도코로[273] 넝쿨이여[274]
2. 나지막한 이대밭을 가고자하니 허리에 이대가 감겨 걷기가 힘들구나. 하늘을 날 수도 없고 한 걸음 한 걸음 걸을 수밖에 없는 안타까움이여.[275]

271 대상례란 천황의 장례의식을 말한다.
272 이하 4개의 곡 번역은 노성환 역, 『譯註 고사기』, 민속원, 2009, 200~2002쪽에 의함.
273 '도코로마'라고 하는 식물로 마의 일종.
274 [원문]なずきの 田の稲幹に 稲幹にはひ 廻ろふ ところ葛
275 [원문]浅じぬはら 腰なづむ 空は行かず 葦よ行くな

3. 바다를 지나자니 바닷물이 허리를 막아 걷기가 힘들구나. 넓디넓은 강변의 풀이 흔들리는 것처럼. 바다를 갈 때는 발이 걸려 앞으로 가기가 힘들구나.[276]

4. 해변의 물떼세는 해변을 날지 않고 암석해안을 따라 날아간다.[277]

헤이세이(平成) 즉위식

1990년 11월 12일, 즉위식이 있었습니다. TV의 모든 채널은 이 역사적인 행사를 특별히 담고 있었습니다.

즉위식에서는 먼저 궁중 삼전(三殿)에 천황폐하가 즉위식을 거행하는 것을 보고하는 의식부터 시작합니다. 이 장소에서는 가구라우타(神楽歌)를 연주합니다.

정전(正殿)의 의식으로 즉위를 알린 후에는 축하 퍼레이드, 그리고 저녁에는 향연(饗宴) 의식이 궁전인 풍명전(豊明殿)에서 진행되었습니다. 부가쿠 〈다이헤이라쿠(太平楽)〉가 공연되었습니다.

21일 진혼제(鎭魂祭)가 있었습니다. (비밀의식)

22일은 대상제(大嘗祭)가 황거 내에서 진행되었습니다. 신과 천황이 함께 신곡(新穀)을 먹는 의식입니다. 지금까지는 비밀 의식이었으나 처음으로 TV를 통해 공개되었습니다. 가구라우타가 의식이 마칠 때까지 계속해

276 [원문]海が行けば　腰なずむ　おほらかの　植草　海川　ざよふ

277 [원문]浜つ千鳥　浜よは行かず　磯づたふ

서 연주되었습니다. 이를 신센카구라(神饌神楽)라고 하며 미카구라에 준하는 배역으로 전후반 2부로 나누어 9명이서 연주하였습니다. 다만 닌조(人長)는 이 의식에는 등장하지 않습니다. 또 구즈우타(国栖歌)라는 요시노(吉野) 지방의 민요 등도 연주하였습니다.

25, 26일은 대연향 의식이 있었습니다. 이것은 대상제에 참여한 사람을 초대하여 대접하는 것입니다.

구메마이(久米舞), 후조쿠마이(主基, 悠紀의 2곡)와 고세치노마이(五節舞)[278]가 풍명전에서 연주되었습니다. 12월 3일에는 교토어소(京都御所)에서 다회(茶会)가 열렸습니다. 그리고 부가쿠 〈만자이라쿠(万歳楽)〉와 〈다이헤이라쿠(太平楽)〉가 공연되었습니다.

당시, 천황의 즉위와 관련된 책이 많이 출판되어 일반인들도 황실 의식에 관해 자세히 알 수 있게 되었을 뿐만 아니라 아악에 대해서도 질문하는 분들이 많아졌습니다. 일생에 한번 있을까 말까한 즉위식에 봉사할 수 있었던 것은 감개무량했습니다. 특히 대상제는 천황의 치세 중 단 한 번 있는 것으로 꽤 힘드셨을 것이라 생각합니다.

대상제는 고하나조노천황(後花園天皇, 1419~1460) 당시인 1429

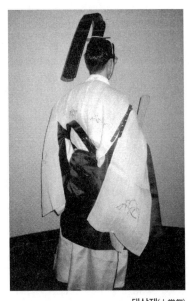

대상제(大嘗祭)

278 궁중에서 추어지는 여무(女舞).

년 이후 250년간 중단되었다가 에도 시대에 히가시야마천황(東山天皇, 1675~1709) 때인 1687년에 재연되었습니다. 풍명절회(豊明節会)[279]에서 구즈마이(国栖舞), 기시마이(吉志舞) 등이 재연되었습니다. 1738년 사쿠라마치천황(桜町天皇, 1720~1750)의 대상제에서는 스키(主基), 유키(悠紀), 후조쿠네토리(風俗音取)가 재연되었습니다. 1748년 모모조노천황(桃園天皇, 1741~1762) 대에는 야마토마이(大和舞), 오우타(大歌)가 재연되었습니다.

1818년에는 구메마이도 복원되었습니다.

아악(雅楽) 연표

야마토(大和) 시대	
453	인교천황(允恭天皇)의 장례에 신라 악인이 가무(歌舞)를 위해 참여
554	백제 악인 시덕삼근(施德三斤) 4명이 방일
아스카(飛鳥) 시대	
593~628	고구려 악인 도래, 귀화가 시작됨
612	백제 미마지, 기악(伎楽, 기가쿠) 전파
나라(奈良) 시대	
701	다이호율령(大宝律令) 제정으로 아악료(雅楽寮)가 설치됨

279 절회(節会)란 일본어로는 '세치에'라고 하는데, 절기에 맞추어 궁중에서 개최되는 연회를 말한다.

일본 아악의 이해

702	도가쿠(唐楽) 〈고쇼타이헤이라쿠(五常太平楽)〉가 연주됨
704	견당사. 아와타노 마히토(粟田真人)가 일본에 대곡을 전파
735	견당사 기비노 마키비(吉備真備)가 당에서 『악서요록(楽書要録)』을 가지고 돌아옴
752	도다이지(東大寺)에서 대불개안 공양이 열려 대규모 부가쿠가 연주됨
헤이안(平安) 시대	
809~849	도가쿠가 크게 번성하여 사가(嵯峨), 닌묘천황(仁明天皇)이 신곡을 만듦
810	일본 고대의 가무를 계승하기 위해 대가소(大歌所, 오우타도코로)가 설치됨
839	당에서 후지와라노 사다토시(藤原貞敏)가 비와, 소를 전파
833~849	악제개혁이 시작되고 좌방악(左方楽), 우방악(右方楽)으로 정리됨
849	교토(京都) 쪽 악가(楽家)의 오가노 시조(始祖) 지제마로(自然麿)가 우근장감(右近将監)이 됨
930	청서당(清署堂) 미카구라(御神楽)가 시작됨
948	악소(楽所)의 연주가 시작됨. 악가 성립
966	미나모토노 히로마사(源博雅)의 『장추경횡적보(長秋卿横笛譜)』
1002	내시소(內侍所, 나이시토코로) 미카구라가 시작됨
1169	고시라카와법황(後白河法皇)이 『양진비초(梁塵秘抄)』(歌謡集) 선정
1190	후지와라노 모로나가(藤原師長)가 소(箏) 악보 『인지요록(仁智要録)』, 비와 악보 『삼오요록(三五要録)』 저술
가마쿠라(鎌倉) 시대	
1233	고마노 지카자네(狛近真) 『교훈초(教訓抄)』 저술
1270	고마노 도모카즈(狛朝葛) 『속교훈초(続教訓抄)』 저술

1300	아베 스에우지(安倍季氏) 『필률초(篳篥抄)』 저술

무로마치(室町) 시대	
1512	도요하라노 무네아키(豊原統秋) 『체원초(体源書)』 저술

아즈치(安土) 모모야마(桃山) 시대	
1576	도쿄(東京), 나라(奈良), 오사카(大阪) 악인을 모아 삼방악소(三方楽所)가 설립됨
1588	도요토미 히데요시(豊臣秀吉)가 취락제(聚楽第)에서 고요제이천황(後陽成天皇)의 행차를 맞아 간겐(管絃)과 부가쿠(舞楽)를 성대하게 개최함
1592	아베성(姓) 도기 스에카네(東儀季兼)가 가구라(神楽)에서 히치리키를 연주함

에도(江戸) 시대	
1615	도쿠가와 이에야스(徳川家康)가 니조조(二條城)에서 부가쿠를 관람함
1626	〈이세노우미(伊勢海)〉가 니조조에서 재연됨
1623	에도조(江戸城) 니시노마루(西丸)에서 삼방악소의 부가쿠가 연주됨
1636	도쇼구(東照宮)가 완성되고 삼방악소가 성대한 부가쿠를 연주함
1637	도쇼구에 악인이 배치됨
1643	에도조 내 모미지야마(紅葉山)에 있는 이에야스 공(公) 묘의 제례에 삼방악소 악인이 상주함
1665	이에야스 공 50회기 법요 당시, 도쇼구에서 부가쿠가 성대하게 연행됨 에도조 내에서도 〈세이가이하〉 등의 곡이 재연됨. (악인은 이후 자주 에도에 초대되어 4대 장군 이에쓰나에게 악령 2000석을 받음)
1678	이와시미즈하치만(岩清水八幡)의 음악 재연을 시작함
1690	아베 스에히사(安倍季尚)가 『악가록(楽家録)』을 저술

1694	가모마쓰리(加茂祭り) 재연, 아즈마아소비(東遊)도 부흥됨
1771	아베씨 가문이 춤과 닌조(人長)를 재연
1834	도지(東寺)에서 구카이(空海) 천년원기(遠忌)가 열려 삼방악소에서 부가쿠 만다라쿠(曼茶羅供)를 연주함
1862	엔랴쿠지(延暦寺)에서 사이초(最澄) 천년원기가 열려 삼방악소에서 부가쿠 만다라쿠를 연주함
메이지(明治) 시대	
1870	태정관(太政官) 내에 아악국(雅楽局)이 설치됨 삼방악소 악인의 도쿄 이동이 시작됨
1871	아악국이 식부료(式部寮) 아악과(雅楽課)로 변경되었으며, 연습장 또한 지금의 지요다구(千代田区) 후지미마치(富士見町)에 설치됨
1874	악인의 서양음악 교습에 관한 포고(布告)가 내림
1879	식부료 아악과에서 식부직(式部職) 아악부로 개칭 '아악 대연습'으로 봄가을 연 2회 일반 공개를 시작함
1888	메이지선정곡 완료
1893	하야시 히로모리(林広守) 「기미가요(君が代)」가 국가로 선정
다이쇼(大正) 시대	
1921	악부(楽部)로 개칭
1923	관동대지진으로 악부 소실
쇼와(昭和) 시대 전쟁 전	
1930	사이바라(催馬楽) 4곡을 재연함
1938	현재의 악부청사 완공

쇼와 시대 전쟁 후	
1945	궁내청 악부가 됨
1953	아악 공연 시작
1955	정부가 악부를 중요무형문화재로 지정
1959	악부 첫 해외 공연, 미국 주요도시를 순회
1966	국립극장이 완성되고 악부 공연을 시작함 (이후, 대곡을 비롯해 본격적인 아악 공연이 전개 됨)
1970	마유즈미 도시로(黛敏郎) 작곡 〈쇼와텐표라쿠(昭和天平楽)〉 초연 첫 유럽 순회 공연
1979	다케미쓰 도루(武満徹) 작곡 〈슈테이가(秋庭楽)〉 전곡(一具)이 도쿄 악소에 의해 초연 (이후, 명곡으로 자주 연주되는 아악 신곡이 됨)
헤이세이(平成) 시대	
1989	대상례(大喪の礼)
1990	즉위, 대상제가 일반에 공개되어 아악을 알리게 됨
1995	궁내청 악부가 궁중 미카구라(御神楽)의 일부를 국립극장에서 공개

일본 아악의 이해

• 저자 후기

다치바나(たちばな) 출판의 쓰카모토(塚本) 씨가 필자의 문하생이 된 인연으로, 아악(雅楽) 책을 출판하지 않겠냐는 제의가 들어와 기쁘게 수락하였습니다. 도서 출판은 전혀 새로운 작업으로 새삼 저에게도 공부가 되었습니다.

'아악'이란 그 폭이 매우 넓어 10년 정도 수업을 들어야 간신히 전체가 파악되는 정도일 것입니다. 다양한 종류의 연주를 숙지하기에는 실로 많은 시간을 필요로 합니다. 이 책은 처음으로 공개하는 전문적인 내용도 있지만 가능한 넓은 시야에서 쉽게 설명하려고 노력하였습니다. 아악 감상에 도움이 된다면 매우 기쁠 것입니다. 종합예술로서 연주를 감상하는 것 외에, 역사, 문화적 배경 등에 관한 넓고 깊은 이해는 다양하게 아악을 즐길 수 있는 방법을 제공할 것입니다. 사람들의 관심이 물적 풍요에서 심적 풍요로 점차 옮겨가고 있는 오늘날, 아악은 국가와 문화를 초월한 우주적 지향점을 가지고 있다고 생각합니다. 아악을 통해 인간과 자연계의 조화가 깊어지길 바라는 마음입니다.

이 책이 나오기까지 많은 분들의 도움이 있었습니다. 가쓰시카구(葛飾区) 오타마이나리진자(於玉稲荷神社) 미타 미즈키(三田貢) 궁사(宮司)를 비롯해 편집을 맡아 주신 여러분들의 열성적인 도움이 없었다면 이 책은 존재하지 않았을 것입니다. 감사의 마음을 담음과 동시에 앞으로도 올바른 아악 전승에 전력을 쏟고자 합니다.

아베 스에마사

・ 해제

일본 아악(雅楽)의 이해

'일본의 아악(雅楽)'은 궁중이나 혹은 사원의 의식과 제례 등에 사용되던 악(楽), 가(歌), 무(舞)를 포괄하는 것이다. 아악에는 오래전부터 일본에 고유하게 내려오던 노래와 춤은 물론 아시아 여러 나라로부터 전래된 음악과 춤 또한 포함되어 있다. 5세기 이후 일본에는 한반도 및 중국을 비롯한 아시아 제국(諸国)으로부터 다양한 악무 문화가 전래되었다. 그 중에서도 특히 한반도로부터는 고구려, 백제, 신라의 삼국악은 물론 발해의 발해악 또한 전래되었다. 당시 일본은 한반도에서 전래된 다양한 악무를 묶어 이른바 '고마가쿠(高麗楽, 고려악)'라 칭하였는데, 고마가쿠는 오늘날 일본의 아악을 형성하는 하나의 축을 이루고 있다. 따라서 일본 아악에 관한 이해는 일본뿐만 아니라 한반도 고대의 악무문화를 이해하는데도 일부 도움을 줄 수 있다. 본서는 일본의 아악을 가장 쉽게 이해할 수 있는 기초 종합 입문서나 다름이 없다.

본서의 저자 아베 스에마사(安倍季昌)는 일본의 3대 악서 중의 하나인 『악가록(楽家録)』을 탄생시킨 아베가(安倍家)의 직계 후손이다. 궁내청(宮内庁) 식부직악부(式部職楽部) 악장이면서 일본 예술원회원을 역임한 아베 스에요시(安倍季巌)의 차남으로 출생해, 부친의 지도하에 히치리키(篳篥)는 물론 우무(右舞), 소(箏), 타악기, 가요(歌謡) 등을 전수받았다. 1956년 궁내청 악부에 들어가 정식으로 일본 아악계에 입문하였으며, 활발한 연주활

동을 통해 아악 보급과 연주교류에 공헌하였다. 일례로 그는 2001년 한일 궁중음악 교류연주회로 서울과 부산을 방문해 국립국악원 연주단과 함께 무대를 장식한 바 있는데, 그의 또 다른 저서인 『아악회상(雅楽回想)』에는 당시의 감상이 실려 있다.

아베가(安倍家)는 아베 스에마사(安倍季政, 1099~1164)를 시조로 오늘날까지 천 년 이상 아악을 전승해 오고 있는 손꼽히는 명문가이다. 시조인 아베 스에마사는 특히 히치리키에 매우 뛰어났다고 하는데, 이후 아베가는 히치리키 연주를 대대로 전승하게 된다. 아베 스에히사(安倍季尚)가 1690년 완성한 『악가록(楽家録)』은 일종의 아악 종합서로 총 50권에 달하는 방대한 저술이다. 일본 고래의 가구라(神楽)와 사이바라(催馬楽)를 비롯해 음악이론 및 악기, 악곡의 해설 및 무악작법(舞楽作法), 의상, 무구, 연주기록, 악인(楽人)에 이르기까지 아악에 관한 모든 내용이 담겨져 있다. 오늘날 『악가록(楽家録)』은 아악 연구에서는 결코 빼놓을 수 없는 귀중한 자료로 평가되고 있는데, 『일본 아악의 이해(雅楽がわかる本)』 또한 『악가록(楽家録)』의 전통을 이어받은 소중한 아악 입문서이다.

『일본 아악의 이해』의 내용을 자세히 살펴보면, 1장에서는 「아악의 울림」이라는 부제 하에 크게 아악의 세계관과 악곡의 유래, 악기, 의상, 비곡(秘曲), 명기(名器) 등에 관해 다루었다. 이 중 특히 '아악은 인간의 감정을 직접적으로 표현하지 않습니다'로 시작되는 아악의 세계관은 그것의 바탕을 이루고 있는 철학적 배경 및 우주관을 이해하는데 결정적인 도움을 주고 있다. 다음으로 2장에서는 「아악 즐기기」라는 부제 하에 아악을 전승해 온 악가(楽家)와 악인(楽人) 외에 아악 관련 서적, 아악 애호가, 아악을 배울 수 있는 단체 등에 관해 기술해 두었다. 기술된 여러 단체 중에는

저자가 직접 아악을 전수하고 있는 곳도 있어 실제로 아악을 경험해 보고 자하는 이들에게 많은 도움이 될 것으로 판단된다. 3장에서 「악가에 태어나」라는 부제 하에 선조들과 마찬가지로 궁내청 악사로서 아악의 길을 걸으며 느낀 소감과 감회를 기술하였다. 중학교 1학년의 어린나이에 첫 무대공연을 경험한 후 궁내청 악장(楽長)에 오르기까지의 세월 동안 해외 공연 및 둔황에서 느꼈던 천년 음악사의 장구함 등, 체험담을 중심으로 한 진솔한 이야기가 훈훈하게 펼쳐진다. 4장에서는 「아악, 1500년의 기록」이라는 부제 하에 아악의 전래 및 악제 개혁, 아악료(雅楽寮)와 악소(楽所), 악가의 탄생 및 근현대의 아악에 이르기까지 일본의 아악사를 간략하게 정리하였다. 그리고 마지막에는 아악 연표를 삽입해 연대별로 아악을 이해하는 데 도움이 될 수 있도록 하였다.

본서는 태어나면서부터 아악을 접하고, 또한 일생 동안 아악을 연주하며 그것의 전승에 몰두해온 아악 거장의 소박한 역작이라 할 수 있다. 본서가 고대의 한반도 예술과도 밀접한 관계에 놓여있는 일본 아악의 이해에 조금이나마 도움이 되길 희망한다.

박태규

일본 아악의 이해

저자 소개

아베 스에마사(安倍季昌)

1943년 천년 역사를 자랑하는 교토(京都) 악가(楽家)에서 태어났다. 1956년 궁내청 악부에 입부(入部). 부친 아베 스에요시(安倍季巌, 일본 예술원회원) 외에 여러 스승에 사사. 가예(家芸)인 히치리키(篳篥)를 시작으로 우무(右舞), 소(箏), 가요(歌謡), 타악기 등을 전수받아 1965년 악사(楽師)가 되었다. 궁중 행사 외에 악부의 공연, 국립극장 공연, 지방 공연, 유럽 및 미국 등의 해외 공연도 진행하였다. 도쿄 악소(東京楽所)의 레코딩과 해외 연주에 참여하는 한편, 아베로세이카이를 주재해 많은 후진을 양성하고 있다. 현재는 궁내청 악부 은퇴 후, 미타 노리아키(三田徳明) 아악연구회 특별 고문 등으로 활약하고 있다.

역자 소개

박태규

대학 및 대학원에서 일본어, 일본문학, 한일비교문화론, 아시아 예술사 등을 수학하였다. 한일의 근대연극 및 궁중악무 연구에 힘을 기울여 이인직과 현철, 쓰보우치 쇼요(坪内逍遙) 등에 관한 논문을 발표하였으며 『일본 궁중악무 담론』을 출간하기도 하였다. 현재는 일본의 한반도계 악가(楽家)와 악인(楽人)들에 관한 연구를 진행하고 있다.

박진수

고려대학교 일어일문학과를 졸업하고 도쿄(東京) 대학에서 문학박사 학위를 받았으며 현재 가천대학교 동양어문학과 교수(아시아문화연구소 소장 겸)로 있다. 주요 저서로는 『소설의 텍스트와 시점』, 『근대 일본의 '조선 붐'』(공저) 등이 있다.

임만호

도쿄가쿠게이(東京学芸)대학 대학원을 졸업하고 다이토분카(大東文化)대학 대학원에서 일본문학 박사과정을 수료하였으며 현재 가천대학교 동양어문학과 교수로 있다. 역서로는 『아쿠타가와류노스케(芥川龍之介)전집』(공역)이 있다.

가천대학교 아시아문화연구소
아시아학술번역총서 3

일본 아악의 이해

초판 1쇄 인쇄 2020년 4월 27일
초판 1쇄 발행 2020년 5월 8일

지은이 아베 스에마사(安倍季昌)
옮긴이 박태규 박진수 임만호
기 획 가천대학교 아시아문화연구소
펴낸이 이대현
편 집 이태곤 문선희 권분옥 임애정
디자인 안혜진 최선주
마케팅 박태훈 안현진

펴낸곳 도서출판 역락
출판등록 1999년 4월 19일 제303-2002-000014호
주소 서울시 서초구 동광로 46길 6-6 문창빌딩 2층 (우-06589)
전화 02-3409-2060(편집), 2058(마케팅)
팩스 02-3409-2059
홈페이지 www.youkrackbooks.com
이메일 youkrack@hanmail.net

ISBN 979-11-6244-466-5 94600
 979-11-6244-523-5(세트)

이 번역서는 2018년도 가천대학교 교내연구비 지원에 의한 결과임.(GCU-2018-0705)

* 이 도서의 국립중앙도서관 출판예정도서목록(CIP)은 서지정보유통지원시스템 홈페이지(http://seoji.nl.go.kr)와 국가자료
 종합목록 구축시스템(http://kolis-net.nl.go.kr)에서 이용하실 수 있습니다.(CIP제어번호 : CIP2020017194)